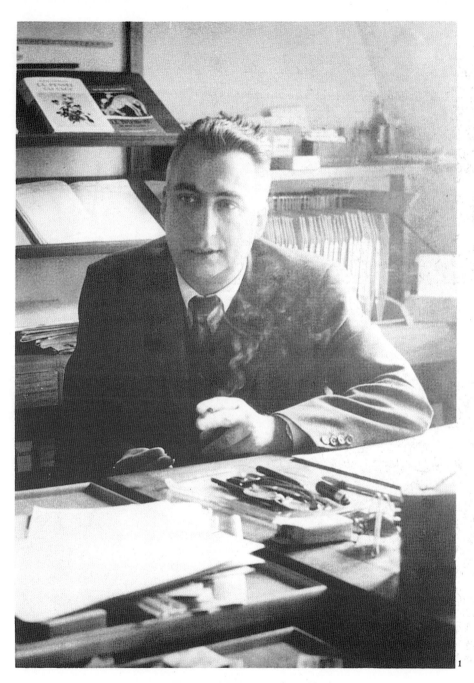

1. 羅蘭 巴特攝於 1962 年八月。

2. 3. 4. 1970 年羅蘭 巴特與 Jean-Louis Ferrier ,Michele Cotta, Frederic de Towarnicki 的談話照。

5.　1971 年簽名會。

6.7. 1971 年訪談照。

8. 1977 羅蘭 巴特與 Jacques Henric 合影。

流行體系(一)

符 號 學 與 服 飾 符 碼

Système de la Mode

羅蘭·巴特—著

Roland Barthes

敖　軍—譯

于　範—編審

于 序

　　本書作者羅蘭巴特，是位博學、早逝的思想家、法國文學意義分析家，他嘗試在本書①中將服裝分爲書寫的、意象、的以及眞實的三種型態。

　　在這本書裡，羅蘭巴特應用他在語言學和符號學方面的專門知識，將流行服裝雜誌視爲一種書寫的服裝語言來分析。將這種書寫的服裝看待爲製造意義的系統，也就是製造流行神話的系統。羅蘭巴特的《流行體系》在某種意義上具有相當明確的商業性本質，它的功能不僅在於提供一種複製現實的樣式，更主要的是把時裝視爲一種神話來傳播。從這個角度來看，羅蘭巴特認爲流行服裝雜誌只是一台製造流行的機器。

　　個人從事織品服裝教育多年，近年來編譯一系列書籍，主要的目的是企圖爲有心在服裝這項重要的人類活動裡，發展自我、或是發展事業的人，架構一個實用的時裝體系。個人的時裝體系是一個時裝運作的體系，它說明的是隨著時間永無止境變動著的服裝 。這個時裝體系試圖以三種層次來架構：

① 　編按：爲符合國人閱讀取向與習慣，中譯本特將本書分成二冊出版，各書副標爲編者所加。
　　流行體系序（方法）與流行體系第一層次（服飾符碼）的分析在第一冊，流行體系第二層次（修辭系統）的分析在第二冊。

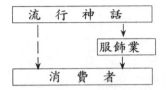

　　最高的層次，稱之爲流行神話，這個層次將服裝轉移成爲演說，傳遞的不是服裝本身而是訊息，也就是說：流行訊息。居中的層次，是供應服裝產品的整體服飾業。在地平線的層次，則是服裝、時裝產品消費者所在的社會層次。

　　各種流行神話以僞裝或者不僞裝的方式調節、玩弄著社會價值與人們的記憶。消費者處在這種服裝的社會心理情境中，自覺或非自覺的追求著流行服裝。而服飾業者夾在流行神話與消費者需求之間，製造著服裝的品牌神話。

　　羅蘭巴特的《流行體系》，相當詳盡的銓釋在這個時裝體系中的流行神話。對有意製造或有意破解流行神話的讀者，不僅可在本書中找到用之不竭的新觀念，並可藉由本書的閱讀進程，探索當代思想大師的獨特創建，以及當前世界學術、思想的多元風貌。

　　由於羅蘭巴特在國際學術、思想上的崇隆地位與影響力，及其寬廣、多元、龐博的著作，特異而引人的文風，遠遠地超越個人有限的認知與閱讀領域，因此，個人僅能就一個長期從事織品服裝教育工作者的角度與經驗，先讀者進行有關本書中譯本的解讀，至於羅蘭巴特在本書中涉及諸多相關思想領域傑出創建的解讀，只有留給學界前輩及有心羅蘭巴特思想的朋友們了。

<div style="text-align:right">

于　範　序於木柵

1997‧8‧30

</div>

《流行體系》導讀

　　「這項研究始於1957年，結束於1963年（法文原書 p. 7）。」《流行體系》（ *Système de la Mode* ）在巴特的著作中具有非常特殊的地位，首先它的寫作、研究過程之長，遠超過其它作品。如果我們把出版年代（1967年）加入計算，這本書由開始著手到出版，竟然花去10年的工夫①。不但寫作時間長，出版過程亦稍嫌遲疑，這本書似乎可以說是身世坎坷。作者在前言中說它一出版就已經「過時」了。而且後來還不斷地表示它在他自己眼中「失寵」。巴特說這只是一個「科學夢」，提議「謝絕體系」②，這些說法都使得《流行體系》看來像是巴特符號學時期的系統高峰，因此也受到強調斷簡風格、反系統寫作的後期巴特排斥和批判。雖然本書是巴特下了許多工夫的苦心之作，在討論巴特的專著中，本書卻因此常常受到冷落。然而，它其實貫連了巴特前後期思想，具有轉折上的關鍵性地位，這一點卻很少為人指出。除了提出本書目前仍極富啟發的線索外，這個暗藏但重要的連續性，也是本文特別想要強調的地方。

　　這本書的另一個特點，在於巴特一直強調它是一本建構方法

①巴特原來想把它寫成國家博士論文，請李維史陀指導遭到拒絕後，巴特又轉請語言學家馬丁內（ André Martinet ）擔任論文指導。《流行體系》一書的章節形式和馬丁內的《一般語言學要素》（ *Eléments de linguistique générale* ）十分相似。

②*Roland Barthes par Roland Barthes*（《巴特論巴特》），Paris, Seuil 1975, p. 175.

的著作。這個方法以符號學理論爲背景，但在面對它的研究對象時，卻在一開始就作出了一個極爲特殊的選擇——這裡談的衣服，只是紙上的衣服，只是時裝雜誌中對服飾的文字描述，這裡談的流行，也只是時裝雜誌的意識型態，依巴特式的術語來說，也只是時裝論述的神話學分析。不直接建構現實層面的對象，反而迂迴地以其文字再現作爲切入點。用中文的說法，似乎可以說是「隔了一層」。但巴特的工作領域便完全集中在這一「層」之上。巴特爲什麼要這麼作呢？而且他因爲強調方法上的嚴謹，一直不願逾越此一界限，如此激進的選擇，又產生了什麼後果呢？

巴特在書中對這個選擇提出了兩點說明。第一，時裝書寫和言說中的衣服提供了一個純粹的共時樣態（p. 18），同時，這樣的衣服不再具有實用或審美上的功能，只有純粹的傳播功能。結構分析方法要求的對象同質性，因而得以確立。第二，時裝雜誌流傳廣泛，使得這類寫作具有社會學上的重要性。

然而，如果我們仔細去看巴特在本書出版前發表的兩篇重要的文章③，我們可以發現巴特作這個選擇，基本上是爲了要解決一項理論上的困難。巴特原先的對象是廣泛意義下的「衣服」（vêtement）。這是一個非語言的對象，如果能把它分析爲符號體系，那麼索緒爾早先所構想，超出語言但涵蓋語言的一般符號理論，才有可能實現，這是巴特這整個時期的理論指向，我們可以將之稱爲符號學的成敗關鍵。一開始，他先把結構語言學中的潛在語言結構（langue）和個別言說實現（parole）應用到服飾現象上，提出了第一個區分：服飾體制（costume）有如語言結構，相對於個別穿著（habillement）有如言說實現。依結構分析方法，所要探討的只是服飾體制的層次。到這裏，結構分析的應用運作良好，而且可以對過去的服裝史和社會學研究提出批評和補充——它們忽略了結構面的自主性和內在規約。接著，巴特開

③ "Histoire et sociologie du vêtement Quelques observations méthodologiques"〈服裝史和服裝社會學方法論上的一些檢討〉。*Annales*, No. 3, juillet-sept, 1957, pp. 430-441. "Langage et vêtement"〈語言與服裝〉 *Critique*, No.142, mars, 1959, pp. 242-252.

始嘗試應用索緒爾符號理論的另一個基本區分：有可能分離出衣服的符徵（signifiant，本書中譯為「能指」）和符旨（signifié，本書中譯為「所指」），進而將它確立為符號嗎？這時巴特開始遇到困難：衣服是一個連續體，要分離出符徵（能指），便得找出不連續的單元，然而，如何切割這個連續體卻沒有一定的準則。再者，服飾的意義究竟為何，也難有客觀上的確定性。由符徵（能指）和符旨（所指）這兩個角度來看，衣服（同時，所有外於語言的符號體系也是一樣）都像是個模糊的對象。巴特解決這個問題的方式，便是本書所提出的方法性選擇：由於時裝雜誌中的文字描述，已經將衣服的符徵（能指）和符旨（所指）加以分離切割，那麼它便成為符號學理論的最佳作用領域。

　　從這個長程研究背後的發展過程來看，巴特所作的轉移顯然不只是由真實的衣服轉移到書寫的衣服，其實，連整個研究領域都因此有所改變。他一開始想寫的是一部服裝體系的符號學，但後來寫出來的卻是一部流行研究。當然，在流行和服飾之間，關係十分密切。流行最主要和最大量的展現領域，便是服裝，但它們的概念範圍畢竟不能完全重疊。這個滑移也在書中留下痕跡；全書彷彿存在著兩個論述，一是穿越時裝描述揭露出來的服飾符碼分析，另一個則是流行的神話運作解析（但實際上只是時裝論述中所表現出的意識形態）。雖然我們可以說巴特是在「時裝」（la mode vestimentaire，直譯可作「服裝中的流行」）這個領域中找到了兩者的重合點，但我們從巴特的用語和全書的建築骨架中可以看出，他並沒有放棄把成果延伸到這兩個領域的雄心，這也是本書豐富性和複雜性的來源所在。

　　巴特在服裝符碼的討論上，就符徵（能指）的部分提出了一個特別的發明：元件套模（matrice，本書中譯為「母體」）。它是由三個基礎元件組成的套式，分別為物件（object，本書中譯為「對象物」）、承體（support，本書中譯為「支撐物」）

和變項（variant）。其中物件（對象物）和承體（支撐物）為物質性的實體，變項則是一種變化或品質說明。為什麼要區別物件（對象物）和承體（支撐物）呢？這是因為變項的作用點經常只是物件的一個部分。就技術的角度來看，承體包含於物件（對象物）之中（比如領子是襯衫的一部分），但就外形的角度來看，承體（支撐物）則和變項的關聯密切──這時它是變項作用的接受者。巴特把這個關聯所形成的單元稱為「特徵」（trait），如此一來服飾符徵（能指）的基本套模便可用「物件（對象物）‧承體（支撐物）‧變項」改寫為「物件‧特徵」。

由上面的簡單陳述之中，我們已經可以看出，承體（支撐物）是一個不可化約的元件。它必須由物件之中分離而出，卻又傾向和變項融合為一。然而，在實際的操作過程中，流行對承體（支撐物）和變項卻有不同的經營。巴特認為，流行在符徵（能指）元件上操作的是變項的豐富變化，但變化作用的承體（支撐物）則典型不變。比如裙子的基本型式固定，其長度則上下不斷移動。這使得流行群體可以不斷地發表「新傾向」的來臨，但其中的變化其實並未新到不能辨識，記憶上也因此簡單容易。由此巴特解答了流行體系既是不斷變易又是永恆回歸的雙重個性。承體（支撐物）和變項間的密切融合傾向，則解釋流行變化中創造性的低微，為何難以為人察覺④。

在這個混合著真實和文字雙重規約的符碼層次上，巴特分析出來的時裝流行便像是一個操作元件組合的機械。不過，因為把討論集中在「寫出來的」衣服，巴特也看出這裏牽涉到的是一個更為基本的問題：文學和世界的關係。巴特用「兌換」（con-

────────────

④關於巴特服裝符號學和流行理論更細部的比較討論，請參看筆者的〈流行，不需要意義──探索流行理論〉，台北，《誠品閱讀》，No.25，1995年12月，pp. 32-44.（《流行體系》的出版年代，在此不幸地被誤植為1976年）。

version）的概念來思考這個問題：「當一個眞實的或形象性的物品被兌換爲文字時，究竟發生了什麼事呢？」（p. 23）此時，服裝符碼的問題被置入了最基本的文學問題的脈絡之中〔「而且，被書寫的流行不也是一種文學嗎？」（p. 23）〕《流行體系》提出的元件套模（母體），就文學理論而言，便成爲描述（description）的基本套模之一。後來的符號學發展，在叙述的問題上，文獻比描述的討論多出許多。從這個角度來看，《流行體系》提供的不是一套過時的符號學，它反而提示著一個仍待發掘的領域。

　　《流行體系》全書主體的第二部分，修辭的系統，乃是巴特先前作品《零度寫作》和《神話學》的直接延伸。過去的延伸義體系（système connotatif）分析，現在被更名爲修辭分析。它被細分爲三個章節：符徵（能指）的修辭（服裝詩學）、符旨（所指）的修辭（流行的世界觀）。最後，符號的修辭則作用於符徵（能指）和符旨（所指）間的關係，並爲流行提供理由。如果和《神話學》相比對，《流行體系》中的分析顯然更爲系統化。不只符號理論中的基本元素得到了各自的理論位置，延伸義的構成作用過程（它的「如何」）也得到更明確的解析。《神話學》書末的理論展演告訴我們說，神話化的過程在於利用一個符碼的整體作爲第二個符碼的符徵（能指）。但我們並不是很清楚第一層次符碼中，各個元素究竟如何個別作用，才能建構出第二層次的符碼。《流行體系》先討論第一層次「本義」體系，如此一來，利用它作爲材料的第二層次，其作用過程便能得到明確的解析。這是全書所依據的建築骨架，也就是說，想要知道二次度體系如何「負載」一次度體系，我們得先瞭解被負載者的屬性。如果沒有這個前置作業，整個分析仍然陷入籠統而模糊的狀態。更進一步，巴特先前的兩個操作性概念，「寫作方式」（écriture）與「神話」（mythe），這時也明確地劃分出各自獨特的功能。作

爲「集體言說」的寫作方式，現在佔據的是修辭符徵（能指）的地位；相對地，神話分析則被圈定爲修辭符旨（所指）的分析，也就是說，它的對象是意識形態的內容。

仍須補充的是，巴特的符號學和其社會批評的關係十分地緊密，它並不是一個純理論興趣的推展，反而一直和時代問題相關。《流行體系》因此可以放在巴特「解神話」的批判脈絡之中去看。巴特1970年《神話學》二版序言中的一段話，明確地表達了這個聯結：「揭發不能沒有細緻的工具，相對地，符號學最終如果不能承擔起符號毀壞者的責任，也不能存在。」⑤

就精確意義而言，《流行體系》談的服裝只是「寫出來的」衣服。它處理流行時，也沒有把它當作實踐中的社會現象，而只是去分析時裝雜誌中的流行論述。我們前面強調過巴特在方法論上遭遇的困難，以及他迂迴的解決之道：爲了繞過和對象直接面對時所遭遇的困境，他透過談論對象的論述來建構分析對象。然而，在本書的前言裏，巴特卻對言辭論述（discours verbal）的地位，提出了一個更具主動地位的看法。這篇前言顯然是在研究完了時才寫成。此時，巴特提出下面的主張：言辭論述不只代表著眞實，它也宿命地參與其意義構成。巴特甚至把這種被描述者受描述語感染波及的必然性，更激進地表達爲：「人的語言不只是意義的模範，而且還是它的基礎。」（p. xiii）

由此，巴特推衍出兩個關係重大的後果：

第一、逆轉索緒爾的主張（語言學是符號學中的一支）：「因此我們也許應該逆轉索緒爾的說法，主張符號學只是語言學的一個部分。」（p. xiii）。如此，語言學不只是符號學的模範，相反地，反而是符號學的分析對象被圈定在言辭論述之中。言辭論述是分析者和任何分析對象間宿命性的中介。

⑤*Mythologies*（《神話學》），Paris, Seuil, 1970（coll Points），p. 8。

　　第二、這麼一來，選擇分析「書寫的」衣服，它的理由就不只是方法論上的考慮了。語言並不只是一個前置符碼的再現體系；它在眞實世界的意義建構過程中，扮演著構成者的角色。對於這樣的過程，書寫的流行便成爲旣必要又充分的分析對象：「眞實的服裝體系從來只是流行爲了構造意義所提出的自然地平；在言語之外，一點也看不到流行的整體和本質。」（p. xiii）超越了方法論考量，這時巴特提出的是一個新的文化理論，它賦與語言基礎性的地位，甚至更好的說法是，它把文化等同爲語言。

　　巴特的這兩條大膽的主張是否能爲《流行體系》中的分析材料支持呢？如果我們仔細去看，答案不可能是完全的肯定或否定，我們或許不應該把它們看作是本書的結論，它們毋寧是巴特新立的假設。它們說明巴特思想重心正在位移，長時期地檢驗各種外於語言的體系之後，巴特的思想軌跡又回到語言，但這時他對語言的看法已更加豐盈──我們應該說這時他所主張的已不是一種局限於傳統規範的語言學，毋寧說那是一種必然內於語言結構，又要溢出其原則的「超語言學」（translinguistique）⑥。《流行體系》代表巴特社會文化分析時期的終結，也代表著巴特符號學體系的完成。巴特的思想以不斷地位移來進行自我超越，仔細去解讀其中層層湧動的思想之流，我們才能看出其演變過程中旣連續又斷裂的分合因緣。《流行體系》同時是其中重大週期的完成點和轉捩點──理解巴特思想的一個重要契機。

<div style="text-align:right">

林志明於巴黎

1997年8月29日

</div>

⑥Cf. Julia Kristeva，"Le sens et la Mode"〈意義與流行〉，*Critique* No. 23．1967, pp. 1005-31.

前　言

　　每一種方法都是從第一個字開始就發生作用，本書正是一本有關方法的書，因此必須自成一說。不過，在開始這項**進程**（voyage）之前，首先要說明問題的來龍去脈。

　　本書主要探討的對象，是對當前時裝雜誌刊載的女性服裝進行結構分析，其方法源自索緒爾（Saussure）對於存在符號的一般科學假定，他將其命名爲**符號學**（sémiologie）。這項研究始於1957年，結束於1963年。所以，當作者採用**符號學**並且第一次構思出它的陳述形式時，語言學在某些探索者的眼中，還未成爲一種模式。除了一些零星、散落的研究外，符號學還是一門有待發展的學科。鑑於其基礎的方法和難以確定的推論，任何一項採用符號學的工作，自然都要採取一種發現者——或更確切地說是一種探險者的姿態。面對一個特定的目標（在這裡就是流行服飾），其裝備則是幾個僅有的工作概念，符號學家如學徒一樣冒險前行。

　　我們必須承認，這種冒險業已過時，當作者在寫作本書時，他並不知道後來出現的幾本重要著作。身居一個對意義的思考正在突飛猛進、不斷深入並同時沿幾個方向**分化**（divise）的世界，受益於充斥四周的諸多見解，作者自身已有所改變。這是否意味著當本書出版時（姍姍來遲），他會無法確認這是他自己的作品？當然不會（否則，他也不會出版本書了）。但言下之意，

這裡所提出的**已經**是一種符號學史。新概念藝術如今正嶄露頭角，與之相較，本書只是一個略顯稚拙的窗口，我希望人們從中看到的，不是一種確信無疑的學說，也不是一項調查得到的不變定論，而是信念、是誘惑、是學徒成長的軌跡──其意義、其用途也可能就在其中。

我主要試圖用一種多少有點直接的方式，一步步的重建一種意義系統。我想盡可能不依賴外在概念，甚至是那些語言學的概念。雖然，這裡經常會使用這些概念，而且是基本概念。沿著這條思路，作者碰到了許多障礙，其中有一些他很清楚是無法克服的（至少他並不試圖掩飾這些困境）。更重要的是，符號學研究計劃已改變了方向。最初我的計劃是重建眞實服裝的語義學（將服裝理解爲穿著或至少是攝影的），然而，很快我就意識到必須在眞實（或可視的）系統分析和書寫系統分析之間抉擇。我選擇了第二條路，其原因將在以後說明，因爲原因本身就是方法的一部分。以下的分析僅著眼於流行的書寫系統。這樣的選擇或許頗令人失望，最能取悅於人的做法是分析實際的流行體系（社會學家對這類體系總抱有莫大的興趣）。毋庸置疑，建立一種獨立存在的、與**分節語言**（langage articulé）毫無關聯的符號學會更有用處。

然而，最後出於符號學課題的複雜性和一定規則的考慮，作者選擇了**書寫的**（Mode écrite）（更確切地講就是**描述的**（décrite））服裝，而不是眞實的服裝進行分析。儘管研究對象包括整個文字表述，包括「語句」（phrases），但分析絕不僅僅停留在法語的某個部分。因爲在這裡，詞語所支配的不是什麼實在物體的集合，而是那些已經建立起（至少是理想狀態下的）意指系統的服飾特徵。因而，分析對象不是一個簡單的專業詞彙。它是一種眞正的符碼，儘管它是「言語的」（parlé）。所以，這項研究實際上討論的既不是衣服，也不是語言，而是「轉譯」（traduction）。比方說，從一種系統到另一種系統的轉

譯，因爲前者已經是一種符號系統：一個曖昧的目標，因爲我們習慣把眞實置於一邊，把語言放在另一邊來加以區分，但轉譯卻不一樣。因此，它既不屬於語言學，文字符號的科學，也不屬於符號學，事物符號的科學。

索緒爾曾經假定符號學「壅沒了」（déborde）語言學，由此而衍生出來的研究，在上述情形下無疑是很不利的。但這種不利或許最終竟意示著某種眞理。是否有什麼實體系統，有某種量值系統，可以無須分節語言而存在？言語是否爲任何意指規則不可缺少的中介？如果我們拋開幾個基本符號（怪僻、古典、時髦、運動、禮儀），那麼，倘若衣服不借助於描述它、評價它，並且賦予它以豐富的**能指**（signifiant）和**所指**（signifié）來構建一個意義系統的言語，它還能有所意指嗎？人註定要依賴分節語言，不論採用什麼樣的符號學都不能無視這一點。或許，我們應該顚覆索緒爾的體系，宣布符號學是語言學的一部分；這項研究的主要作用就是要闡明，在像我們這樣一個社會裡，神話和儀式採取**理性**（raison）的形式，即最終以話語的形式，人類語言不僅是意義的模式，更是意義的基石。於是，當我們考察流行時，就會發現，寫作就像是在構建（甚至到了在具體說明這項研究的題目即**書寫時裝**時，居然毫無用處的地步）：爲了構成它的**意指**（signification）作用，書寫的時裝還是要以眞實時裝體系爲它的地平線：沒有話語，就沒有完整的流行，沒有根本意義的流行，因而，把眞實服裝置於流行話語**之前**似乎不太合理：實際上，眞正的原因是促使我們從創建的話語走向它構建的實體。

人類言語的無所不在是無罪的，爲什麼流行要把服裝說得天花亂墜？爲什麼它要把如此花俏的語詞（更別說意象了），把這種意義之網嵌入服裝及其使用者之間？原因當然是經濟上的。精於計算的工業社會必須孕育出不懂計算的消費者。如果服裝生產者和消費者都有著同樣的意識，衣服將只能在其損耗率極低的情況下購買（及生產）。流行時裝和所有的流行事物一樣，靠的就

是這兩種意識的落差，互爲陌路。爲了鈍化購買者的計算意識，必須給事物罩上一層面紗——意象的、理性的、意義的面紗，要精心泡製出一種中介物質。總之，要創造出一種眞實物體的虛像，來代替穿著消費的緩慢週期，這個週期是無從改變的，從而也避免了像一年一度的**夸富宴**（potlatch）那種自戕行爲。因而，我們共同擁有的意象系統（總是從屬於流行，並不單就衣服而言），其商業性本源已成爲衆所皆知的秘密。然而，這個王國一旦脫離其本源，很快就會改頭換面（再說，它又怎麼能夠**複製**（copierait）本源呢？）：它的結構遵循某種普遍性的、任何符號體系都有的拘束。意象系統把慾望當做自己的目標（希望符號學分析把這一切變得昭然若揭），其構成的超絕之處在於，它的實體基本上都是**概念性**（intelligible）的：激起慾望的是名而不是物，賣的不是夢想而是意義。如果事情果眞如此，那麼，我們這個時代所擁有的，並且賴以構成的意象系統將會不斷地從語義中衍生出來，而且依照這樣發展下去，語言學將獲得第二次新生，成爲一切意象事物的科學。

目　　錄

第一部分
流行體系序論（符號學方法）

第二部分
流行體系分析

第一層次　服飾符碼

1.能指的結構

結　　論

附　　錄

使用的圖形符號

∫　　：函數

≡　　：同義關係

)(　　：雙重涵義或連帶關係

•　　：簡單組合關係

≠　　：不同於……

/　　：相關對立或意指對立

/…/　：作為能指的詞

「…」：作為所指的詞

[…]：內隱術語

[—]：標準

Sa/Sr　：能指

Sé/Sd　：所指

　　正文的註釋包括兩類數字：第一類標示章節；第二類，如果是羅馬數字，表示一組文章，如果是阿拉伯數字，則表示一篇文章。

第一部分

序　論

方　法

第一章　書寫的服裝

「一條腰帶，嵌著一朵玫瑰，繫於腰間，一身輕柔的雪特
蘭洋裝。」

I. 三種服裝

1-1　意象服裝和書寫服裝

打開任何一本時裝雜誌，眼前所看到的，就是兩種我們將在此進行討論的不同的服裝。第一種是以攝影或繪圖的形式呈現，這就是**意象服裝**（vêtement-image）；第二種是將這件衣服描述出來，轉化為語言。一件洋裝，從右邊的照片形式變成左邊的：**一條腰帶，嵌著一朵玫瑰，繫於腰間，一身輕柔的雪特蘭洋裝。**這就是**書寫服裝**（vêtement écrit）。原則上，這兩種服裝都是指同一物質（這件洋裝就在這天穿在這位婦女身上），但結構互異①，因為它們構成的實體不同，從而也是因為這些實體相互之間的關係不同：一種實體是樣式、線條、表面、效果、色彩，其

關係是空間上的；而另一種實體是語詞，其關係即使不是邏輯的，至少也是句法上的。第一種結構是形體上的，第二種結構則是文字上的。這是否意味著我們將無法區別每一種結構與其賴以產生的一般系統（意象服裝與攝影、書寫服裝和語言）呢？當然不是。時裝攝影與其他攝影不同，譬如，它與新聞攝影或者快照就沒什麼關係。它有自己的組織形式和規則。在攝影照片的溝通內部，它形成了特定的語言，無疑的，這種語言有自己的術語系統和句法，有著自身禁止或認可的「措辭」（tours）②。同樣的，書寫服裝不能等同於句子結構。因為，如果服裝和話語一樣，那麼，改變話語中的術語就足以同時改變所描述服裝的特性。但事實並非如此。當一本雜誌稱：**夏天穿山東綢**時，它也可以輕易地將這句話說成**山東綢與夏日同在**，而不會從根本上影響傳遞給讀者的訊息。書寫服裝是由語言支撐的，同時它又抗拒著語言，這種互動形成了書寫服裝。因而，在這裡我們考察的

①最好是用物而不是詞來加以界定，但是既然現在人們對結構這個詞寄予如此厚望，那麼，在這裡，我們就轉借其在語言學中的意義：「具有內部依賴性的自在體。」〔葉爾姆斯列夫（L. Hjelmslev）：《語言學論文集》（*Essais linguistiques*），1959年〕。

②這裡我們碰到了攝影溝通的矛盾：原則上，照片是完全相似的，可以定義為**一種沒有符碼的資訊**。但實際上，沒有意指作用的照片又是不存在的。因而，我們必須假定，一種照片符碼只是在第二層面上（以後，我們將稱之為含蓄意指層面）起作用〔參見〈照片資訊〉（Le message photographique），載於《溝通》（*Communications*）1961年第1期，第127～138頁，以及〈意象修辭學〉（La rhétorique de l'image），載於《交流》1964年第4期，第40～51頁〕。至於服飾畫，問題就比較簡單了，因為一張圖示的**式樣**指涉一個公然的文化符碼。

是兩種原始結構，儘管它們是從更爲一般的系統中（一是語言，一是意象）衍生出來的。

1-2　眞實服裝

　　至少我們可以認爲，這兩種服裝在試圖表示眞實的服裝這一點上，再度表現出一種簡單的同一性，即描述出來的洋裝和照片上的洋裝，都統一於兩者所代表的那件現實中的洋裝。無疑它們是同義的，但並不完全同一。因爲就像在意象服裝和書寫服裝之間存在著實體和關係的差別一樣，它們在結構上也有所不同，從這兩種服裝到**眞實服裝**（vêtement réel），存在著一種向其他實體、其他關係轉化的過程。因而，眞實服裝形成了有別於前兩者的第三種結構，即使它們視它爲原型，或者更確切地說，即使是引導前兩種服裝訊息傳送的原型屬於這第三種結構。我們已經知道，意象服裝單元停留在形式層面上，書寫服裝單元停留在語詞層面上，而眞實服裝單元則不可能存在於語言層面，因爲我們知道，語言不是現實的摹寫③。我們也無法將其固定在形式層面，儘管這種誘惑難以抗拒，因爲「看」（voir）一件眞實服裝，即使有介紹說明這種優越條件，也不可能窮盡其實存，更不用說其結構了。我們所看到的，不外乎一件衣服的部分，一次個人的、某種環境下的使用情況，一種特定的穿著方式。爲了用系統化的術語，即用一種相當規範並足以解釋所有類似服裝的術語，來分析眞實服裝，我們必須設法回到控制其生產的活動上去。換句話

③參見馬丁內（A. Martinet）：《普通語言學原理》（*Éléments de linguistique générale*，1960），1.6。

說，有了意象服裝的形體結構和書寫服裝的文字結構，眞實服裝
的結構也只能是技術性的。這種結構單元也只能是生產活動的不
同軌跡，他們物質化的以及已經達到的目標：縫合線是代表車縫
活動，大衣的剪裁代表剪裁活動④。於是，在實體及其轉形上，
而不是在它的表象和**意指**作用上，建立起一種結構。民族學或許
能爲此提供相對較爲簡單的結構模型⑤。

II.轉換語

1-3　結構的轉譯

　　對任何一個特定的物體來說（一件長裙、一套訂做的衣服、
一條腰帶），都有三種不同的結構：**技術的**（technologique）、
肖像的（iconique）和**文字上的**（verbale）。這三種結構的運作
模式各異。技術結構作爲眞實服裝賴以產生的母語，不過是「言
語」（paroles）的一種情形而已。其他兩種結構（肖像的和文字

④當然，除非這些術語是在一個技術語境下，比方說，一個生產程序下提
　出的。否則，有著技術初源的這些術語，就會有不同的價值（參見1－
　5）。

⑤例如，古漢（A. Leroi-Gourhan）把衣服區分爲兩邊平行直垂的，以及裁
　剪和開敞式、裁剪和閉合式、裁剪和雙排鈕式等〔《環境和技術》（*Mi-
　lieu et techniques*），巴黎，阿爾班—米歇爾出版社，1945年，第208
　頁〕。

的）也都是語言，但是，如果我們相信時裝雜誌，相信它們所說的是在討論原本意義上的真實服裝，那麼，時裝雜誌語言就是從母語中「轉譯」（traduites）過來的衍生語言。它們像媒介一樣，介於母語及其「言語」情形（真實服裝）之間。在我們的社會裡，時裝的流行在相當程度上要依靠轉形（transformé）的作用：從技術結構到肖像和文字結構，這之間存在著一種過渡（至少依據時裝雜誌引發的順序）。然而，這種過渡，就像在所有結構中一樣，只能是時斷時續的：真實服裝只有經由一定的操作者──我們稱之為**轉換語**（shifters），才能夠**轉形**為「表象」（représentation），轉換語的作用是將一種結構轉變為另一種結構，或者說，從一種符碼轉移到另一種符碼⑥。

1-4　三種轉換語

既然我們研究的有三種結構，自然也就應該有三種**轉換語**供我們支配，即從**真實到意象、從真實到語言**，以及**從意象到語言**。對於第一種轉譯，從技術服裝到肖像服裝，基本的**轉換語**是製衣紙版，其分析式的（**圖式**）設計代表服裝生產的流程。還必須附上以圖形或者照片的形式表示的流程圖，強調某種機械裝置，放大某個細節以及視線的角度，以展現某種風格或「效果」（effet）的技術本源。對於第二種，從技術服裝到書寫服裝，基本的**轉換語**是縫製流程或方案；它通常是一種文本，當然與時裝

⑥雅各布森（Jakobson）把轉換語這個詞的意義限制為符碼和資訊之間的中介要素〔《普通語言學論文集》（*Essais de linguistique générale*），巴黎，子夜出版社，1963年，第9章〕，這裡，我們擴大了這個詞的涵義。

文學大異其趣。它的目標不是去勾畫**是什麼**，而是要**做什麼**。此外，縫製流程與時裝評論也不屬於同一種寫作。前者幾乎沒有名詞或形容詞，而多爲動詞和量詞⑦。作爲一種**轉換語**，它構成了一種轉化語言，介於服裝生產及其存在、本源和成形、技術和意指作用之間。我們或許想把所有有著明顯的技術起源（**縫製、裁剪**）的時裝術語都納入這一基本的**轉換語**之中，把它們視爲從眞實到言語的衆多轉譯者。但如此卻忽略了一個事實，亦即一個語詞的價值並不在於它的起源，而在於它在語言系統中的位置。一旦這些術語轉移到描述性的結構之中，很快就會背離其本源（從某些方面來說，就是曾經縫製過、裁剪過）以及目標（服務於裝配組合，支持裝配線的生產）。對它們來說，創造性的活動是無從認識的，它們已不再屬於技術結構，我們也不再稱其爲**轉換語**⑧。第三種轉換是從肖像結構轉化爲言語結構，從服裝的表象轉向敘述。因爲服裝雜誌利用它可以**同時**傳遞從這兩種結構中（一是一幅洋裝攝影，一是對這件洋裝的描寫）衍生出來的資訊優勢。可以使用省略的**轉換語**來簡化：不再有什麼式樣圖，或者縫製方式的文本，有的只是語言的首語重複，要麼是以極度的方式（「**這套**」訂做的衣服，「**這件**」雪特蘭長裙），要麼是以零度的方式（**一朵玫瑰花嵌在一條腰帶上**）⑨。正是由於

⑦例如：「**把所有布片沿你要裁剪和縫製的畫線擺好，垂直對折後，用長針做稀疏的縫線，邊寬3公分，肩底1公分。**」這就是一種過渡語言。

⑧我們可以把服裝目錄視爲是一種**轉換語**，因爲它的目的，是想通過語言的中介，來影響實際的購買行爲。然而，事實上，服裝目錄遵循著時裝描述的所有規範：它不會爲了勸誘我們說某件衣服正流行，而刻意去解釋它。

事實上這三種結構有著嚴格限定的轉譯操作者，因而，它們仍然區別明顯。

Ⅲ. 術語規則

1-5　口述結構的選擇

要想研究流行時裝，首先就必須對這三種結構分別進行透徹的分析，因為一種結構不能脫離其組成單元實體的同一性而加以定義；我們必須去研究行動，或者意象，或者語詞，但並不是同時對這三種實體都進行研究，即使它們形成的結構聯合起來便可構成某個事物的全部，為了方便起見，我們稱這一事物為**流行時裝**（vêtement de Mode）。每一種結構都要求進行本源性分析，因此我們必須進行抉擇。對（以意象和文本的形式）「表現」（représenté）的服飾，即時裝雜誌刊登的服裝進行研究，比直接分析真實服裝，有著方法論上的優勢⑩。「印在紙上」

⑨根據泰尼埃（L. Tesniéres）〔《句法結構的要素》（*Éléments de syn-taxe structurale*），巴黎，克林克西出版社，1959年，第85頁〕所說，**首語重複法**（anaphora）「沒有相應的結構聯結，只有補充性的語義關聯」。例如，在指示語**這**與裙裝照片之間沒有任何結構聯繫，而是兩種結構之間純粹而簡單的契合。

⑩特魯別茨柯伊（Troubetskoy）在他的《音位學原理》（*Principes de Phonologie*，1949年）一書中提出了對真實衣服進行語義分析的可能性。

（imprimé）的衣服爲分析家展示了人類語言和語言學家背離的
東西：純粹的**共時性**（synchronie）。時裝的共時性年年風雲際
變，但在一年之中，它是絕對穩定的。通過研究雜誌上的衣服，
或許我們可以窺出時裝的流行狀態，而無須像語言學家梳理混雜
的資訊連續體一樣，人爲地去分裁。在意象服裝和書寫（或者更
確切地說，是描述的）服裝之間，也存在著選擇。從方法論的角
度來看，這一次又是物體結構上的「純粹性」（pureté）在左右
著這種選擇⑪。眞實的服裝受制於實際生活的考慮（遮身蔽體、
樸素、裝飾），而在「表現」的服裝中，這些終極目標都消失
了，不再有遮護、蔽體或裝飾的作用，充其量也不過是在意示著
一種遮護、樸素或裝飾。但意象服裝仍保留著這種價值，即它的
形體特性，這使得它的分析有進一步複雜化的危險。只有書寫服
裝沒有實際的或審美的功能，它完全是針對一種意指作用而構建
起來的：雜誌用文字來描述某件衣服，不過是在傳遞一種資訊，
其內容就是：流行（la Mode）。我們或許可以說，書寫服裝的
存在完全在於其意義，就此，我們有一個絕佳的機會來發掘其純
粹性中所有的語義關聯。書寫服裝排斥任何多餘的功能，也沒有
什麼模糊的時間性。正是基於這種原因，我們才決定去探求文字
結構。這並不意味著我們將只是簡單地對流行語言進行分析。的
確，研究所使用的專業語彙是（法國人的）語言主要領域的一個
特殊部分。然而，我們將不會從語言的角度出發來研究這一部
分，而是在它隱示的服裝結構之中進行研究。我們分析的對象不
是（法國人）語言中**子符碼**（sous-code）的那一部分，而是語詞

⑪這些原因隨操作方法而定，我們在前言中已經提出了最根本性的原因，
　它涉及時裝基本的**言語本質**。

賦予眞實服裝的**超符碼**（ sur-code ）部分。因爲，正如我們即將看到的⑫，詞取代物，取代了自身已經形成意指系統的衣服。

1-6　符號學和社會學

儘管我們選擇口述結構是出於事物內在的原因，但從社會學中，也不難找到依據。首先是因爲經由雜誌（特別是經由文本），時裝的傳播已相當廣泛，有一半的法國婦女定期閱讀至少是部分帶有時裝內容的雜誌。因此，對時裝的介紹（不再是其生產）就成了一個社會事實。因此，即使流行時裝還純粹只是一種虛像（還未影響眞實服裝），它也會像黃色小說、**連環漫畫**以及電影一樣，成爲大衆文化無可爭議的一個要素。其次，書寫服裝的結構分析，也有效地爲掌握眞實的服裝供求狀況鋪路，而社會學爲此還需要對現實生活中的流行時裝變化和流行週期進行可能性研究。不過，在這一點上，社會學和符號學的客觀性卻是截然不同的：流行時裝的社會學（儘管它仍有待構建⑬）產生於虛構

⑫參見第3章。

⑬早在斯賓塞（ Herbert Spencer ），時裝就成了社會學研究的對象。首先，它創造了「一種集體現象，用特殊、直接方式，向我們表明……什麼是我們自身行爲的社會性」〔施特策爾（ J. Stoetzel ）：《社會心理學》（ La psychologie sociale ），巴黎，弗拉馬里翁出版社，1963年，第245頁〕；其次，它在論證上表現出來的一致和變化只有用社會學的方法才能加以解釋；最後，它的傳遞似乎是靠著某些中介系統來完成的。拉札菲爾德（ P. Lazarsfeld ）和卡茨（ E. Katz ）研究過這些系統〔《個人影響：在溝通熱潮中的人們所施展的天地》（ Personal influence：the part played by people in the flow of mass-communications ），伊利諾斯州，格倫科，自由出版社，1955年〕。不過，樣式的實際流行還不完全是社會學的研究對象。

本源的**樣式**（modèle）（由**時裝團體**構想出來的時裝），緊接著
（或者說接下去應該是），便是經由一系列的真實服裝來實現這
一式樣（這是式樣流行的問題）。社會學竭力想把這種行為系統
化，並與社會環境、生活水平和角色聯繫起來。符號學走的是另
一道路，它對時裝的描述自始至終都是虛構的，甚至可以說，是
純概念性的。它使我們意識到的不是真實，而是意象。時裝社會
學完全針對實際生活中的服裝，而時裝符號學則指向一組表象。
因此，口述結構的選擇不是走向社會學，而是走向涂爾幹
（Durkheim）和莫斯（Mauss）假定的**唯社會學**（sociologique）
⑭。時裝描述的功能不僅在於提供一種複製現實的樣式，更主要
的是把時裝作為一種**意義**（sens）來加以廣泛傳播。

1-7　文字體

　　既然口述結構已經確立，那麼，我們應該選擇什麼樣的**文字
體**（corpus）來進行研究呢⑮？到目前為止，我們僅參考了時裝
雜誌。一方面是因為，文學自身的描述，儘管對眾多的作家來說
很重要〔巴爾札克、米什萊（Michelet）、普魯斯特〕，但由於
它們過於零散，並且因時易變，難以利用；而另一方面，百貨公
司的目錄對於時裝描述又過於平凡。於是，時裝雜誌成為最佳的

⑭〈論分類的幾種初級形式〉（Essai sur quelques formes primitives de clas-
　sification）《社會學年鑑》（Année sociologique）第6卷，1901年至1902
　年，第1～72頁。
⑮**文字體**：「有關所從事的研究工作的模糊的、共時性的陳述的總稱。」
　〔馬丁內：《原理》（Éléments）〕

文字體。當然也不是所有的時裝雜誌都如此。時裝雜誌不是要描寫某個具體的流行，而是要重建一種形式體系。根據這一預定目標，有兩個限制因素可以名正言順地介乎其中。第一個選擇涉及時間。爲了構建一種結構，有效的做法是把我們的研究局限於流行領域，即共時性。正如我們曾經說過的，流行的共時性是由服裝自我構建的：一年中的流行⑯。這裡，我們選擇了1958年至1959年度（從6月到6月）的雜誌來進行研究。當然，日期在方法論上無關緊要，你可以選擇任何其他年份。因爲我們並不想著力描繪某一特定的流行，而是普遍意義上的流行。從年份中抽取出來，把它們匯集在一起，原材料（表述）就必須以一種功能的純形式體系取而代之⑰。因此，這裡不涉及任何具體瑣碎的流行，更不會去研究服裝史。我們不想著眼於流行的特定實體，而是要探討其書寫符號的結構⑱。同樣地（這也是給予文字體的第二個限制），如果有人對流行時裝之間的物質差別（意識形態的、美學的、社會的）感興趣，那麼，去研究某一年內的所有雜誌也是一件很有意思的事情。從社會學的觀點來看，這倒是一個很重要的問題，因爲每本雜誌都有其限定的社會大眾，同時又是表象的特定組成。但是，雜誌、讀者群及意識形態上的社會學差別並不是我們要探討的課題。我們的目標只是想發現流行的（書寫）

⑯一年內有季節性的流行，但比起那些紛繁出新的變幻不同所指意義的年度流行語，季節所創造的歷時性系列更少。共時性的部分是「線條」，它才是年度的。

⑰有時候，我們也依賴其他的共時性的東西來支配或者作爲一個有趣的例子。

⑱當然，也不排除對流行歷時性的一般思考（參見附錄Ⅰ）。

「語言」（langue）。因而，我們只對兩本雜誌：《她》
（*Elle*）和《時裝苑》（*Le Jardin des Modes*）進行詳盡的研
究，間或參考一些其他出版品〔主要是《時尙》（*Vogue*）和
《時尙新聞》（*L, Écho de la Mode*）〕⑲，以及一些報紙上每
週一次的流行專欄。這項符號學課題需要在文字體的建構之中合
理地滲入衣服符號可能出現的所有**差別**（différences）。但在另
一方面，這些差別重複次數的多少卻顯得無關緊要。因爲產生意
義的是差別而不是複製。從結構上看，流行的罕見特徵與它的常
見特徵同等重要，一朵梔子花的重要性並不亞於一件長裙。我們
的目標是**區分**（distinguer）單元，而不是計算單元⑳。最後，
在這個已大爲縮小的文字體中，我們再進一步清除了那些可能意
示著一種終極目標而非意指作用的**標寫**（notations），如廣告，
即使它自稱是在闡明流行，以及那些服裝生產的技術說明書。我
們旣不在乎化妝，也不考慮髮型，因爲這些因素包含了它們自身
特有的變項，而這些變項會阻礙服裝自身清單的形成㉑。

1-8　術語規則

接下來，我們將在這裡單獨探討**書寫服裝**。決定我們所要分

⑲然而，這種選擇並不完全是隨意的。《她》和《時尚新聞》似乎比《時
　尚》和《時裝苑》更具**流行魅力**。

⑳出現次數的差異具有社會學意義而不是系統上的重要性，它向我們表明
　了一本雜誌（從而也是一個讀者群）的品味（癡迷），而不是事物的一
　般結構，意指單元的頻繁度只與雜誌互相對比有關。

㉑流行聲明可以無須說明來源而加以引用，就像語法中的例子一樣。

析的文字體構建的先決原則是：**除了保留時裝雜誌提供的語言以外，排除其他原始資料**。無疑地，這大大縮小了分析的材料範圍。一方面，它排除了借助於任何有關文字紀錄（例如字典上的定義）的可能性；另一方面，我們也因此而無法使用照片——這個豐富來源的資料。總之，它只是在邊緣上利用時裝雜誌，似乎是在複製意象。這種原始資料的困窘，拋開方法論上的不得已不談，可能也有一定的好處：把服裝簡化到口述層次上，從而我們碰到一個新問題，表述如下：**一件物體，不管它是眞實的，還是虛構的，當它轉化爲語言的時候會如何**？或者進一步問，**當事物與語言相遇時，會如何**？面對如此廣泛的問題時，如果流行服飾不值一提，那麼，我們要記住，在文學和世界之間，同樣也建立了這樣的關係：文學難道不正如我們的書寫服裝一樣，是一種把眞實轉化成語言，並在這種轉化中獲得存在的體系嗎？更何況，書寫服裝不也是一種文學嗎？

Ⅳ. 描　述

1-9　文學描述和流行描述

其實，流行和文學都是採用同樣的技巧，其目的不過是爲了把某一事物適當地轉化爲語言：這就是**描述**（description）。然而，這種技巧在流行和文學中的使用又不盡相同。在文學中，描述意在某個隱含事物（不管它是實在的抑或虛構的）：它必須使這一事物存在。在流行中，被描述的物體已成爲事實，形體式樣

各不相同（不是它的實際形式，因爲它不過是一張照片）。流行
描述的功能因而大爲萎縮，但也正因如此，它又是原始性的：因
爲它不受事物擺佈，按照定義，語言溝通的資訊是照片或圖片所
無法傳遞的，除非它過於冗長、贅述。書寫服裝的重要性證實了
具體語言的功能的存在。而意象，不管它在現代社會的發展如
何，是不容臆斷的。那麼，尤其是在書寫服裝中，和意象相比，
語言究竟有什麼具體功能呢？

1-10　認知層面的固化

　　言語的主要功能是在某種可理解性（或者如傳播論者所說
的，可獲取性）上固化認知。事實上，我們知道一種意象無可避
免地包括幾種認知層面，而意象的讀者在層面的選擇上有相當大
的自由支配權（即使他並不知道這種自由）。當然，這種選擇並
不是沒有限度的：這裡有**最大限度的**（optima）層面：即居於資
訊的可理解性最高之處；但從紙張紋理到領尖，從領子到整件長
裙，我們對意象所投下的每一瞥都不可避免地意示著一種選擇。
也就是說，意象的意義從來都不是固定的㉒。語言拋棄了這種自
由，同時也丟掉了不確定性。它意示著一種選擇並強行賦予這種
選擇，它要求對這件長裙的認識點到爲止（不慍不火），它把品
讀的層次集中於它的布料、腰帶及裝飾用的附件上。每一個書寫
語詞都有權威功能，因爲它有所選擇比方，經由替代而不是眼

㉒就像我們從翁布雷達納（Ombredanne）對電影畫面的感性認識所做的實
　驗中所看到的那樣〔參見莫蘭（E. Morin）：《電影即人類意象》（*Le*
　cinéma ou l'homme imaginaire），子夜出版社，1956年，第115頁〕。

睛。意象凍結了無數的可能性，而語詞則決定了唯一的確定性
㉓。

1-11　知識的功能

　　言語的第二個功能就是**知識**（connaissance）的功能。語言
能夠傳遞那些攝影根本無法傳遞，或者很難傳遞出來的資訊：布
料的顏色（如果照片是黑白的）、視覺無法窺知的細節（**裝飾性
鈕扣、珍珠縫**），以及由意象的二維特徵造成的隱藏要素（一件
衣服的背面）。通常，語言爲意象增添了**知識**（savoir）㉔。因
爲流行是一種模仿現象，言語自然也就擔負起說教的功能：流行
文本以貌似權威的口吻說話，彷彿它能透視我們所能看到的外觀
形式，透過其雜亂無章或者殘缺不全的外表而洞悉一切。因此，
它形成了撥雲見日的技巧，從而使人們在世俗的形式下，重新找
到了預言文本的神聖光環。尤其是流行的知識不是毫無回報的，
那些不屑於此的人會受到懲罰——背上**老土**（démodé）的垢名
㉕。知識之所以有如此功能，不過是因爲它賴以存在的語言自我
構建了一種抽象體系。並不是流行語言把服裝概念化了，正好相
反的是，在大多數情況下，它勾勒服裝的方式比攝影還要具體，
姿態中所有瑣碎細微的**標記**（notation），它都竭力再現（**嵌著**

㉓這就是爲什麼所有的新聞照片都附有標題的緣故。

㉔從照片到圖示，從圖示到圖表，從圖表到語言，認識的投入逐漸增加
　〔參見沙特（J. P. Sartre）：《意象》（*L' imaginaire*），巴黎，加利
　馬爾出版社，1947年〕。

㉕參見2－3；15－3。

一朵玫瑰）。但由於它只允許考慮不太過分的概念（**白色、柔韌、絲般柔滑**），而不在乎物形完整的物體。語言憑藉它的抽象性，孤立出某些**函數**（functions）（在該術語的數學意義上），它賦予服裝一種函數對立的體系（例如，**奇幻的/古典的**），而眞實的或者照片上的服裝則無法以一種淸晰的方式表現這一對立㉖。

1-12　強調的功能

言語正好也可能——並且常常——去複製照片中那些明晰可見的服裝要素：**大領子、沒有鈕扣、裙子的擺動線條**等等。這是因爲言語也有強調功能。照片把服飾當做一個直觀的整體，並不著力表現其優勢的或被消耗的那一部分。但評論可以從一個整體中挑出某一要素，刻意強化其價值：這就是明確的**標記**（**注意：領口開於斜線處**㉗）。這種強調當然是基於語言固有的特質，即它的不連貫性。被描述的服裝只是**斷**片化的服裝，反映在照片上，它便是一連串選擇、截取的結果。**輕柔的雪特蘭洋裝上高繫一條腰帶，上嵌一朵玫瑰**，這句話告訴我們的只是某個部分（質料、腰帶、細節），而省略了其他部分（袖子、領子、外

㉖就照片來說，語言的作用有點類似於音位學在語音學中的作用，因爲它允許把現象孤立起來，「就像從聲音中產生的抽象物，或者是聲音的功能特徵組」〔比森（E. Buyssens）引自特魯別茨柯伊語。〈語言學符號的本質〉（La nature du signe linguistique），載於《語言學報》（Acta linguistica）Ⅱ：2，1941年，第82～86頁〕。

㉗實際上，所有的時裝評論都是一種內隱的標記。參見3－9。

形、顏色），彷彿穿這件衣服的女人只帶著一朵玫瑰和一身輕柔就出門了似的。事實上這是因為，書寫服裝的局限已不在質料，而是在價值的局限。如果雜誌告訴我們，這條腰帶是皮質的，那是因為腰帶的皮革確有其價值（而不是因為其外形等等）。如果它提及洋裝上的一朵玫瑰，那是因為玫瑰有著與洋裝同等的價值。如果把領口、褶襉也納入**語詞**（dites）之中，它們也就變成了服裝，有著完整的價值，獲得了堪與整件大衣媲美的地位。語言規則應用在服裝領域，就必須在基本成分和裝飾附件之間做出判斷。但這是一種斯巴達式的法則：它把飾品置於瑣碎細部的地步㉘。語言的強調有兩種功能。其一，當照片像所有的資訊載體一樣，瀕於淡化的時候，它可以重現照片傳遞的一般資訊：我看到的洋裝照片愈多，收到的資訊也就愈加乏味。文字標寫不僅為資訊注入了新的活力，而且，當它十分明確時候（**注意**……），它通常並不針對那些標新立異的細節，後者只是靠新奇感來維持其資訊量力。它關注的是紛繁各異的流行所共有的因素（領子、鑲邊、口袋）㉙，對這些流行所包含的資訊予以補充是很有必要的。在這裡，流行表現得就像是語言本身，因為把句子或單詞轉換一下所產生的新奇感，往往會形成一種強調，以修復在其系統內的耗損㉚。其二，強調語言可以宣稱某種服飾特徵仍具有良好的功能，而延續其生命。描述的目的不在於把某種要素

㉘反過來講，流行中所謂**飾品**往往是必不可少的。言語系統絞盡腦汁想使瑣碎細物變得有所意指。**飾品**一詞是從實際經濟結構中派生出來的。

㉙這些服飾屬項已完全將它們自身納入了各種意指變化之中（參見12－7）。

㉚參見馬丁內的《原理》一書，6－17。

孤立出來，以褒揚其審美價值，而只是以一種分析的方式提供一
種概念。正因爲如此，它在一大堆細節中形成一個井然有序的整
體：這裡的描述是結構化進程的工具。尤其是，它能調整對意象
的認知。在意象中，一張洋裝照片無所謂開始或結束，其限度不
具任何優勢。看這些照片，可以似是而非，也可以眨眨眼睛再
看。我們所給予的那一瞥不會持久，因爲沒有規律性的視線㉛。
而當我們描述這件洋裝時（我們只是看它），從腰帶說起，再到
玫瑰，至雪特蘭結束，洋裝本身卻很少提及。因此，描述把有序
的持久過程引入流行時裝的表象中，就好像是一場揭幕式：按照
一定的順序，層層揭開服裝的面紗，而這種順序又不可避免地意
示著一定的目標。

1-13　描述的終極目標

　　什麼目標？要知道，從現實的角度來講，流行服飾的描述不
帶任何目的。我們不能單憑流行描述就做成一件衣服。製衣打版
的目的是過渡性的：它涉及生產製造。書寫服裝的目的似乎純粹
是內省的：服裝彷彿在**自說自話**（ se dire ），指稱自我，從而陷
入了一種同義反覆的境地。描述的功能不論是固象，還是探索，

㉛美國一家服裝廠曾經組織了一項實驗，結果尚無定論〔記載於羅思坦
　（ A. Rothstein ）：《照片新聞學》（ *Photo-journalism* ），紐約，攝影
　圖書出版公司，1956年，第85頁，第99頁〕。它試圖發現人們在「閱
　讀」人體輪廓外觀時的視線移動路徑。閱讀的重點區域，即視線時常落
　到的地方，當然非脖子莫屬，用服飾術語來講，即領子。當然，也難
　怪，這家工廠是賣襯衫的。

抑或強調，其目的不過是為了表現流行的某種存在狀態，而這種存在只和服裝本身保持一致。意象服裝無疑地可以是**流行時裝的**（à-la-Mode）（這完全是出於其定義的緣故），但它不能直接成為流行時裝。比方說，它的物質性、整體性、跡象，使它所表現的流行時裝成為一種屬性而不是存在。呈現在我面前的**這件**洋裝（不是描述的）絕不僅止於流行而已，在它成為流行之前，可能是暖和的、新奇的、有吸引力的、樸素的、遮身蔽體的。反過來，同樣這件洋裝，如果是描述的，就只能是流行時裝本身。沒有什麼功能，也沒有什麼偶然因素得以成功地把它存在的跡象排除在外，因為若提及功能和偶然因素，其本身就源自流行時裝公然的意圖㉜。總之，描述的真正目標是經由流行時裝間接的、具體的認識導向意象服裝直接的、發散的認識。從中，我們再度發現了人類學規則的顯著差異，它與閱讀截然對立：我們看意象服裝，我們讀描寫的衣服，與這兩種活動對應的可能是兩種不同的受眾。意象使購買行為變得毫無必要，它取代了購買。我們沈醉於意象中，夢想著把自己等同於模特兒，而在現實生活中，我只能買幾個小的珠寶飾物來趕趕時髦。言語則與此相反，它使服裝擺脫了所有物質現實束縛。描述的服裝鼓勵購買，它不過是非個人化的事物系統，這些事物聚集在一起便創造了流行。意象激發了幻想，言語刺激了占有慾。意象是完整的，它是一種飽和的系統；言語是零碎的，它是一個開放的系統，一旦兩者不期而遇，後者定會讓前者**大失所望**。

1-14　語言和言語、服裝和裝扮

㉜流行時裝（**舞裙**）的功能化是一種含蓄意指現象。因此，它完全是流行體系的一部分（參見19.Ⅱ）。

　　語言（langue）和**言語**（parole），借助於這個自索緒爾以來已成爲經典的概念對立㉝，我們對意象服裝和書寫服裝，對表現物和描寫物之間的關係會有進一步的理解。語言是一種制度，一個有所限制的抽象體。言語是這種制度短暫的片刻，是個人爲了溝通的目的而抽取出來並加以實體化的那一部分。語言來源於言語用詞，而所有的言語本身又是從語言中形成的。從歷史的角度來看，這是結構與事物之間的辯證關係：用溝通的觀點來說，這又是符碼與溝通之間的辯證關係㉞。與意象服裝相比，書寫服裝有一種結構上的純粹性，這多少有點類似於語言和言語的關係：描述必然要並且也是充分地建立在對制度的限制加以表現的基礎之上，而正是這種限制使呈現在這裡的**這件**衣服變成了流行。它全然不顧這件衣服以什麼樣的方式穿著於某一特定的個人身上，即使這個人也是「制度化」（institutionnel）的，譬如，一個**封面女郎**㉟。這是一個重要的區別，有必要的話，我們可以稱這種結構化、制度化的穿著方式爲**服裝**（vêtement）（與語言相對應），而把同樣的穿著方式但是已經實體化的、個人化的、穿過的稱作**裝扮**（habillement）（與言語相對應）。無庸置疑，

㉝索緒爾《普通語言學教程》（*Cours de linguistique generale*），巴黎：帕約出版社，1949年第4版，第3章。

㉞馬丁内《原理》1.18——吉羅（P. Guiraud）曾經分析了符碼與語言的同一性，資訊與言語的同一性〔〈語言學定量分析力學〉（La mécanique de l'analyse quantitative en linguistique），載於《應用語言學研究》（*Études de linguistique appliquée*）第2期，迪迪耶出版社，1963年，第37頁〕。

㉟有關封面女郎，參見18.11.

描寫服裝並不完全具備普遍意義，它仍有待於**選擇（choisi）**。可以說，它是一個語法的例證，但不是語法本身。不過，**為了表述一種資訊式的語言，至少它不會是靜態的，即任何東西都不能干擾它所傳遞的單純意義：它完全是意義（sens）上的**，而描述是一種無**噪音（bruit）**的言語。然而，這種對立只有在服飾系統的層面上才有價值。因為在語言系統的層面上，描述本身無疑是由言語的特定情形決定的（在**這本**雜誌上，在**這一頁**的這一件上）。更何況，描述還可以是一種托庇於具體言語的抽象服裝。書寫服裝既是一種衣服層面上的制度「語言」，又是語言層面上的行動「言語」。這種矛盾狀態十分重要，它將指導我們對書寫服裝的整個結構進行分析。

第二章　　意義的關係

「為多維爾的節日午宴準備的一件輕柔的無袖胸衣。」

I. 共變領域或對比項

2-1　對比替換測試

　　在書寫服裝中，我們面對的是一種捉摸不定的溝通方式，其單元和功能對我們來說都是未知數，因為儘管它的結構是口述的，但它並不與語言的口述完全一致①。這種溝通是如何建構起來的呢？我們將試圖利用語言學提供的一種操作模型：**對比替換測試**（l'épreuve de commutation）。假設我們有一個整體性的結構，對比替換測試就是人為地改變這個結構中的某個術語②，然後觀察這種變化是否導致了這個結構在解讀或用法上的變化。因此，經由一連串的近似值，我們一方面可以找出導致解讀或用法變化的最微小的實體片斷，從而將這些片斷定義為結構單元；另一方面，經由觀察同時發生的變化，我們可以理出一個**共變**

（variations concomitantes）的大致清單，從而確立這一結構整體中的**對比項**（classes commutatives）數量。

2-2　對比項：服裝和世事

雜誌充分利用對比替換測試，並將其公然應用於某些特選的事例中。例如，看到「**這件大號的長袖羊毛開衫沒有襯裡時顯得很樸素，如果正反都可穿則顯得很明快**」這樣的句子，我們會立即發現其中有兩種共變：衣服的變化（從**不著襯裡**到**兩面穿**）產生了特性的變化（從**樸素**到**明快**）。反之，特性變化也需要衣服的變化。把所有表示這一結構的表述合併在一起，我們就可以假定兩種大的對比項的存在（在書寫服裝的層面上）。一個居於所有的服飾特徵之中，另一個在於所有的個性特徵（**樸素**、**明快**等等）或者事境特徵（**晚上**、**周末**、**商場**等）。一面是樣式、布料、顏色，而另一面是場合、職業、狀態、方式，或者我們可以進一步將其簡化爲一面是服裝，另一面是**世事**（monde）。但這還不夠全面。如果我們拋開對這些特選事例的考察，轉向那些明顯缺乏這些雙重共變的簡單表述，我們就會時常碰到從我們的兩種對比項：服裝和世事中派生出來的術語，它們都有明晰的語言

①參見1－1。

②我們必須記住索緒爾所説的：「當我們是説『術語』而不是『詞語』的時候，系統的觀念便油然而生。」〔戈德爾（R. Godel）：《索緒爾〈普通語言學教程〉手稿來源》（*Les sources manuscrites du cours de linguistique générale de F. de Saussur*），（日内瓦，德羅兹出版社，巴黎，米納爾出版社，1957年，第90頁，第220頁〕。

闡述。如果雜誌告訴我們：**印花布衣服贏得了大賽**，我們可以試著人為地替換一下，並且借助於文字體中的其他表述方式，我們可以比方說，認為從印花到單色的轉換（在其他地方）則包含著從大賽到花園聚會的轉換。總之，衣服的變化不可避免地伴隨著世事的變化，反之亦然③。世事和服裝這兩類對比項，包攬了眾多的流行表述。雜誌給予衣服的所有這些表述，都蘊涵著某種功能，或者更籠統地說，是某種適用性：**飾件意示著春天。——褶裙是午後的必備。——這頂帽子顯得青春朝氣，因為它露出了前額。——這些鞋子適於步行**……等等。當然，給予我們剛才確定的兩個類項以一個名稱「世事」、「服裝」，再「充入」（em-plissant）一些雜誌自己實際上永遠不會承認的內容（它從來不提「世事」或「服裝」），分析家就能夠提出他自己的語言，即一種元語言。嚴格說來，我們應該限制自己，只把這兩個類項稱作 X 和 Y，因為最終它們的基礎仍是一種完全形式上的東西。然而在這一點上，最好的辦法還是，指出這兩個類項中包含的實體差異（一是服裝的，一是世事的④）並且首先註明在這裡引用的示例中，兩個類項同樣實際，或者說，可以同樣明確：無論是服裝，還是世事，從來都沒有脫離文字表達⑤。

③當然，除非雜誌自己在把世事的變化（「這件羊毛衫適合城市人或者鄉下人穿」），把服裝的變化（「適宜夏夜的平紋細布或者塔夫綢」）一筆勾銷。參見11-3和14-2。

④這裡我們使用的「世事」不是純粹社會意義上的，而是指屬於世界的，內在於世界的東西。

⑤我們將會看到（17-4），當某些世事的術語從所指固化為能指（**一件運動衫**）的時候，會變成服飾術語。

2-3　對比項：服裝和流行

　　服裝和世事這兩項還依然無法揭示我們研究的整個文字體。在許多**表述**上，雜誌只是簡單地描述一下服裝，從不把它和個性特徵或**世事情境**聯繫在一起。一方面是**一件碧綠的雪特蘭外套，前胸從頸部開襟至腰部，袖子到肘部，裙子上有兩個表袋**，另一方面又有**胸繫帶繫於背後，領子繫成小披巾狀**。在此類例子中，我們所掌握的只有一個類項：服裝。從而，這些表述缺乏相應的術語，少了它，對比替換測試以及書寫服裝的結構都無從談起。在第一個例子中，衣服的變化需要世事的變化（反之亦然），但是因爲衣服要繼續創造一個對比項，改變描述的術語，即使是一種純粹的、簡單的描述，也會導致**別處**隨之而來的變化。在這裡，有必要重申一下：一件衣服的每一種描述都有其特定的目的，即表現流行，或者更確切地說是傳遞流行：任何一件加以註釋的衣服都與流行時裝保持一致。由此，描述服裝中的某一因素的變化決定了流行時裝的共變。因爲流行時裝是一個規範的整體，一套沒有量刑等級的法律，所以，改變流行就是背離流行。改變流行的表述（至少在術語上）⑥，例如，假設胸衣繫帶不再繫於**背後**，而是繫於**前面**，那麼，相應地便會從流行轉爲不流行。當然，流行這一項只有這一種變化（**流行/不流行**），但已足以證明這一點。因爲儘管這種變化還很單純，但已能夠進行「對比替換測試」。在所有那些衣服與世事毫不相干的情況下，

⑥以後我們將會看到（參見4－9和5－10），流行表述可以包括非意指變化，因爲即使是書寫服裝的結構也不是和語言的結構完全一致。

我們會發現自己面對的是一對新的對比項，它是由服裝和流行組成的。不過，與第一對（**服裝**｜**世事**）不同的是，從第二對中（**服裝**｜**流行**）派生出來的術語是現實化的，或者程度不等地加以明確的：**流行**從來都是難於言表的，它就像一個單詞的所指一樣，始終是內隱的⑦。

2-4　A 組和 B 組

概括說來，現在可以斷言，我們研究的文字體所具有的表述方式包含著兩種術語，它們產生於兩類對比項。有時候這兩種術語都是明確的（**服裝**｜**世事**），而有時，一種明確（**服裝**），另一種則很含蓄（**流行**）。但不管我們研究的是哪一類對比項，衣服這一術語總要被提及，並且它從屬的組項也是現實化的⑧。這就是為什麼對比總是要麼在服裝和世事之間，要麼在服裝和流行之間進行，而從不直接就在世事和流行之間，或者進一步在世事性的衣服和流行之間進行⑨儘管我們掌握著三種主要的類項，但

⑦這裡我們不依據其語言學意義，把符號中能指和所指實際上一致，包括所指的模糊特徵稱作**同構**。

⑧示例：Ⅰ.印花布衣服｜大賽

　　　　　飾件｜春天

　　　　這頂帽子｜青春朝氣

　　　　這些鞋子｜走路

　　　Ⅱ.胸衣繫帶繫於……………｜［流行］

　　　前胸開襟低至腰部………｜［流行］

⑨在世事的服裝和流行之間有一種關係，但這種關係是間接的，必須用關係的第二系統來解釋（參見3－9和3－11）。

分析的只是兩種對比體：A 組（**服裝∫世事**）和 B 組（**服裝∫〔流行〕**）。因而，只要確定 A 組所有的表述和 B 組所有的表述方式，就能窮盡文字體。

II. 意指關係

2-5　同　義

我們可以把對比項比做一個庫藏，雜誌從中取出一定數量的特徵，賦予每一種情況，從而組成流行的表述。這些特徵或特徵群總是以成對的形式出現（對於對比替換來說很有必要）。但是，黏合這些特徵或特徵群的關係本質是什麼？以 A 組為例，兩組之間的關係初一看，頗為不同，有時是目的性的（**這些鞋子是為走路而做的**），有時又是隨意性的（**這頂帽子顯得青春朝氣，因為它露出了前額**）；在某些時間上是過渡性的（**裝飾附件意示著春天**），而在另一些時間上又是情境式的（**有人在大賽上看到印花布衣服。百褶裙是午後穿的**）。對時裝雜誌來說，服裝和世事似乎可以納入任何一種關係形式。從一定角度來講，這就意味著，這種關係的內容對雜誌來說是無關緊要的事情。關係是恆定的，而其內容則變化無常，由此我們知道，書寫服裝的結構與關係的持久性有關，而不是與其內容有關⑩。或許這種內容完

────────

⑩嚴格來講，關係的內容在（目前我們所關注的）一定的結構層面是無關緊要的，但並不是在所有層面上都是如此。衣服的書寫功能屬於含蓄意指層面，它們則屬於流行體系（參見19－11）。

全是一派胡言（例如，飾件絕不會意示著春天），但卻不會破壞服裝與世事的相互關係。在某些方面，這種相互關係是空泛的：從結構上看，不過是一種**同義**（équivalence）而已⑪：飾件**適於**春天；這些鞋子**適宜**走路；印花布衣服**宜於**大賽。換句話說，當我們試圖把服裝理由的多樣性減少到一般的功能，以包容其全部內容時（這是結構分析的任務），卻發現，表述在功能上的精確性不過是一種更爲模糊關係的變形，是一種簡單同義的變形。關係的「空泛」在 B 組中仍然表現得十分突出。一方面，由於此組中（**服裝**「「**流行**」）的第二個術語總是模稜兩可的⑫，關係就鮮有變化；另一方面，流行純粹是一種價值觀，它無法生產服裝或者建立其某一種功用。雨衣當然是避雨用的。正是基於這種原因，至少是最初的原因或者部分的原因，在世事（雨）和服裝（雨衣）之間存在著一種眞正的轉換關係⑬。但是，當一件裙子只是因爲它迎合了流行的價值觀而得以描述時，那麼，在這件裙子和流行之間，除了純粹是傳統上的（而非功能上的）一致以外，毫無任何其他聯繫。服裝與流行的同義的確是由雜誌而非功用創造的。因此，兩個對比項之間的同義關係總是確定無疑的：在 B 組中因爲它是公然宣稱的，在 A 組中則是因爲它經由雜誌

⑪同義但不是同一：服裝不是世事。下面的例子清楚地表明了這一點，顯然它們都是以一種矛盾的形式標記的：適宜花園聚會穿的花園式樣。以後，圖形符號「≡」將會用於標記同義關係（不是「＝」，它是用以表示同一的符號），從而可以寫成：服裝≡世事，以及服裝≡流行。

⑫幾乎總是：說是幾乎，是因爲有時雜誌會說：藍色是時尚。

⑬再說，這將使問題走向片面化。因爲，我們會看到（19－2），每一種功能也是一個符號。

提供的變幻形象而成爲恆久不變的。

2-6　方　位

　　當然也不能一概而論。服裝和世事、服裝和流行的同義是一種定性的同義。由於構成同義的兩個術語不是同一類物質實體，不能以同樣的方式加以利用。世事性的標註是不確定的（沒有嚴格的界限），是難以計數的和抽象的。世事和流行的組項是非物質性的。與此相反的是，衣服的組項是由質料物的明確組合構成的。這不可避免地使得當它們在同義關係下對峙時，一面是世事和流行，另一面是服裝，從而演變成展示關係的術語：服飾特徵不僅成爲世事特徵或者流行的肯定⑭，而且它也在展示著服飾。也就是說，通過在可視的和不可視的之間建立起同義關係，服裝和世事或者服裝和流行之間的關係就只奉行一種功用，即一種**讀解**（lecture），我們不能把這種讀解與表述的直接閱讀混爲一談，後者的目的旨在於字母形式的單詞和意義形式的單詞之間的同義關係。實際上，這種文字表述從屬於**閱讀**（lire）的第二層面，即服裝與世事或服裝與流行的同義。雜誌的每一個表述，都在超越構成表述的語詞，創建一種意指作用體系，這種體系包含的能指，即服裝，其術語皆爲具體的、物質的、可數的、可視的。而非物質的所指，即世事或流行，則依具體情況而定。爲了和索緒爾的命名法保持一致，我們可以稱這兩個術語（即服飾能指和世事所指或流行所指）之間的相互關係爲**符號**（signe）⑮，

⑭肯定但不是特徵，因爲「**流行**」組項只有一種變化：時髦/不時髦。

⑮根據索緒爾的觀點，符號是能指和所指的結合，而不是像大家所公認的那樣，單獨爲一個能指（馬丁內：《原理》）。

例如「印花布衣服贏得了大賽」這一整句話就變成了一個符號，其中，**印花布衣服**是（服飾）能指，**大賽**是（世事）所指。**胸衣繫帶垂掛於背後，領子繫成小披巾狀**這一句也成了一個有著隱含所指［**流行的**］的能指，並且最終變成了一個完整的符號，就像語言中的一個單詞。

2-7　分析的方向：深度和廣度

由此，我們可以爲書寫服裝分析兩個互補方向：其一，正如我們已經看到的那樣，每一個表述至少包含兩種讀解，一是單詞本身的閱讀，一是對意指著**世事**［**流行**］≡**服裝**的關係的閱讀，或者也可以說，既然服飾符號的讀解是經由一種話語把它轉化爲一種功能（**這件服裝服務於世事的用途**），或者一種價值的肯定（**這件衣服很時髦**）而進行的。所以，我們可以斷定，書寫服裝至少包括兩種類型的意指關係。因此，我們應該再往分析的深度發展，努力把意指因素從形成它們的流行表述中分離出來；其二，以後會提到，所有的服飾符號都是根據一種差異系統組織起來的，因此，我們將設法揭示書寫服裝的**服飾符碼（ code vesti-mentaire ）的存在，其中的能指項（服裝）將替代所指項（世事或流行）**，甚至超越符號本身⑯。服飾所指就是以這樣的方式於其內部組織起來的⑰，　也就是說，它們的範圍將成爲研究的對象。符號系統並不存在於能指到所指的關係中（這種關係可以構成一個符號的基礎，但對一個符號來說並非必不可少），而是在

⑯第5章將分析流行的符號。

⑰這是流行體系最重要的部分，我們將在第5章到第12章中加以探討。

於能指自身的相互關係中：一個符號的**深度**（profondeur）不會
在其限度之內增加點什麼。廣度把它在於其他符號的關係中所扮
演的角色看作是一個系統化的流行，它與它們或者類似，或者不
同：每一個符號都來源於其周圍環境而不是其根基。因此，書寫
服裝的語義分析若想「詮釋」（démêler）系統，就必須在深度
開掘，若想在這一系統的每一層面分析符號的連續性，就必須在
廣度拓展。我們將開始盡可能清晰地理順系統的層疊關係，而對
於這種系統的存在，我們已有預感。

第三章 在物與詞之間

「一條小小的髮帶透出漂亮雅致。」

I. 同時系統：原則和示例

3-1 同時系統的原則：含蓄意指和元語言

我們已經知道，流行表述至少包含兩個資訊系統：一是特定的語言系統，即一種語言（如法語或英語）。另一種是「服飾」（vestimentaire）系統，取決於服裝（如**印花布衣服、飾件、百褶裙、露背背心**等等）指涉的是世事（**大賽、春天、成熟**），還是流行。這兩種系統不是截然分開的，服飾系統似乎已被語言系統取而代之。葉爾姆斯列夫曾在原則上論述了在單個表述中，兩種語義系統的一致所造成的問題①。我們知道，語言學劃分為**表達層**(E)和**內容層**(C)，這兩個層面是由關係（R）聯結起來的，

①《論文集》（*Essais*）。

層面的整體和它們的關係形成一個系統（ERC）。組建的系統自身成爲擴展後的第二系統的簡單要素。在**分節**（articulation）的兩個不同點上，這兩個系統可以分開。第一種情況，第一系統構成了第二系統的表達層：（ERC）RC：系統1與**直接意指**（dénotation）層面相對應，系統2與含蓄意指（connotation）層面相對應。第二種情況，第一系統（ERC）構成了第二系統的內容層：ER（ERC）。系統1便與**對象語言層**（langage－objet）相對應，系統2與**元語言層**（métalangage）相對應。含蓄意指和元語言相互對立觀照，這取決於第一系統在第二系統中的位置。這兩個對稱的疏離可以用一個粗略的圖表來表示（事實上在語言內部，表達和內容經常混併在一起）：

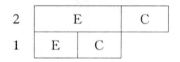

根據葉爾姆斯列夫的觀點，元語言是**操作法**（opérations），它們組成了科學語言的主體，其作用在於提供一種眞實系統，我們將其理解爲所指。它源自最初的能指整體，源自描述本質。和元語言相反，含蓄意指具有一種普遍的感染力或理念規則，它滲透在原本是社會性的語言中②。在含蓄意指中，第一層的、字面資訊用以支撐起第二層的意義。含蓄意指現象至關重要，儘管它在所有文化的語言中，尤其在文學中的重要性還未曾被人們所認識。

②《**神話學**》（*Mythologies*），門檻出版社，1957年，第213頁。

3-2　三系統體：分節點

　　既然有了含蓄意指或元語言，兩種系統就足夠了。然而，我們不妨設想出三系統體。但分節語言的資訊依照慣例都是由兩系統充斥的（就像在那些廣泛社會化的事例中一樣，其直接意指、含蓄意指將成為我們主要關注的目標）。這三位一體的第三種系統自然就只能由語言以外的符碼組成了，其實體是事物或意象。例如，一個有著直接意指、含蓄意指的語言體可以容納一個事物的主要意指系統。整體表現出兩種不同的分節方式：一是從（事物）的真實符碼轉移到語言的直接意指系統，另一種是從語言的直接意指系統到它的含蓄意指系統。元語言和含蓄意指的對立與兩者在物質上的這種差異是一致的：當語言直接意指代替了真實符碼，便充當起元語言的角色來，而符碼則成為一個術語的所指，或者也可以完全是一個純粹的**術語**系統的所指。然後，這種雙重系統被當做最終含蓄意指的能指，融入第三及最終系統，即我們所說的**修辭**（rhétorique）系統。

3.語言分節：修辭系統

2.語言分節：術語系統

1.真實符碼

系統3是純粹的含蓄意指，居於中間的系統2既是直接意指（與系統3有關），同時又是元語言（與系統1有關）。分節點的這種不對稱（一是能指，一是所指）源於實體的差異。因為系統2和系統3都是語言的，它們的能指都具有同一種性質（它們是單詞、

句子、語音形式）。系統1和系統2則與此相反，它們是混合的，一個是眞實的，另一個是語言的，所以，它們的能指不能直接互相聯繫。眞實符碼的實體不經中介，無法補給文字符碼的實體。在這種疏離的狀態下，眞實符碼被語言系統的非實體性和概念性的部分，即語言的所指取而代之。這裡有必要舉個例子，我們選擇了作爲**習得**（enseignée），換句話說，也就是作爲**言說**（parlée）的公路符碼爲例③。

3-3　習得的公路符碼

我面前有三種不同顏色的燈（紅、綠、黃），無須任何語言，我就能理解，每個信號都有不同的涵義（停、走、小心④）。我只須學習一段時期，就能直接領會符號在其所使用的情境中的意義，只要不斷重複地把綠色和走、紅色和停聯繫在一起，我就能學會如何釋讀語義關係。我面對的絕對是一個符碼，並且是眞實的、非語言的，由可視的能指組成的，就是聾啞人使用起來也易如反掌。但是，如果我是從老師那裡懂得了信號的意義，那麼，他的言語就代替了眞實符碼。因爲言語本身就是一個意指系統。於是，我就面對一個雙重的、由不同成分混雜的整

③當然，從比森開始〔《語言和話語》（Les langages et les *discours*），布魯塞爾，勒貝格出版社，1943年〕，公路符碼就被當做符號學研究的一個基本範例。這個例子很有用，不過我們得記住，公路符碼是一個非常「貧乏」的符碼。

④要注意，在這種基本符碼中，所指自身組成結構上的對立：有兩個兩極對立的術語（**停/走**）和一個混合的術語（**停＋走＝小心**）。

體，半眞實，半語言的。在第一系統（或公路符碼本身）中，一定的顏色（能感知到的，只是無以名狀）意示著一定的情境。在老師的言語中，這種語義上的同義在第二語義系統中重新複製，它把文字結構（**一個句子**）變成某種概念（**一個命題**）的能指。基於這種分析，我有兩個轉換系統，圖示如下⑤：

2.**言語符碼**	Sr /紅色是停的 符號/：句子	Sd 「紅色是停的符號」：命題	
1.**眞實符碼**		Sr 對紅色的感知	Sd 意味著停

　　我們必須暫時在此打住。因爲，即使我的老師非常客觀地照本宣科地用一種中立的口氣告訴我：「紅色是停的符號」，簡單地說，即使他的用詞達到了一種嚴格眞實直接意指狀態（這頗有點烏托邦色彩），語言也從來不會穩穩當當地代替最基本的意指系統。如果我是以經驗方式（言語之外）習得公路符碼，那麼，我認識到的是差異而不是性質。（對我來說），紅、綠、黃不是實存，存在的只是它們的關係，它們的對立遊戲⑥。當然，語言中介有一個優點，它無須一個功能表。但是，通過孤立遠離符號，它使人「忘記」（oublier）主要能指的實際對立。我們可以

⑤這張表的明顯不足在於它實際上混淆了其所指和能指，這與語言的本質有關。因此，語義上的同義關係的每一次擴充（它的空間化）都是一次變形。**概念**是從索緒爾的理論中得來的概念，還有待於討論。在這只是作爲一種提示，而不想再重開這種討論。

⑥事實上，這只是一種烏托邦的情境。作爲一個有著文化適應性的個人，即使沒有語言，對於「**紅色**」，我也會有一種神秘觀念。

說，語言固化了紅色與停的同義，紅色成了表示禁止的「自然」（naturel）色。顏色從符號轉化爲象徵。意義不再是一種形式，它採取了實體的形式。當語言應用於其他語義系統時，就會使它趨於中立。制度最具社會性的地方正在於它有一種力量使人們可以製造所謂的「自然」。但事實也並非盡皆如此。比方說，我老師的言語就從來不會是中立的。即使當他彷彿只是在告訴我紅色表示禁止的時候，他實則也在告訴我一些其他事情——他的情緒、他的性格、他希望在我眼中扮演的「角色」（rôle），我們之間作爲學生和老師的關係。這些新的所指不依賴於習得的符碼語詞，而是話語的其他形式（「價值」、措辭、語調，所有那些組成老師修辭和習慣用語的東西）。換句話說，其他的語義系統不可避免地建立在老師的言語之上，即含蓄意指系統之上。最後一點，我們在這裡研究的是一種三元體系，它包括眞實符碼、術語或直接意指系統，以及修辭或含蓄意指系統。根據業以勾勒出來的理論框架，現在可以填上內容：

3.修辭系統	Sr 老師的習慣用語	Sd 老師的「角色」
2.術語系統	Sr /紅色是停的 符號/（句子）	Sd 「紅色是停的 符號」：（命題）
1.眞實公路符碼		Sr 對紅色的感知 ｜ Sd 禁止的情境

這個圖表推導出兩個話題。

3-4　系統的分離

首先，因為兩個下級系統完全體現在上級系統中，所以，在修辭層面上，整體被全盤接收。無疑的，我收到的資訊是客觀的：**紅色是停的符號**（我行為的相符性就是證明），但實際上我所體驗過的是我老師的言語、他的習慣用語。假若，比方說，這個用語不過是一種恐嚇，紅色的涵義也就不可避免地會帶上一定的恐怖因素。在資訊快速傳遞過程中（正如我們所體會的那樣），我不可能把術語系統的能指放在一頭，而把修辭系統的能指置於另一頭，不可能把紅色和恐怖分開。兩種系統的分離只能是理論上的，或者實驗性的，它與任何一種實際情況都不相吻合。因為當人們在面對恐嚇性的言語時（而這往往是含蓄意指的），他很少能夠當場把直接意指資訊（話語的內容）和含蓄意指資訊（恐嚇）分開。恰恰相反，第二系統有時會滲透進第一系統，甚至會直到取而代之，干擾它的可理解性。一個威脅性的口吻擾亂性之大足以把整個我們的系統攪成一團糟。反過來，兩種系統的分離又是使資訊脫離第二系統而最終將其所指「客觀化」（objectiver）（如，霸道）的一種手段。醫生就是這樣對待他病人的滿口髒話的。他不能允許自己把侵犯性話語的實際所指和它形成的神經性符號混淆起來。但是，如果這位醫生不是處在實驗情境下，而是在一個現實環境中收到同樣的話語，此時，這種分離就相當困難了。

3-5 系統的等級

由此我們引入第二個話題。假設有人能夠把這三個系統分離，它們也不表示著同一種溝通形式。真實符碼基於一段見習期，然後再是一段持續期，先假想一種實際的溝通。一般來說，

這是一種簡單和狹隘的溝通（例如，像航空母艦上的道路標誌或著陸信號之類的）。術語系統表示一個快速溝通（它無須時間去發展，詞語縮短了見習時間），但這種溝通是概念性的，它是一種「純粹」（pure）的溝通。修辭系統下活動的溝通方式具有更為寬泛的意義，因為它為資訊開創了一個社會的、情感的、理念的世界。如果我們用社會來界定真實，那就只有修辭系統更為真實，而術語系統由於它過於形式化，類似於邏輯，所以顯得不夠真實。但是，這種直接意指符碼更是一種「選擇」，我們最好用一個帶有純粹人類嘗試的證據來說明這一問題。一條狗懂得第一符碼（信號）及最終符碼（主人的聲調），但牠不理解直接意指資訊，只有人類才可能理解。如果我們按照人類學的觀點，硬要把這三個系統納入一個等級體系中，以衡量人類相對於動物的能力大小，那麼，我們可以說，動物能夠接收並釋放信號（第一系統），而只能接收第三系統⑦。對於第二系統，牠既不能接收，也不能釋放。但人類則可以把對象轉化為符號，把這些符號轉化為分節語言，把字面資訊轉換成含蓄意指資訊。

II. 書寫服裝的系統

3-6　系統的崩潰

　　我們已經對同時系統做了一般性論述，它使我們可以描述書

⑦一條狗不能利用牠發出的信號建立起具有推理以及偽裝的第二系統。

寫服裝所謂的「地質學」（géologie），可以對它所涉及系統的數量和性質進行詳細說明。我們如何來清點這些系統呢？經由一系列有限度的對比替換測試：我們只須將這些測試用於於表述的不同層面，觀察它是否意示著特殊的不同符號，於是，這些符號必然指向本身即有差異的系統。例如，對比替換測試可以把單詞稱為語言系統的**一部分**（pars orationis），同樣這個單詞（或短語，甚至是句子）也可以是服飾意指作用的一個因素，可以是流行的一個能指，可以是一文體能指。正是對比替換層面的多重性證明了同時系統的多樣性。這是關鍵，因為這裡所提出的整個符號學分析都有賴於語言和書寫服飾符碼之間的區別。這或許令人頗為反感，但是，這種區別的合理性是建立在語言和描述不具備同一對比替換面這一事實基礎上的。既然書寫服裝中有兩種類型的同義或兩組對比項（A 組：**服裝≡世事**；B 組：**服裝≡流行**），我們首先將分析那些有著明確所指的表述（A 組），然後，再分析隱含所指的表述（B 組），以便緊接著考察兩組類型之間的關係。

3-7　A組系統

假設有一個明確（世事的）所指的表述：**印花布衣服贏得了大賽**。我知道，這裡至少有兩個意指系統。第一個系統原則上是居於現實。如果我去了（至少在那一年）歐特伊（Auteuil），不必借助於語言，我也會**看到**，在印花布衣服的數量和大賽的節日氣氛之間的同義。這種同義明顯就是每個流行表述的基礎，因為它是先於語言的經驗，其要素是真實的，而非言語的。顯然，它是把真實服裝和世事的經驗事境聯繫在一起。它的典型符號

是：**眞實服裝≡眞實世事**。正是由於這個原因，以後，我們將稱之爲**眞實服飾符碼**（code vestimentaire réel）然而在這裡，即，在書寫服裝的範圍之內（我們保證遵從其術語規則），現實（歐特伊的賽場，作爲一種特定布料的印花布）僅僅只是一個參照。我看見的既非印花布衣服，也不是賽場。無論印花布衣服也好，大賽也好，它們都是通過從法語（或英語）中借用過來的文字要素呈現在我面前的。於是，在這句表述中，語言創造了資訊的第二個系統，我稱之爲**書寫服飾符碼**（code vestimentaire écrit）或**術語系統**（système terminologique）⑧。因爲它所做的一切不過是以一種粗略的方式，用一個術語系統的形式來直接意指世事及服裝的現實存在。如果我打算把對書寫服裝的闡釋就停留在這個層次上，那麼我會以這樣的表述來結束：**今年，印花布衣服是大賽的符號**。在這一系統中，能指不再（像在系統1中那樣）是**印花布衣服**，而是表述所必需的整個語音（在這裡是圖形的）實體，即所謂的**句子**。所指不再是**大賽**（les Courses），而是由句子所體現的一組概念⑨，即所謂的**命題**（proposition）⑩。這兩個系統之間的關係遵循元語言的原則：眞實服飾符碼的符號變成了書寫服飾符碼的簡單所指（命題）。第二所指反過來又被賦予一個自發的能指：句子。

系統2或術語系統	Sr 句子	Sd 命　　題	
系統1或服飾符碼		Sr 眞實服裝	Sd 眞實世事

⑧我們不能稱之爲語言系統，因爲以下的系統也是語言的（第45頁）。

⑨在索緒爾看來，即使這一術語也是值得懷疑的。

⑩句子與命題之間的區別來自邏輯。

但這還不夠。在我的表述中，還有其他的典型符號（其他的同義），因而也還有其他的系統。首先可以肯定，在**印花布衣服**和**大賽**之間，在服裝和世事之間的同義只是由於它標示（意指）著流行才產生（書寫）的。換句話說，在大賽中穿上印花布衣服反過來變成了一個新的所指（流行）的能指。但是，因為這個所指只是鑑於世事與服裝的同義被**書寫**出來才得以實現的，因而同義本身這個概念便成了系統3的能指，它的所指是流行。經由簡單的標記，流行含蓄意指著印花布衣服和大賽之間的意指關係，而直接意指則主要是在系統2的層面上進行的。第三系統（**印花布衣服**＝**大賽**＝［**流行**］）的重要性在於，它使 A 組中所有的世事表述都能意指流行（它確實沒有 B 組表述那麼直接⑪）。不管怎樣，既然它是大為簡化的系統，它對於每一事物的典型符號就只有一種二元變化（**標記的/非標記的；入時的/過時的**），我們將它簡單地稱為流行的含蓄意指。根據疏離系統的原則，系統2的符號成為系統3的簡單能指。術語表述通過標寫的單獨作用，以一種補充的方式指涉流行。最後，所有這三個已經確認的系統類型，甚至把最後一個獨創所指也算上，因而也包括最後一個典型符號：當雜誌宣稱**印花布衣服贏得了大賽**時，它不僅是在說，印花布衣服意指大賽（系統1和系統2）以及兩者之間的相互關係意指著流行（系統3），而且它還以一種競爭（**贏得了**）的戲劇化形式來偽裝這種相互關係。因此，我們面對的是一個新的典型符號，其能指是完整形式的流行表述，其所指是雜誌製造或者試

⑪由於流行在 B 組中是直接意指的，在 A 組中是含蓄意指的，因此，對於普通經濟學體系，尤其是對所謂倫理學體系來說，兩組之間的這種區別是至關重要的（參見3-10和第20章）。

圖賦予世事和流行的表象。正如在公路符號中習得的那樣，雜誌的習慣用語創建了一種含蓄意指資訊，旨在傳遞有關世事的某種視像。因而，我們稱這第四種也是最後一種系統爲修辭系統。人們可以在每一個有著明確（世事⑫）所指的表述中找到這四種意指系統的嚴謹形式：⑴眞實服飾符碼；⑵書寫服飾符碼，或術語系統；⑶流行的含蓄意指；⑷修辭系統。這四種系統的閱讀順序明顯與它們的理論闡述相對立。前兩個是直接意指層，後兩個是含蓄意指層，以後我們會看到，這兩個層面構成了一般系統分析層面⑬。

4.修辭系統	Sr 雜誌的習慣用語	Sd 世事的表象
3.流行的含蓄意指	Sr 標　寫	Sd 流　行
2.書寫服飾符碼	Sr　　　　Sd 句子　　　命　題	
1.眞實服飾符碼	Sr　　Sd 衣服　　世事	

3-8　B組系統

這每一個系統在 B 組表述中會變成什麼？即，什麼時候書寫服裝是隱含所指**流行**的直接能指？以下面這個表述爲例：**女士的裙裝將短至膝蓋，採用淡色的格子布，脚穿雙色淺口輕便鞋。**

⑫提及**明確所指**，顯然，我們指的是第二系統或術語系統。

⑬參見4-10。

我們可以設想一個真實的情境，所有那些看到這樣服裝的女士，都會立即將這些服飾特徵（其中沒有一個涉及世事的所指）理解為流行的普遍符號。很明顯，我們在這裡討論的主要符碼既是真實的，又是服飾的，與 A 組的符碼類似，區別在於所指不再是世事，而直接（不再是間接的了）是流行。不過，這種真實符碼只是作為書寫服飾符碼的**參照物**（référence）出現在雜誌上。A 組表述的構造再次與 B 組表述的構造表現出同一性，除非，再強調一遍（因為正是這一點上，出現了差別），所指**流行**總是隱含的。既然流行是系統2的所指，它就無法作為系統3的含蓄意指的所指，不再有這種必要，因而也就漸趨消亡。實際上，意指流行的不再是符號的簡單標寫：**衣服≡世事**，而是服飾特徵的細節，以及它們「**自身**」的組織在**直接**意指著流行，就像在 A 組中的表述一樣，這一細節，這一組織直接意指著世事的情境（大賽）：在 B 組的表述中不再有流行的含蓄意指。服裝表述（**女士的裙裝將短至……**）採取了律法並且幾乎是教律的形式（這對我們的分析並不重要，對此，我們已**有所保留**），從中，我們再度發現了一個含蓄意指系統——修辭系統。如同在 A 組表述中的事例一樣，它以一種凌然在上的、本質上霸道的方式傳遞著雜誌擁有的或者試圖給予的流行表象——或者更確切地說，是世事中的流行表象。B 組的表述由三種系統組成：真實服飾符碼，書寫服飾符碼或術語系統，以及修辭系統。含蓄意指層面只包含一種系統而不是兩種。

3.修辭系統	Sr 雜誌的習慣用語		Sd 世事的表象
2.書寫服飾符碼	Sr 句子	Sd 命　題	
1.眞實服飾符碼		Sr 服裝	Sd 流行

3-9　兩種類型的關係

　　所有的書寫服裝都可以分爲兩組（Ａ組和Ｂ組）類型，第一組有四個系統，第二組有三個系統。這兩組之間的關係是怎樣的呢？首先，我們注意到，兩組在直接意指層面上有同樣的典型能指：服裝，或更確切地說，是一連串的服飾特徵。由此，當人們想研究符碼1和符碼2的結構時，就只剩一個能指，即服裝供其分析。不管它是Ａ組類型表述的一部分，還是Ｂ組類型表述的一部分，也就是說，不管它屬於哪一組。說明了這一點後，我們必須重新強調兩組之間的區別。這種區別在於：流行在Ａ組中是含蓄意指的價值，而在Ｂ組中是直接意指的價值。在Ｂ組符碼2的層面上，流行的意義並不來自簡單標寫（標記行爲），而是源於服飾特徵本身，更確切地講，標寫被直接納入特徵細節之中，它不能以一個能指發揮作用，流行也無法逃脫它作爲一個直接所指的境遇。但雜誌經由介入Ａ組中服裝和流行之間的世事所指，成功地避開流行，使其退回隱含或潛在的狀態⑭。流行是一種武斷的價值觀，結果，在Ｂ組中，一般系統也是隨意武斷的，或者可以說，是公然地在文化意義上的。相反的，在Ａ組

⑭關於隱含的和潛在的，參見16-5。

中，流行的武斷性變得遮遮掩掩，一般系統表現出自然本性，因
為服裝不再以符號，而是以功能的形式出現。像**露背背心繫於背
後**之類的描述，就是建立一個符號⑮，而宣稱**印花布衣服贏得了
大賽**，就是把符號隱藏於（比如，自然）世事與服裝近似的表面
現象之下。

Ⅲ. 系統的自主性

3-10　系統自主的程度

　　為了分析流行的一般系統，有必要對組成一般系統的每一個
系統分別進行研究。因此重要的是弄清這些系統自主的程度如
何。因為如果某些系統是緊密相連的，自然必須得將它們一起分
析。如果一個系統從整體中抽去其**所指**之後，我們仍然可以就剩
餘的表述進行研究，而絲毫不會改變剩餘系統的個別意義。那
麼，這一系統就是（相對）獨立的。於是，我們只須將這一系統
和次級系統的「**剩餘物**」（reste）對比一下，就能判斷出其自主
性。

⑮除非，Ｂ組的修辭系統能夠將這種符號轉化為一種「**自然事實**」（「**裙子
　太短了**」）（參見第19章）。

3-11　修辭系統

　　與前一個系統的「剩餘物」相比，修辭系統是（相對）獨立的。以下面這一表述爲例：**一條小小的髮帶透出漂亮雅致**（ A組 ）。在這個表述中，很容易把一系列的修辭**能指**孤立出來。首先，動詞透出的隱喻用法把術語符碼的所指（ **漂亮雅致** ）轉化爲純粹是能指（ **髮帶** ）的產物⑯；其次，形容詞**小小的**（ petit ）用其模糊性，既表示物理上的尺度（ ≠**大** ），同時又表示一種道德的判斷（ ＝**謙恭、樸素、迷人** ）⑰。這個（ 法語 ）句式與**對句**（ distich ）的形式相映成趣：

　　　　Un (e) petit (e) ganse
　　　　Fait l'élégance. ⑱

最後一點，表述的這種孤立使它顯得像一句過分造作的箴言。即使所有這些修辭能指都是從表述中抽取出來的，仍然存在著這樣一種類型的文字表述，即**一條髮帶是漂亮雅致的一個符號**。就在這樣一個大大簡化到只剩直接意指的形式中，這一表述仍濃縮了系統1、2、3。由此，把修辭系統看作是一個獨立分析對象還是合情合理的。

⑯從現在開始，當我們使用所指和能指這兩個術語時，如沒有進一步具體說明，就是指書寫服飾符碼或術語系統中的要素。

⑰小是爲數很少的幾個既屬於直接意指系統，又屬於含蓄意指系統的術語之一（ 參見4-3和17-3 ）。

⑱當然，英文翻譯無法重現法語表述中的押韻對句形式，但在兩種語言中，具有這一進程的例子不勝枚舉【 原英文版譯者註 】。

3-12　流行的含蓄意指

流行的含蓄意指（A組的系統3）沒有自主性：**標寫**（nota-tion）無法和**標記**（noté）分開。因而這一系統依附於書寫服飾符碼。我們在其他地方已經看到，在 B 組中，流行的標寫與服飾特徵的術語表述是一致的。正因爲如此，它成了簡單直接意指的所指。因而，我們無法對流行的含蓄意指進行獨立分析。

3-13　書寫服飾符碼和眞實服飾符碼的理論自主性

這樣，就只剩下兩個下級系統（不管它是 A 組，還是 B 組）：術語系統和眞實服飾符碼。原則上講，這兩個系統都是獨立的，因爲它們由不同的實體組成（一是「語詞」，一是事物和情境）。人們無權將它們同一起來，無權宣稱，在眞實服裝和書寫服裝之間，在眞實世事和命名的世事之間，不存在區別。首先，語言不是實在的摹寫；其次，在書寫服裝中，如果術語系統不是用以表示一種假定的世事和服裝之間、流行和服裝之間存在著**眞正的**（réelle）同義關係，它就無以生存下去。當然，這種同義不是憑經驗建立的，（雜誌）無從「證實」（prouve）印花布衣服的確適合大賽，或者一條胸衣背帶就意味著流行，但這對於兩個系統之間的區別來說意義不大，因爲人們有足夠的權力（並且是被迫的）把它們區分開來。它們的合法性標準是不同的，術語系統的合法性取決於（法語）語言的一般規則，而眞實服飾符碼的合法性則取決於雜誌：服裝和世事的同義，以及服裝和流行的同義都必須符合**時裝團體**的規範（極盡模糊晦澀之能事）。因而，兩個系統原則上是自主的⑲。整個流行的一般體系

當然也就包括了三個層面，供我們進行理論分析，即修辭的、術語的、眞實的。

⑲這種區別顯然是有根據的，因爲（假設的）實在本身就在創建一個符碼。

第四章　　無以窮盡的服裝

「城市裡的日常服裝以白色爲主調。」

I.轉形與分形

4-1　原則和數量

　　試想（如果可能的話），一位女士穿著一件永不終止的服裝，就是那種根據時裝雜誌上，所說的每一句話縫製出來的衣服。文本本身的未完成，造成了這件衣服的永無止境。整個服裝必須是井然有序的，即剪開，分成意指單元，以便相互之間可以互爲比照，並以此方式，重建流行的一般意指作用①。這種無以窮盡的服裝有雙重維度，一方面，它通過組成其表述的不同系統不斷深化，另一方面，它又像所有的話語一樣，沿著語詞的長鏈

────────

①我們理解的意指作用，不是基於當前對所指的涵義理解，而是在於進程
　的能動涵義。

自我擴展。它可以是由疊加其上的「集合」（bloc）（系統或符碼）組成的，也可以由並列的斷片所組成（能指、所指，以及它們的聯合，即，符號）。於是，在**一條小小的髮帶透出漂亮雅致**中，我們就可以看出②，在垂直方向上，有四個「集合」或系統（的確，其中有一個是流行的含蓄意指，直接從分析中抽去），而在水平方向上，在術語層面上，有兩個術語，一是能指（**一條小小的髮帶**），一是所指（**漂亮雅致**）。因而我們的分析在沿著語鏈的同時，必須深入語鏈的背後或下面。也就是說，對任何一種流行表述，都要預先使用兩種操作手段：一是當我們在系統自身內部簡化系統時所進行的**轉形**（transformation），另一個是當我們試圖孤立能指元素和所指元素時所進行的**分形**（découpage）。轉形的目標在於深度上的系統，分形的目標在於廣度上的每一系統的符號。轉形或分形應在對比替換測試的保護下進行。我們只考慮無以窮盡的服裝中，那些一旦變化就會導致所指變化的因素。反過來，對於那些雖有變異但卻對所指無任何影響的因素，只得宣布它毫無意義。我們應該預先使用多少分析操作手段？因為流行的含蓄意指完全依附於書寫服飾符碼，所以，要縮簡的就只有三種系統（在 A 組和 B 組中），從而也就只有兩種轉形：從修辭系統轉到書寫服飾符碼，從書寫服飾符碼轉到真實服飾符碼。對於分形來說，並非所有這些都是必要的，或者說是可能的。把流行的含蓄意指（A 組系統3）孤立出來，並不能創造一種自行的操作手段，因為能指（標寫）充斥著整個表述，而它的所指（流行）又是隱含的。在此，我們無意把術語系統（系統2）分成意指單元，因為這無異於去構築一個法語

②參見第3章。

（或英語）的語言系統，而這，嚴格說來，應該是語言學本身的事情③。而把修辭系統分成這樣的單元，既是可能的，又是必須的。至於說分解真實服飾符碼（系統1），因為這一符碼只有經由語言才能得到，要把它分成節斷，儘管很有這種必要，也需要一定的「準備」（préparation）階段，也就是說，需要某種「妥協」（compromis）。總之，無以窮盡的服裝仍然必須受制於「轉形」的兩種操作方式和「分形」的兩種操作手段。

II. 轉形1：從修辭到術語

4-2　原則

第一種轉形不會造成任何根本性的問題，因為它不過是把句子（或一段時期）的修辭價值剝去，以把它精簡至服飾意指作用的一個簡單的文字（直接意指）表述。眾所周知（儘管我們很少從含蓄意指的語義學角度出發來研究它們），這些價值包括隱喻、音調、文字遊戲和韻律，人們可以輕而易舉地把這些東西「脫水」（évaporer），變成服裝與世事，或服裝與流行之間的一個簡單的文字同義。當我們讀到：**百褶裙是午後的必備**，或者，**女士將穿雙色淺口無帶皮鞋**，用下面的話代替就足夠了：百

③我們可以引證托克比（K. Togeby）：《法語的內在結構》（*Structure immanente de la langue française*），哥本哈根，Nordisk Sprog og Kulturforlag 出版社，1951年。

褶裙是午後的符號，或者，**雙色淺口無帶皮鞋意示著流行**，從而可以直接到達術語系統或書寫服飾符碼，這也是第一種轉形的目的。

4-3 混合術語：「小小的」

我們唯一可能碰到的麻煩在於，遇到文字單元時，無法立即判斷出是屬於修辭系統，還是屬於術語系統。這主要是由於它們的術語環境。它們有多重價值，並且實際上又同時是兩個系統中的一部分。正如我們所提到的那樣，形容詞「小小的」即是此類例子。「小小的」這個詞如果是對尺寸的通常理解，那麼它屬於直接意指系統；如果它是指樸素、節約甚至帶有感情色彩（愛心的妙意），那麼它就屬於含蓄意指系統④。對於像「輝煌的」（brillant）或「嚴格的」（strict）之類的形容詞，同樣也是如此，我們可以同時照字面意義或隱喻涵義去理解它們。要解決這一難題，即使不借助於文體判斷，也是舉手之勞。很明顯，**一個小小的髮帶**，在這一表述中，「小小的」這一項是一個服飾能指（屬於術語或者直接意指系統），這只是出於它可能會碰到「大大的髮帶」而言，也就是說，出於它是相關對立**大/小**的一部分，時裝雜誌將證明它在意義上的變化。除此之外，我們就可以斷定（在髮帶的例子中），「小小的」完全屬於修辭系統，然後，才會準確地把**一條小小的髮帶透出漂亮雅致**簡化為**一條髮帶是漂亮雅致的符號**。

④參見17-3和17-6。

Ⅲ. 轉形2：從術語到服飾符碼

4-4　轉形2的界限

　　我們曾經說過⑤，原則上，書寫服飾符碼和眞實服飾符碼都是自主的。然而，如果書寫系統的目標在於眞實符碼，那麼，失卻了「轉譯」（traduisent）它的語詞，這種符碼將永遠是遙不可及的。它的自主性已足以要求獨創性的解讀，一種有別於語言的解讀（不是純粹語言學上的），但它還難以使我們考察從語言中分離出來世事和服裝之間的同義。以方法論的觀點來看，這種矛盾狀態實在令人不解。因爲如果我們把書寫服裝的單元當做文字單元，那麼，在這一服裝中，我們唯一能夠接觸到的結構就是法國人（或英國人）的語言。我們分析的是句子的意思，而不是服裝的意思。如果我們把它們當做事物，當做服裝的眞實要素，那麼，從它們的排列組合中，我們找不到任何意義，因爲這些意義就是製造它的那些雜誌的言語。我們要麼靠得太近，要麼離得又太遠。無論哪種情況下，我們都缺乏核心關係，即雜誌所體現的服飾符碼的核心關係，一種在目標上是眞實的，同時在物質實體上又是書寫的核心關係。當有人告訴我：**城市裡的日常服裝以白色爲主調**，即使我把這一表述簡化到它的術語狀態（**日常服裝上的白色主調是城市的符號**），從結構的角度來看，在主調、白

⑤參見3-13。

色、日常服裝和城市之間，除了句法上的關聯，即那些主語、動詞、補語等等以外，我找不到還有什麼關係。這些關係從語言中衍生出來，但無法構建出服裝的語義關係。它既不懂動詞、主語，也不知道補語，它所知曉的只是布料和顏色。當然，如果我們考慮的只是描述問題，而不是意義問題，我們就會毫不猶豫地把雜誌的表述「轉譯」成質料和實際用途。因為語言的功能之一就是傳遞那些實在的資訊。但在這裡，我們探討的不是「訣竅」（recette）。倘若我們不得不去「理解」（réaliser）雜誌的表述，那將會有多少不確定因素（形式、數量、白色主調的排列組合）！實際上，我們必須意識到，服裝的意義（正是在表述這一點上）是直接從屬於文字層面的。白色主調**正是通過它的模糊不清**來意指的。語言是一道界線，沒有它意義是無法理解的，也無法把語言的關係與真實服飾符碼的關係等同起來。

4-5　自主性

　　這種循環表明了寫的多義形式，它把一個術語的使用（usage）和提及（mention）混為一談，不斷利用它的自主性混淆語言的客觀性，同時把語詞既指涉為物，又意示著詞。Mus rodit caseum, mus est syllaba, ergo……⑥（**老鼠啃乾酪，老鼠是字節，所以……**——譯注），這種寫作方式，玩真實於股掌之中，拿住，再放走，多少有點像一種模糊邏輯，它把 mus 既當做一個音節，又當做一隻老鼠，在音節之下令老鼠「大失所望」的

⑥「工作（Job）沒有性、數、格的變化；凱撒（Caesar）是**雙音節詞**：verba accepta sunt materialiter」（**動詞接受是質料**—譯註）。

同時，又在音節中塞滿了老鼠的現實存在。

4-6 關於僞句法

　　我們的分析看來只能永遠地困坐於這種模糊性之中了，除非它認爲樂在其中，而有意利用這種模糊。其實，我們不必脫離這一條語詞鏈（它維持著服裝的意義），也可以設法用一種**僞句法**（pseudo－syntaxe）替代語法關係（其本身不具任何服飾意義），其分節方式擺脫了語法的束縛，唯一的目的就是表現服飾的意義，而不是話語的概念性。我們從以下這個術語表述開始；**日常服裝的白色主調是城市的符號**。從某種意義上講，我們可以「蒸發」(évaporer)短語的句法關係，用極爲形式化的功能，即足夠空泛的功能，來取而代之，以便能從語言學轉移到符號的方向轉化⑦，從術語系統轉向我們有理由相信最終達到的服飾符碼。此時，這些功能是我們已經使用過的**同義**（l'équivalence）（≡）以及**組合**（‧）（combinaison）。我們還不知道這種組合採取的是蘊涵（implication）、**連帶**（solidarité），還是簡單的聯結（liaison）⑧，因而只有採取像下面這樣一種半文字、半符號的表述類型：

　　　　日常服裝‧主調‧白色≡城市

⑦**符號學**的在這裡理解爲語言學之外。

⑧當它試圖將自身**解語法化**（dégrammatiser）時，有三種類型的結構關係。葉爾姆斯列夫在其理論中曾使用過這些類型（參見托克比在《法語的內在結構》一書第22頁的論述）。

4-7　混合的或僞眞的符碼

現在，我們可以來看看轉形2的結果是什麼樣子。它是一個
特定的符碼，從語言中形成它的單元⑨，從邏輯中形成它的功
能，這一邏輯相當普遍化，足以使它代替眞實服裝的某種關係。
換句話說，它是一個混合的符碼，介於書寫服飾符碼和眞實服飾
符碼之間。我們業已達到的這種半文字、半規則系統的表述（**日
常服裝‧主調‧白色＝城市**）代表著轉形的最佳狀態。因爲等式
的文字術語再也無法合理地進一步分解下去。任何想把**日常服裝**
分解成它的組成部分（一件衣服的衣件）的企圖都會超越語言，
滑向，譬如說，服裝的技術或視覺上的感知，從而違背了術語規
則，這是其一；其二，我們可以肯定，這一等式的所有術語（**日
常服裝、主調、城市**）都有意指價值（在服飾符碼的層面上，而
不再是語言層面），因爲改變它們中的任何一個術語，句子的服
飾涵義都會隨之改變。我們不可能用**藍色**代替**白色**，而對衣服和
城市之間的同義關係不產生影響，也就是說，不改變整個意義。
如果術語規則認同這一點，那麼這就是分析所能達到的最終符
碼。現在，我們必須對我們一直使用到現在的眞實服飾符碼的概
念進行修正（以前，我們無法做到這一點），它實際上是一個僞
眞符碼。撇開流行的含蓄意指（Ａ組系統3）不談，書寫服裝的
整體應包括下列系統：

　　3.修辭的：城市裏上的日常服裝以白色爲主調；

⑨語言給予術語系統以僞眞的服飾符碼，但它也帶走了其空泛的語詞，而
　我們知道，這些空泛語彙在文本詞語中有一半之多。

2.術語的：日常服裝的白色主調意指城市；

1.偽眞的：日常服裝‧主調‧白色＝城市。

4-8　轉形2帶來的束縛

轉形2不能從書寫服飾符碼完全轉形爲眞實服飾符碼，它僅僅滿足於產生一種脫離語言句法，但部分仍是書寫的符碼。轉形2的這種不徹底性，給我們的分析帶來了一定的限制。通常的限制在於術語規則，因爲它規定：不得違反所分析服裝命名的本質，即，不得從語詞轉向意象或技術。當服裝是以其種類命名時，如**帽子、便帽、無沿帽、鐘形帽、草帽、氈帽、圓頂高帽、風帽**等，這種限制尤顯重要。爲了將這些各式各樣的帽子之間的區別結構化，人們總傾向於把它們分解成一個簡單的要素，從意象或構造上加以理解。術語規則禁止這樣做，雜誌把它的標寫停留在類項或種類上，我們無法再越此一步。分析的懸置不動並非如其表面上的那樣無緣無故，雜誌給予服裝的意義不是出自形式的任何特殊的內質，而是出自種類的特殊對立：如果**無沿帽**很時髦，不是因爲它的高挑和無邊，而只是因爲它不再是一頂便帽，也不再是一頂風帽。忽略類項的命名，無疑會導致服裝的「自然化」（naturaliser），反而錯失流行的本質。術語規則並不需要拜占庭式的謙恭，它不過是掩掩門扉，控制流行意義的流入。因爲，假若沒有這種文字樊籬，流行就會一頭扎進形式或細節之中，重蹈**戲裝**（costume）的覆轍。它絕不會如理念般精緻。

4-9　轉形2所賦予的自由

不過，語言君臨天下的不是絕對的（假如是的話，也就不可能有轉形了）。它不僅必須超越語言所給予的句法聯繫⑩，而且在術語單元的層面上對話語文字的僭越也網開一面。內部限制是什麼？當然是決定它們的對比替換測試。我們可以隨意用一些語詞替代另一些語詞，只要這種替換不會導致服飾所指變化即可。如果兩個術語指的是同一個所指，它們的變化又是非意指性的，我們就可以用一個取代另一個，而不會引起書寫服裝結構的嬗變。**從頭到腳**（de-haut-en-bas）與**全身**（tout-le-long），這兩個術語如果有同樣的所指，那麼它們就被認爲是可以互換的。但是反過來，有必要對替換加以限制的是，雜誌把服飾涵義上的變化用兩個術語表示，這兩個術語的語句表示十分相似，甚至是同樣的。於是，根據字典，**絲綢的**（velu）和**絲般的**（poilu）的直接意指涵義幾近相同（**由絲做成的**）。然而，如果雜誌宣布，**今年，絲般的布料代替了絲綢的布料**，即使是利特雷（Littre）（或韋伯斯特），也必須承認，**絲般的**和**絲綢的**能指不同，因爲它們分別指向不同的所指（例如，**去年/今年，流行/不流行**）。由此，我們可以看出，利用語言的同義詞可以幹什麼。語言學上的同義不必非要與服飾上的同義保持一致，因爲服飾符碼（僞眞的）的參照面不是語言，而是服飾和流行或世事之間的同義關係。只有打破這一同義的東西，才意示著意指現象的所在。但因

⑩例如，服飾（不再是語言學）句法不可能認識到積極聲音和消極聲音之間的對立（參見9-5）。

爲這種現象是**書寫的**，任何想打破它或取而代之的事物都要受制於某種術語系統。我們被語言扼住了喉嚨，以至於服裝的涵義（**髮帶＝漂亮雅致**）只能由概念來獨力支撐。這種概念又是以這樣或那樣的方式取得語言本身的認可。但我們從語言中獲得的自由在於，這一概念的語言**學價值觀**對服飾符碼沒有絲毫的影響。

4-10　簡化和擴展

這種自由的好處是什麼？要記住，我們尋求的是建立一種普遍意義上的結構，能夠闡釋流行的所有表述，而不論其內容如何。由於它是普遍性的，這一結構就必須盡量規範。從術語的到服飾的（以後，就稱之爲僞眞符碼）轉形，只有在尋求簡單功能的指導下才是有效的，和表述的最大可能數量一樣：比方說，一個很有意思的做法是每次我們把僞眞服飾符碼的表述，甚至是經過簡化的表述，融進少量的式樣之中，而不會改變服飾涵義。正因爲如此，轉形2不像簡化本身那樣受經濟作用的制約，而是受普遍化的影響。因而，第二轉形的擴展是各異的。當然大多數情況下，它實際上仍是一種**簡化**（réduction）。服飾表述會發現自己要比術語表述更爲羸弱，我們已經看到，**日常服裝・主調・白色＝城市**所產生的表述比**城市中的日常服裝以白色爲主調**要狹窄得多。但反過來，擴大術語表述，以便採用一種寬泛的形式，其餘系統證明了這一形式具有的普遍性，這樣做倒也不無裨益。這樣的話，**一件亞麻裙子應該發展爲一件裙子，其布料是亞麻的**⑪，或者更好一點：**裙子・布料・亞麻**，因爲，在其他情況下的

⑪料子屬於質料屬。

不確定性證實了在亞麻型和裙子之間的中介（布料）還是具有一定的結構效用。因此，轉形2有時是一種簡化，有時是一種擴展。

Ⅳ.分析的層次

4-11　製造流行的機器

考慮到變化無常的表述，以上兩種轉形是我們必須著手研究的。如果我們想對它們在操作方法上的作用有所認識，可以暫時把雜誌設想為一台製造流行的機器。嚴格說來，機器的工作應當包括第二轉形的剩餘，即偽真的服飾符碼。這種剩餘必須是規範的、普遍性的，並且能夠提供選擇和固定程序。從修辭到術語的第一轉形不過是文本的**預先編輯**（pré-édition）（就像我們提及轉形機器時所說的那樣），我們很理想化地將這種文本轉形為衣服。此外，這一雙層轉形在邏輯中也可以發現，如，把**天空是藍色的**轉形為**這是一個藍色的天空**⑫，然後，再把第二個表述交於最終的規則系統處理。

4-12　分析的兩個層次

我們已經知道，在流行的每一個表述中，都有三個基本系

⑫參見布朗榭（R. Blanché）：《**當代邏輯學入門**》（*Introduction à la logique contemporaine*），巴黎，柯林出版社，1957年，第128頁。

統：修辭的、術語的和僞眞的。原則上說，我們現在應該繼續探討這三項淸單。但術語系統的淸單和語言淸單混雜在一起，因爲它要在語言符號（如「語詞」）中探究能指和所指的關係。實際上，只有兩種結構直接與書寫服裝有關：修辭層和僞眞符碼。轉形1和轉形2的作用都傾向於僞眞符碼。而且由於這種符碼構成了修辭系統的基礎，所以我們就從具有這種符碼的書寫服裝開始我們的分析。然後，從中，我們選擇兩項淸單分析，一是僞眞服飾符碼，或簡單地說，就是服飾符碼（第一層次），一是修辭系統（第二層次）。

V.　第一分形：　意指作用表述

4-13　Ａ組情況

在深度上進行簡化也就意味著走向僞眞符碼層面，但無以窮盡的服裝仍然必須分解爲意義單元，即在廣度上簡化。Ａ組中（**服裝≡世事**），很容易將意指作用表述孤立出來，因爲其中的所指由語言取而代之，相當明確（**大賽、漂亮雅致、鄉村的秋夜**等）。這種表述在能指和所指之間，存在著相互指稱，足以圍繞著雜誌自身刻意形成的服飾意義組建起雜誌的話語⑬。任何一個

⑬雜誌本身有時過於離譜，甚至於對意指作用採取一種語義分析手段：「對她那穿著入時的外表進行分解：它源於領子、裸露的胳臂及優雅的氣質。」很明顯，這種分析是一個「**遊戲**」，它在「**炫耀**」它的技術知識，它是含蓄意指的能指。

句子，像對於功能的兩種看法，都滲透著兩個事物，一個是世事的（W），另個是服飾的（V），不管寫作要繞多大的彎路，兩者都會創建 V≡W 型的語義等式，從而意指作用的表述：**印花布衣服贏得了大賽，飾品意示著春天，這些鞋子適於走路**——所有這些以修辭形式出現的句子，構成了豐富的意指作用表述，因為它們中的每一個都完全滲透著一個能指和一個所指。

> **印花布衣服≡大賽**
> **飾品≡春天**
> **這些鞋子≡走路**

所有類似特徵自然要移到等式的同一邊，而不必考慮它們的修辭是否貫穿整個句子。例如，如果雜誌將能指分解為片斷，如果它在服飾所指的中間加上世事的能指，我們就可以重建它們各自的領地。讀到**一頂帽子顯得青春朝氣因為它露出了前額**，我們可以把它簡化為**一頂露出前額的帽子≡青春朝氣**，這不會有改變服飾涵義的危險。我們不再為表述的長度或複雜性所困擾，可以去應付一個很長的表述：**固定地沿加萊港區散步；穿著一件兩面穿的防雨大衣，棉質軋別丁和深綠色的洛登厚呢，寬肩**等等。這並不妨礙它以意指的一個簡單單元來加以構建，因為我們只有兩個領域：一是散步，一是正反都可用，兩者經由一個簡單的關係聯合在一起。我們引用的所有表述都是簡單的（即使它們很長，或者「凌亂不堪」），因為每一句表述中的意指作用都只動用了一個能指和一個所指。但還有更複雜的情況。在一個單獨的句子表達的範圍內，雜誌很有可能給予一個能指以兩個所指（**在仲夏或涼爽的夏夜穿的一件麻煩外套**），或者，於一個所指中加上兩

個能指（**適於雞尾酒會的薄棉布，或塔夫綢**）⑭，甚至兩個能指
和兩個所指，靠**雙重共變**（variation concomitante）連接起來
（**條紋法蘭絨或圓點的斜紋布，取決於是早晨穿還是晚上穿**）。
如果恪守著術語層面，我們就只能在這些例子中看到一種意指作
用表述。因為在這一層面，句子只具有一種意義關係。但倘若我
們想掌握服飾符碼，就必須試著去把握那些能產生意義的最為細
小的片斷。從操作方法的角度來看，最好把眾多的意指作用表述
當做能指和所指的聯合體，即使在術語層面上，其中某個術語是
模糊的。因而，在我們所引用的例子中，有以下意指作用表述：

> 外套・料子・麻≡仲夏
>
> 外套・料子・麻≡涼爽的夏夜
>
> 料子・薄棉布≡雞尾酒會
>
> 料子・塔夫綢≡雞尾酒會
>
> 料子・法蘭絨・條紋的≡早晨
>
> 料子・斜紋布・圓點的≡晚上

自然，這些複雜表述的文字形式不會毫無用處，它們可以提供能
指之間（**薄棉布≡塔夫綢**）或所指之間（**仲夏≡涼爽的夏夜**）的
某些內部同義關係，這使我們想起了語言中的同義詞和同音異義
字。雙重共變（**條紋法蘭絨或圓點的斜紋布，取決於是早晨穿還
是晚上穿**）更是至關重要，因為正是從中，雜誌通過體現出相關
對立，通常是像在**條紋法蘭絨**和**圓點的斜紋布**之間這樣實際對
立，勾勒出能指的某種**聚合關係**（paradigm）。

⑭有關語助詞**或者**，參見13-8和14-3。

4-14　B 組的情況

在 B 組類型中（**服裝**≡〔**流行**〕），表述的清單不能採用同樣的標準，因爲所指是隱含的。我們可能很樂意把整個 B 組類型的服飾描述都看作是一個單一的巨大所指，因爲這些描述都對應著同一個所指（今年的流行）。但是，正如在語言中，不同的能指可以指向同一個所指（同義詞）一樣，B 組的書寫服裝同樣可以如此。意指群體分裂破碎爲意指作用的單元，而與此同時，雜誌中又沒有體現出這種分裂（只有從一頁翻到另一頁時，這分解才是可能的），從而形成了各不相同的單元，這種設想不無道理。在操作術語上應該如何來定義這些單元呢？從語言學的涵義上講，句子不能爲「分裂」建立一種標準，因爲它和服飾符碼沒有結構上的關係⑮。另一方面，就像把一組特徵集於一人身上似的（**制服、套裝**等），服裝不再是一個一保障的單元，因爲雜誌時常把自己限制在只對衣服的較小細節進行描述（**領子結成領巾狀**），或者恰恰相反，服飾要素是超越個人的，它與姿態有關，而不涉及個人（**洛登厚呢適於每一件大衣**）。爲了將 B 組表述分解，必須記住，在時裝雜誌中，衣服的描述複製的是從結構中，而不是「言語」派生出來的資訊，無論它是一種意象，還是一種技術。描述附帶著一張照片或一組說明書，並且事實上，

⑮除此之外，什麼是句子？〔參見馬丁內：〈對語句的指考〉（Réflexions sur la phrase），載於《語言和社會》（*Language and Society*），獻給亞瑟．詹森（Arthur M. Jensen）的文章，哥本哈根，De Berlingske Bogtrykkeri 出版社，1961年，第113頁至118頁〕。

正是從這種外部參照物中，描述獲得了它的結構統一性。爲了從這些結構轉移到「言語」，雜誌利用某種操作手段，我們稱之爲**轉換語**（shifter），任何由轉換語引入的服飾描述部分都被認爲是 B 組中的意指作用話語：**這是一件開口至腰部的短上衣**之類的（轉換語：這是）：**一朵玫瑰嵌於腰間**之類的（轉換語：零度的首語重複）：**把你的露背背心扣在背後**之類的（轉換語：把你）。

VI.　第二分形　輔助表述

4-15　能指的表述，所指的表述

　　一旦無以窮盡的服裝被分解爲意指作用的表述，再來抽取我們研究所需要的**輔助表述**（énonc,es subsidiaires）就不是什麼難事了。因爲在 A 組和 B 組中，能指表述都是由意指作用的一個單獨表述所具有的所有服飾特徵構建的。對 A 組（只是）來說，所指表述由意指作用的一個單獨表述所具有的世事特徵組成。在 B 組中，因爲所指是隱含的，根據定義，它是從表述中派生出來⑯。

⑯書寫服裝的結構化進程包括以下幾個步驟：Ⅰ.服飾符碼清單（混合的或僞眞的）：①能指的結構（A 組和 B 組）；②所指的結構（A 組）；③符號的結構（A 組和 B 組）。Ⅱ.修辭系統的清單。

第二部分　分析

第一層次　　服飾符碼

1.能指的結構

第五章　意指單元

「一件長袖羊毛開衫或輕鬆隨意，或端莊正式，主要看領子是敞開，還是閉合的。」

I.尋找意指單元

5-1　清單和分類

我們已經看到，把雜誌對服裝的**表述**當做服飾符碼的**能指**，並假定它在一個獨立的**意指作用**單元內，在這點上，我們是正確的，從簡單**套裝**到**褲子長度**都在膝蓋之上，**一條方巾繫於腰間**，收穫必然是巨大的，而且，表面上看起來是雜亂無章的。有時我們瞥見的只是一個單詞（**藍色**是流行），有時又是一團錯綜複雜的**標寫**（**褲子變短了**，等）。在這些有著不同長度、不同句法的表述中，我們要找到一個穩定不變的形式，否則，對服飾意義是如何產生的，我們將永遠一無所知，並且，這一原則還必須滿足兩個方法論上的要求。首先，我們必須把能指表述分解爲空間片

斷，並且是越精簡越好。流行的每一個表述彷彿是一個鏈環，其連接處必須是固定的。然後，我們還必須對這些片斷進行比較（不再進一步考慮它們所屬的表述），以判斷出，它們是根據怎樣的對立產生不同意義的。用語言學詞彙來說，我們首先必須判斷出，書寫服裝的語段（或空間）單元是什麼，其次，系統（實際的）對立是什麼。因而，這項工作是雙重的：清單和分類①。

5-2　能指表述的組成特性

如果所指的每一次更迭都必然會導致能指的內部嬗變，比方說，每個所指都能支配自身的能指，而能指又如影隨形地附在所指身上，那麼，意指單元之間的區別也就立竿見影了，意指單元也就能有一個像能指表述一樣的衡量標準。有多少不同的單元，就有多少不同的表述。**語段單元**（unités syntagmatiques）的定義相當簡單。但另一方面，重建實際對立清單的可能性更是微乎其微，因為它必須將這些表述單元全部納入一個獨一無二的，並且永無止境的**聚合關係**（paradigm）中去，這無異於否定了我們在結構化進程中所做的一切②。書寫服裝就全然不同。它足以將幾個服飾能指的表述互相加以比較，從而造成一個事實，即它們

①至少，這是研究的邏輯順序，但托各比已在《法語的內在結構》（第 8 頁）一書中指出，在實際使用的術語中，必須時常涉及系統，以建立語段。一定程度上，我們將不得不這樣去做。
②不論何時，只要聚合體是「開放」的，結構就會分崩離析。我們將會看到，這種情況發生在書寫服裝的某些變項之中。在這一點上，結構化進程的努力是失敗的。

時常包含著相同的要素，也就是說，這些要素流動易變，適用於各種不同意義：**剪裁**（raccourci）一詞適用於幾種服飾衣件（裙子、褲子、袖子），在不同場合產生不同意義。這一切都表明，意義既不依賴於物，也不靠它的限定語，而在於，或至少在於它們的結合。因此，對能指表述具有的句法特性就不難理解了，它能夠而且必須分解爲更小的單元。

II. 意指母體

5-3　對一個有著雙重共變的表述進行分析

如何去發現這些單元呢？我們必須再度從對比替換測試著手，因爲單憑它就可以表示最小的意指單元。我們有幾個特選的表述，曾經用於建立書寫服裝的對比項③。這些表述有著雙重共變，也就是，雜誌公然把所指變化附加於能指變化上（**條紋的法蘭絨，或圓點的斜紋布，要看是早晨穿還是晚上穿**）。這些表述取代了對比替換測試。我們只須分析它們就可以判斷出意義變化所需要的足夠的活動區域。以此項表述爲例：**一件長袖羊毛開衫或輕鬆隨意，或莊重正式，取決於領子是敞開，還是閉合的。**正如我們已經看到的那樣④，由於雙重意指作用的存在，所以，實際上這裡有兩種表述：

③參見2－2。

④參見4－13。

長袖羊毛開衫・領子・敞開═輕鬆隨意

長袖羊毛開衫・領子・閉合═莊重正式

但是由於這些表述通常都有共同的固定因素，很容易確認出是哪一部分的變化導致了所指變化：**敞開**與**閉合**的對立──正是某一要素的敞開或閉合掌握著意指權力（當然，這只是對部分情況而言）。然而，這種權力不是自發作用，表述的其他要素也參與了意義的生成，沒有它們就談不上意義，它並不直接產生意義。的確，在長袖羊毛開衫和領子之間，存在著所謂責任差異。甚至於這些共同要素的穩定性也大不相同；不論**長袖羊毛開衫**具有何種所指，它始終是不變的，這一要素遠離變化（**敞開/閉合**），但最終接受變化的仍是這一要素──顯然，輕鬆隨意或莊重正式的只能是**長袖開衫**，而不會是**領子**，後者僅僅居於變項和接受者的中間位置。至於第二個因素，只要**領子**還繼續存在著，不管它是敞開的，還是閉合的，其完整性都是實實在在的。但在意指更迭的直接衝擊下，它也是靠不住的。因此，在這種表述中，意指作用在循著這樣一條路線前進；從某個選擇項出發（**敞開/閉合**），然後，經過一個部分要素（**領子**），最終到達這件衣服（**長袖羊毛開衫**）。

5-4　意指母體：對象物、支撐物、變項

我們開始意識到，可能存在著一種能指的經濟制度：一個要素（**長袖羊毛開衫**）收到意指；另一個要素（**領子**）支撐意指，第三個要素（閉合）⑤則創建意指。這種經濟制度似乎已足以闡述意義發展所經過的所有階段，因為我們實在想像不出這種具有

資訊模式的傳遞，還會有什麼其他的分節方式⑥。不過，這種經濟體系是否就是必不可少的呢？這還值得商榷。意義直接與衣服的改變有關，無須經過中介要素的傳遞，這確有可能：流行提及**敞開的領子**時，不必涉及衣服的任何其他部件。更何況，長袖羊毛開衫和領子之間的實體差異，相對於領子和它的閉合狀態之間的區別來說，根本不值一提。衣服和它的組合部分在實體上是統一的，然而衣服和它的資格之間，實體卻崩潰了：第一和第二要素組成了一個緊密型集團，與第三要素對峙（我們會發現，這種裂溝始終貫穿整個分析過程）。然而，我們可以預見，在接受（**長袖羊毛開衫**）和傳遞（**領子**）之間保持這種區別，至少還有著長期的操作方法優勢⑦。因爲當變化不是性質上的（**敞開/閉合**），而主要是肯定性的時候（例如，在**有蓋布的口袋/無蓋布的口袋**）。在意指變化（**有/無**）和最終受變化影響的服裝之間，保存一種中介物（**口袋蓋布**）仍是必要的。我們的興趣在於把三種要素的框架形態當做一種標準，而把具有兩個術語的表述（**開領**）僅僅看作是簡化的⑧。如果三個要素的組合在邏輯上是

⑤這裡我們碰到了法語（以及英語）詞彙中的匱乏問題，這將會妨礙我們整個研究工作。我們缺少一般性的語詞來指稱敞開著的和閉合著的行爲，換句話說，在許多情況下，我們都將只能用這些術語中某一個來指稱聚合關係。很久以前，亞里斯多德（Aristotle）就曾經埋怨缺少一般術語（Κολυ, ου Ουοπα）來指稱那些具有共同特徵的實存〔《詩學》（*Poétique*），1947年〕。

⑥每一條資訊都由一個散發點、一條傳遞路徑、一個接收點組成的。

⑦術語接收者操作性作用並不妨礙在流行的理論系統中有一個獨創功能。（參見5－6）

⑧有關要素的混淆，參見第6章。

充分的，在操作手段上是必需的，那麼，理所當然從中應該可以看到書寫服裝的意指單元。因為即使習慣用語擾亂了要素的順序，即使描述有時會要求我們進行簡化，或相反，要擴大它們⑨，我們仍然可以找到一個意指作用的**對象物**（objet visé），一個意指作用的**支撐物**（support），以及第三種要素——**變項**（variant）。因為這三種要素是同時存在的，在語段上不能割裂，這是其一；其二，因為每一要素都可以加入不同的實體（長袖開衫或口袋，領子或口袋蓋布，閉合狀態或存在），我們稱這種意指單元為**母體**（matrice）。當然，我們會充分利用這一母體，因為我們發現。在每一個能指表述中，它都在簡化、發展或者擴大。我們將用省略符號 O 來表示意指作用的對象物，用 S 表示支撐物，用 V 表示變項，母體則用圖形符號 O.V.S. 來表示。舉例來說，它可以這樣來寫：

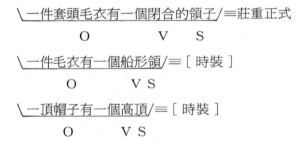

5-5　母體的「證明」

⑨語言有權簡化它們，因為術語系統不是實在符碼。由於這是一個單元的問題，自然會希望合併這些單元，即形成句法。

　　我們可以看到，母體並不是機械地加以界定的能指單元，儘管它是利用測驗來確認的。母體是一個模型，一個理想化的選擇性單元，它產生於我們對一些特選表述所進行的考察。它的「證明」並不來自絕對的合理性（我們已經知道，它的「必要」特徵還有待商榷），而是從經驗物（它使我們得以對表述進行「經濟」分析），從**審美上**（esthétique）的滿足感（它以過於精美的方式指導分析。在這裡，我們是就「精美」（élégante）這個詞在數學解題時所具有的涵義來說的）中產生的。它把某些**經常性**的調整因素考慮在內，使我們能夠闡釋**所有**的表述，由此我們可以較爲中肯地說，母體是合理的。

Ⅲ. 對象物、支撐物和變項

5-6　對象物，或一定距離下的意義

　　跡象顯示，意指作用的支撐物和對象物之間在實體上的關係密切，有時，兩個要素之間（**開領**）會有些術語混亂；有時，在支撐物和對象物之間又有一種（技術上的）包含關係，支撐物是對象物的一部分（**領子**和**長袖羊毛開衫**）。但我們並不是要在支撐物和對象物之間的這種連帶關係上，而是在那些對象物與支撐物之間存在著巨大分別的表述中，把握意指作用的對象物的獨創功能。**在一件寬鬆的罩衫會給你的裙子以浪漫的外表中**⑩，罩衫和裙子是截然分開的，很少有繫連的部分，然而，接受意指作用的唯有裙子，罩衫只是一個中介物，它支撐起涵義，卻不從中漁

利。裙子的所有**質料**（matiére）都是毫無意義，不起作用的，
但卻又是裙子在散發著浪漫情調。這裡我們看到，給予意指作用
的對象物以特徵的是它對意義無孔不入的滲透性，再加上與意義
的源頭所保持的距離感（罩衫的**寬鬆性**）。意義以這種途徑，這
樣的生成方式把書寫服裝變成了一種獨創結構。例如，在語言
中，就沒有這樣的目標對象，因爲每一個空間斷片（在語鏈中）
都有指涉。語言中的任何東西都是一個符號，沒有毫無用處的；
所有都有意義，並非接受意義的。在服飾符碼中，不起作用的是
意指即將作用其上的那些物體的獨創狀態：一件裙子先於意指而
存在，也可以無須意指而存在。它收到的意義只是曇花一現，便
淒然凋零。（雜誌）的言語抓住無意義的物體，**不用改變它們的**
實體，便把意義迅捷地置乎其上，開始以一個符號的形式存在下
去。它也可以剝奪這種存在，所以意義就如同飛來橫福降臨在物
體身上。如果剝去罩衫身上的寬鬆性，這件裙子的浪漫色彩也就
消失殆盡，重新回到除了一件裙子以外，什麼東西也不是，回到
毫無意義的狀態。流行的脆弱性不僅在於季節變換，同時也因爲
它的符號所具有的恩賜般的特性，在於意義的生成，從某種意義
上講，是在遠遠地觸及被選擇的物體。裙子的生命並不來源於它
的浪漫所指，而是基於在言語用詞的持續過程，它所擁有的意義
其實並不屬於它自己，而且隨時都會被剝奪。一定距離下的意義
流通自然與審美過程有關，在這一過程中，枝末細節就可以改變
整個普遍性的外觀。其實，對象物更接近於一種「形式」，即使
它在質料上與支撐物無法共存並處。對象物給予母體以一種普遍

⑩ ＼裙子配寬鬆的罩衫／＝浪漫
　　O　　　V　　　S

性，而母體也正是經由對象物進一步擴張。當它們為了指稱最終的對象物而結合在一起時，也就接受了書寫服裝的全部意義⑪。

5-7　支撐物的符號獨創性

　　和對象物一樣，意指作用的支撐物總是由物體、衣服、衣服的某些部件或飾品構成的。在母體鏈中，支撐物是接收這樣或那樣的意義，並將其傳遞給對象物的第一個物質要素。就其**本身**來說，支撐物是一個不起作用的實體，既不產生，也不接納意義，僅僅傳遞一下。物質性、不起作用和傳遞性，這三者使得意指作用的支撐物成為流行體系的獨創要素，至少和語言有關。其實，語言的東西和意義的支撐物毫無共同之處⑫。當然，語言的語段單元不是直接能指，符號必須經過第二分節，即音素的中介：語言的意指單元依賴於各個分別獨立的單元。然而，音素本身就是變項。語音這東西，可以立即有指涉。因而，語言學中的語段不能分成積極的和消極的部分，不能分做有意義的和無意義的要素。在語言中，任何事物都是有指涉的。服裝不像語言，其**本身**並不具備意指作用體系。正是基於這一事實，意指作用的物質支撐是不可少的、獨創性的。就實體來說，支撐物代表著服裝的物質性，由此，它的存在游離於所有的意指過程之外（或者至少是先於這些過程的），在母體中，支撐物證明了服裝技術的存在，

⑪參見第6章。

⑫顯然，我們把純粹的聲音或噪音當做語言中意指作用的支撐物。但口頭聲音只是在「哽咽不清」的哭泣狀態下，才游離於語言之外，其極為有限的功能在像流行這樣的系統中，和支撐物的功能價值毫無關係。

與之截然對立的是變項證實了服裝意指的存在。這表明，所有的溝通系統都必然包括與它們的變項迥乎不同的支撐物，這些溝通所賴以生存的是技術上或功能上先於意指存在的物體。例如，在食物中，麵包註定就是要被吃掉的。然而，它還能表示某種情境（沒有焦皮的麵包用以待客，黑麵包表示某種鄉村風味……等等）。於是，麵包就成爲意指變化的支撐物（**沒有焦皮/黑皮＝待客/鄉村**）⑬。總之，支撐物是我們對各類不同體系進行分析時的一個至關重要的操作概念。所有的文化意義上的物體可能最原始的意圖就在於爲一個功能目標服務，一個完整的單元總是，或者至少是由一個支撐物和一個變項構成的。

5-8　衣素或變項

變項（例如，**敞開/閉合**）是意義從母體中展現，也可以說是隨著表述，即書寫服裝而散逸之所在。我們可以稱之爲**衣素**（vestéme），因爲它的作用不像語言的音素和詞素⑭，甚至和李維史陀分析食物時所用食素（gustémes）的作用也不盡相同⑮，兩者的相同之處在於都是由相關特徵的對立組成的，經過一

⑬參見〈關於當代食品供給的心理學〉（Pour une psychosociologie de l'alimentation contemporaine），載於《年鑑》（Annales）第5期，1961年，9～10月，第977～986頁。

⑭這裡不準備討論變項或衣素是與音素或詞素更爲接近，因爲我們不知道流行體系是否也像語言一樣，是雙重分節的。馬丁內討論過這種雙重分節，它表示語言由意指單元——「語詞」，以及各自獨立的單元——「聲音」連接組成的現象。

⑮《結構人類學》（Anthropologie Structurale）。

番深思熟慮後，我們仍選擇較爲中立的術語**變項**（variant）。這是因爲衣服意指變化包括存在狀態或性質上的嬗變（例如：尺寸、重量、分立、附加），這並不是衣服特有的，在其他意指物的體系中也會發現。變項的獨創特徵是它的非物質性⑯。它改造了物質（支撐物），但其本身不是物質。我們不能說它是由於二選其一而組建起來的，因爲我們不知道是否所有變項都是兩元性的（類型上的兩元：有/無）⑰。但我們可以說，所有的變項都來自於差異性的文字體（譬如，**敞開/閉合/半開半閉**）。嚴格說來，這種文字體（如前所述，法語很少有中性詞）應該統稱爲**變項類**（classe de variants）。系統或聚合關係的每一差異之處應該稱爲**變項**。但考慮到術語的經濟性，況且這樣做也不會有太大的模稜兩可的危險性，以後，我們還是把變化的術語總體稱爲**變項**：例如，**長度**（longueur）的變項就包括了**長**和**短**兩個術語。

Ⅳ. 母體各要素之間的關係

5－9　語段和系統

我們已經指出，對象物和支撐物兩者總是物質性的（**裙子、外套、領子、帽邊**等），而變項是非物質性的。這種不同與結構

⑯類項的變化（**亞麻布/天鵝絨**）明顯背離了變項的非物質性。但實際上，發生變化的只是肯定。參見第7章。

⑰有關變項的結構，參見第11章。

上的差異是一致的：對象物與支撐物是服飾空間的片斷，它們是
語段（比方說）的**自然**部分；而另一方面，變項是實體性的總
庫，而總庫中只有一個變項在它所劃分的支撐物上得以實現。因
此，變項構成了系統與語段協調一致的契點。在此，我們再度看
到了流行體系的獨創特徵，至少是和語言有關的獨創特徵。而在
語言中，系統突破了語段的每一個契點，因爲在語言中，沒有一
個符號，不管是音素，還是語素，都不是一系列意指對立或聚合
關係的一部分⑱。在（書寫）服裝中，系統以孤立的方式標記著
獨創性的非意指群體。但這種標記，利用母體，有一種超越整個
服裝的散逸行爲。我們可以說，在語言中，系統有存在的價值，
而在服裝中，它的價值主要是屬性的，或者進一步說，在語言
中，語段和系統充斥著它們代表的二維象徵空間，而在（書寫）
服裝中，這種空間可以說被堵塞了，因爲不起作用的要素截斷了
系統維度。

5−10　母體要素之間的連帶關係

　　或許我們可以用一扇上鎖的門和一把鑰匙這個妙喻來形象地
闡釋母體 O.V.S. 的功能作用。門是意指作用的對象物，鎖是支
撐物，鑰匙是操作變項。爲了產生意義，我們必須把變項「插
入」支撐物，經過操作聚合關係術語，直至意義產生，然後，門
開了，對象物具有了意義。有時候，鑰匙不「配」：長度變項不
適合於支撐物**鈕扣**⑲。而當鑰匙正合適的時候，則根據鑰匙是左

⑱我們知道，即使是音位的聚合關係，也是耳熟能詳的（音系學），語素
　（或者意指單元）的聚合關係仍是初級學習的課題。

旋還是右轉，變項是**長**還是**短**，意義也有所不同。在這個裝置系統中，沒有一個要素單獨具備著意義。在某些方面，它們互爲依托，儘管最終是變項選擇實現了意義，就像是手的動作來實施開門或關門的行爲一樣。這說明了，在母體的三種要素中，有一種**連帶關係**（solidarité），或者像某些語言學家所說的，一種**雙重涵義**（double implication）關係。對象物和支撐物、支撐物和變項互爲條件⑳。一個是另一個的必要條件，沒有一個要素是孤立的（排除某些在術語上不按常理的情況㉑）。從結構上看，這種連帶關係是絕對的，但它的連接力度則根據它在服飾實體或語言層面上所處的位置而有所不同。對象物和支撐物的連帶關係非常緊密，因爲兩者同樣都是物質的，和變項相反，後者不是，它更多地是指同一件衣服（此時，物體和支撐物在術語上難以區分），或者是一件衣服和它的某一部分（**一件長袖羊毛開衫和它的領子**）。而從語言學的角度來看則恰恰相反，支撐物和變項之間的聯繫最爲緊密，它們經常以馬丁內（Martinet）所說的**自主語段**（syntagme autonome）㉒表現出來。實際上，從術語上把對象物與母體中切除，要比切除變項容易得多：在**一頂邊沿上捲的帽子**中，邊沿**上捲**這一部分有充分的（語言學的）意義，而在

⑲這裡我們對某一「限制」有一個大致的框架，這種限制整體將形成流行的某種邏輯（12-1）。

⑳所以，最好把母體寫成O）（V）（S,因爲）（是雙重涵義的符號。但既然只能有一種關係（連帶關係），我們將捨棄這一符號。

㉑有關要素的混亂和擴展，參見以下章節。

㉒馬丁內：《原理》。儘管特徵經常是由一個名詞和一個形容詞聯合構成的，結構術語仍不失爲上選，因爲它更能適合各種情況。

一頂有邊的帽子……中，意義仍然是懸而未決的㉓。再者，由於我們時常要對支撐物的變項進行操作控制，所以，可以把包含著支撐物和變項的這一部分稱爲**特徵**（trait, feature）。

V.實體和形式

5－11　母體內部服飾實體的分布

在這三個要素之間，服飾實體（整件服裝、服裝衣件、布料等）將如何分布的呢㉔？能否把它們每一個配以特定的實體？長袖羊毛開衫是否總是意指作用的對象物，而領子總是支撐物，閉合狀態總是變項？我們能否列出對象物、支撐物以及變項的固定清單？我們必須深入每一要素的本質。因爲變項不是物質的，它永遠不可能在**實體**上與支撐物的物體混淆（但從術語角度㉕很容易混淆起來）：裙子、罩衫、領子或帽邊，它們從來都不會構成

㉓抑制這種懸疑不定，就是關閉了意義，但也改變了意義（並且改變其母體）：

　　＼一頂帽子有邊／　　＼一帽子有上捲的邊／
　　　O　VS　　　　　O　V　S

㉔**實體**在這裡使用的涵義與葉爾姆斯列夫所使用頗爲類似，它是指語言音位上的整體。無須借助於語言學之外的假設，我們就可以淋漓盡致地描述出這些音位。

㉕例如，在**一頂有邊的帽子**這一句中，單詞**邊**支撐著它自身的存在變化。

變項。反之,變項也從來不會轉變爲對象物或支撐物。而另一方面,既然所有的對象物和支撐物是物質的,它們可以輕易地交換實體:在一種情況下,領子可能是支撐物,而在另一種情況下,就可能是對象物。這取決於表述。如果雜誌說**領子的邊上翻**,領子就變成了意指作用的對象物,而以前它只是一個支撐物。如果你願意的話,完全可以將母體**提升**一個等級,以把對象物轉換爲簡單的支撐物㉖。於是,我們只須建立兩組實體清單,一是變項的,一是對象物和支撐物之類的㉗。由此,我們可以看出,書寫服裝的意指母體實際上是半形式、半實體性的。因爲它的實體在前兩要素之中(對象物和支撐物)是變動的,可以互相交換的。在第三個要素中(變項)則是穩定不變的。這一原則與語言的原則大相逕庭,後者要求每一「**形式**」(音素)總是要有同樣的音素實體(除了毫無意義的變化以外,包括所有一切)。

㉖有關「**等級**」的遊戲,參見6-3和6-10。

㉗對象物和支撐的聯合清單,將在第7、第8章中擬定,變項的清單將在第9、第10章中擬定。

第六章　混淆和擴展

「一件有著紅白格子圖案的棉布衣服。」

Ⅰ. 母體的轉形

6-1　母體的轉形的自由

因為母體不過是一個意指單元，以其沿用至今的經典形式自然也就無法詮釋所有的能指表述。在大多數情況下，處於術語狀態下的這些表述不是太長（**胸衣繫帶扣於背後**），就是太短（例如，**今年，藍色很流行**，即，**流行≡藍色**）。因此我們期望母體能有雙重轉形。一是簡化，某些要素在一個單獨詞中發生混亂時所採取的簡化；二是擴展，當一個要素在單個母體內部擴大，或者幾個母體互相結合時所形成的擴展。轉形的這種自由遵循著兩個原則：一方面，術語系統不必非要和服飾符碼保持一致，一個可能比另一個要「大些」或「小些」，它們不依同一種邏輯，也不受同樣的限制，所以才有了要素的**混淆**（confusion）；另一方

面，母體是一種易變的形式，半形式，半物質①。它是由三種要素的關係決定的：對象物、支撐物和變項。唯一的限制是這三個要素**至少**都必須出現在表述之中，以便能充分考慮到意義分布的經濟性。但它的擴大卻是沒有什麼能夠阻擋的②，所以就有了母體的**擴展**（extension）。至於它們的連接點，那不過是通常用來聯結意指單元的句法。換句話說，對每一個能指表述的分析都要考慮到兩種情況（我們選擇的母體必須至少含有這三個要素）：一是表述的每一個術語在母體中都必須找到自己的位置，母體必須窮盡表述；二是，要素必須滲透於母體，能指中才會充滿意指作用③。

II. 要素的轉化

6-2　轉化的自由及其限制

　　母體的三要素（O.V.S.）在一定程度上依照的是傳統順序，它符合閱讀的邏輯。閱讀，從某種意義上講，是倒過來重建意義的過程，先有結果（對象物），然後再回溯到原因（變項）。但並不是非要照這種順序不可。雜誌完全可以顛倒母體中

①參見5-13。

②針對對象物除外，它總是單一的，至少在母體上是如此（參見6-8）。

③即使正如我們所說的（5-11），意義在母體的分布不均。

的某些要素。轉化過程是相當自由的。這不是絕對的，它受理性範圍的嚴格約束。其實，在支撐物和變項之間，我們看到一種強烈的語言連帶關係，因而，可以想像，我們或許根本無法把母體中作為「特徵」的部分分離出來。在理論上，O.V.S.要素可能存在六種轉化方式，其中有兩個可以名正言順地排除在外，即那些支撐物和變項可以通過對象物加以分離的④：

S.O.V.
V.O.S.

其他的轉化公式也是可能的，不管在特徵內部是否有變項和支撐物的轉化；或者，也不管特徵自身是否與對象物交換了位置；或者，最後一點，不管這兩者的互換是否是同時發生的：

O・（V.S.）：　＼一件罩衫有一個大領／
　　　　　　　　　　 O　　VS

O・（S.V.）：　＼一件長袖羊毛開衫領子敞開／
　　　　　　　　　　　　 O　　 S V

（V.S.）・O：　＼高腰的（晚）禮服／
　　　　　　　　 V S　　　　　 O

（S.V.）・O：　＼領子小的是（運動）衫／
　　　　　　　　 S V　　　　　 O

④當然，除了那些在對象物和支撐物上存在術語混亂的母體，以及那些我們有著V・（OS）關係的母體，像：

＼一個大領由硬紗製成的／
　　＼O　SV　　　　／
　　 V　　　　OS

　　可以想見，特徵的兩要素的互換（V.S.或S.V.）影響甚微，因爲它的本源純粹是語言的。特徵順序的變化是法語（很少是英語）的要求。例如，形容詞在名詞之前，再跟以其他部分。對象物的更迭具有更大的表達價值；主要特徵給予支撐物以某種語義強調（**高腰的晚禮服**）。最後一點，從這一點出發，必須注意在幾個母體互相組合在一起的情況下，我們不妨可以說，最終母體的對象物涵蓋了中間母體的幾種要素。表述呈現不再是線性的，而是架構式的。我們也不再能說，對象物先於或追隨其相關要素，它只不過是後者的擴展⑤。所有這些互換顯然都直接從屬於法語（或英語）本身的結構。倘若O.S.V.的順序必須一以貫之，那麼，流行恐怕就只得用類似於拉丁語這樣的有著文法變化的語言來表達自我了。

Ⅲ.要素的混淆

6-3　O和S的混淆

⑤例子：

$$\diagdown \text{一個搭配得當的組合，草帽和帽襯} \diagup$$
$$\diagdown \quad \text{S1} \quad \text{S2} \quad \text{S3} \diagup$$
$$\text{V} \qquad \text{O}$$

有些情況下，架構圖示必須能夠解釋一個單獨母體：

$$\diagdown \text{這件衣服和它的無邊帽} \diagup$$
$$\diagdown \quad \text{S1 V} \qquad \text{S2} \diagup$$
$$\text{O}$$

我們已經指出，兩種形式可以接受同樣的物質實體，因而也可以接受同樣的名稱，結果，在單獨一個詞中，母體兩個要素就會發生術語混淆。這是一個對象物和支撐物都已經簡化後的例子：**今年，領子將敞開**⑥。這種術語上的簡化絕不會抹殺對象物和支撐物在各自結構功能上的區別。在**敞開的領子**中，可以認爲，從質料上接受了敞開這一行爲（今年的領子）的領子，與流行意義所針對的領子（普遍意義上的領子），兩者不可等同。實際上，今年，領子屬（對象物）是由敞開的領子體現出來的（領子也因此成爲支撐物）。這種對象物和支撐物的簡化通常是如何發生的呢？我們可以把簡化比做一條長鏈上突然打斷連接順序的一個結。在描述服裝時，爲了使支撐物通過實際的碰撞衝突，與對象物融和在一起，並統一起來，雜誌必須抑制領子的意義，並且在一段時間內終止表述。另一方面，如果雜誌擴展它的言語，超越領子而獲得意義，結果便是在正常的母體中有了三個明確的要素。在所有被簡化的母體中，都隱隱約約存在著一種對較爲遙遠的對象物的互換，有一種趨向舊支撐物的意義回歸：在**開領很流行**中，領子接受了意義的指涉，而在其他地方，這些意義指涉便落在了明確的對象物上（**一件開領的罩衫**）。這種現象無疑有著普遍的適用性，因爲它使我們明白了，描述是如何從它自身的有限範圍內（不僅是從其擴展之中）爲它的意義造就出一個特定的組織形式：**說**不僅僅是在標記和省略，而且也是在走向終點，並且正是通過這個終點的位置，去影響話語的新結構化進程。這裡有一個意義的回溯，從表述的邊緣回到中心。

⑥ 　＼今年流行＝開　　領／
　　　　　Ｖ　　ＳＯ

6－4 S 和 V 的混淆

我們已經知道，**特徵**（trait）（支撐物和變項的結合）通常是由自主語段構建的⑦，一般以一個名詞和一個限定成分形成（**開領、圓頂、兩條交叉的背帶、開衩邊**等）。但對於語言來說，混淆支撐物和變項毫無用處，因爲特徵的語言紐帶十分強勁，這是其一；其二，在兩個要素之間，有質料上的差異。鑑於它們是語言學上的刻板模式，並且在實質上又有所區別，命名這兩個術語是很正常的。要想使變項和支撐物混淆，變項就必須捨棄它作爲屬性的價值（例如，用一個形容詞帶上一個名詞，就可以表示這種價值），而走向支撐物的存在。這就是爲什麼特徵的要素只是在兩種變項中發生混淆，即存在的變項和類項的變項（這裡有必要明瞭變項的清單⑧）。如果表述的意指作用實際上依賴於衣件的有無，那麼，不可避免地會將這個衣件命名爲完全吸納變項表達的支撐物。因爲支撐物除了它自身的存在，或者自身存在的缺乏以外，別無所持；**腰帶有流蘇**，意味著**存在著流蘇的腰帶**。在第一個表述中，**流蘇**這個詞作爲腰飾材料，是支撐物，同時作爲這一質料存在的肯定，它又是變項。不論是在什麼類項的變項中，我們都可以說，接受支撐物的是變項。例如，當整個表述爲一件**亞麻裙**的時候，我們總傾向於把裙子定爲對象物和支撐物的混淆，把亞麻定爲變項（例如，與天鵝絨和絲綢相對）。然而，由於變項是非質料性的，亞麻不能直接構成一個變

⑦參見5－12。

⑧參見第9章。

項。實際上，是布料的質料性支撐起類項的命名變化（**亞麻/天鵝絨/絲絨**，等等）。換句話說，在對象物（裙子）和**差別**之間，必須重新建立起質料支撐物的中介。用一般的術語來講，這就是**布料**（tissu），其術語表達與類項命名完全一致：作爲無差別的質料（布料），亞麻是支撐物，作爲類項的確認（即，作爲選擇），它是變項⑨。像一件「**亞麻**」面料的裙子之類的表達（如果語言允許的話）就可以由此得到解釋。因爲**類項的肯定**（d'une espéce）是一個相當豐富的變項⑩，所以支撐物和變項經常等同起來。在所有那些涉及布料類型、顏色或樣式的表述中：**一件亞麻（布料）裙，一件白色（顏色）格子（樣式）府綢罩衫**，我們可以發現這種情形。特徵從詞語單元中找到了它的精確尺度，而每一次，意義的主要源泉都是肯定，對存在或類項純粹而簡單的肯定，因爲語言在不具備存在或特徵化的同時，是不可能予以命名的⑪。

6-5　O,S,V 的混淆

最後，對象物很容易與特徵混淆起來，即使後者是很規範地發展擴大或是縮簡的。在第一種情況下，我們的支撐物顯然是和變項分離的，但在某種意義上，對象物會成爲特徵群的決定因素。如果雜誌寫道：**這件外套和無沿帽適宜春天**等等，顯而易

⑨參見第7章類項的肯定。

⑩一個變項的**豐富**倒不一定是因爲它的聚合關係中包含了衆多術語，而是因爲它適用於大量支撐物：這就是「**語段產量**」（參見12-2）。

⑪有關特殊化，參見7-4。

見，意指作用的對象物是外套和無沿帽這一整體。意義不是從哪一個中產生，而是產生於兩者的統一體。對象物是整件外套，在這種情況下，它的術語表達和它所包含的每一個衣件，以及使它產生意指的變項混淆起來⑫。第二種情況，表述被簡化至一個單詞。在**今年藍色很流行**中，**藍色**同時是對象物、支撐物和變項。一般來說，支撐和接受意指作用的是顏色。**藍色**類項的肯定構成了意指作用⑬。最後一點，這種省略最具想像空間，最適合於時裝雜誌用做大幅標題，以及篇章的標題。透過單個單詞的簡化形式（「**襯衣式連衣裙**」，「**亞麻布**」），我們可以讀到一個所指（今年的時裝），一個其本身是由一個針對對象物所組成的能指，一個支撐物（襯衣式連衣裙的樣式，布料），以及一個類項的肯定⑭。

Ⅳ.要素的衍生

6-6　S的衍生

　　因為母體的每一要素都是一種「形式」，原則上講，可以同

⑫ ＼**春天**≡這件衣服和它的無邊帽／
　　　　　 S1 V　　　S2

⑬今年的流行≡＼（顏色）藍色／
　　　　　　　　OS　　V

⑭唯一不可能混淆的是在 O 和明確的 V、S 之間。基於同樣的原因，我們不能在支撐物和變項之間插入對象物（參見6-2）。

時「填上」（remplir）幾種不同的實體內容⑮。母體可以經由自身某些要素的衍生而加以擴展。譬如，在同一基體中碰到兩種支撐物，這並不稀奇。在所有包含有連接變項的母體中，這是一個值得注意的情況。因為它恰好就是變項的本質，即依賴於衣服（至少）兩個部分。這是一個很典型的例子：**一件（長袖）罩衫有一條絲巾在領子下面**⑯（因為沒有省略）。不過，最常用的例子是針對對象物和兩個支撐物之一之間存在著部分關聯的母體。例如，**一件罩衫掖進裙子裡**，罩衫明顯就是目標對象物，但同時，它又充當起變項出露的一部分支撐物⑰。當然，在這樣一種表述中，對象物很可能與第一個物質支撐混淆起來，因為語言本身（我們研究的是書寫服裝）就給予置於前一階段的術語以文體上的優勢。所以，我們才可以看到，一個如此簡單的「細節」（détail），居然輕而易舉地就創建起目標對象物，即使它與支撐物在質料上的聯繫比其自身還要重要。在**手鐲配裙子**中，我們主要是在說手鐲。我們試圖強調的顯然只是作為目標對象物的手鐲，儘管一件裙子比一副手鐲重要得多⑱。實際上，這也是流行體系之所以存在的原因之一，即，至少給那些質料上不起眼的要素以同等的語義權力，並且通過補償功能克服數量的原始定律。

⑮意指作用的對象物除外，我們將在6–8節中看到，它總是單一的。

⑯ ＼一件（長袖）罩衫有一條絲巾在領子下面／
　　　　　　　　　　O　　　S1　　S2　V

⑰ ＼一件罩衫掖進裙子裡／
　　OS1　　V　S2

⑱ ＼手鐲配裙子／
　　OS1　V　S2

6－7　V 的衍生

　　從對象物到變項，母體日益精緻，自然人們也就希望變項能比支撐物更容易衍生。我們離目標越近，母體就越深厚，積聚也就愈加困難；反之，我們距對象物越遠，母體在利用抽象所帶來的自由權利時所使用的要素也就越多。從而，單個支撐物有幾個不同的變項也就不足為奇了。在**罩衫邊上開衩**（即，**一件罩衫，其一邊被裁開**），物質支撐公平地把自己均分給兩個變項：裂縫（**衩**）和數量（**一**）⑲。下面這個表述所包含的變項超過了四個：**一件正宗的中國式束腰外衣，直截，邊上開衩**⑳。再者，一個變項很可能會在語言學上去改變另一變項，而不是改變它們共享的物質支撐。在**背帶在背後交叉**中，位置（**在背後**）改變了閉合狀態變項（**交叉**）㉑。對於在這麼單獨一點上就有如此的變項術語的積聚，我們毫不奇怪，甚至一個變項可能只通過另一個變項中介作用就只與某個變項發生聯繫，也不覺意外。有必要修正的是，在法語中，**動詞** chanterons（**唱**）既有複數形式的特徵，又表示將來時態，兩者均出於同樣的起著支撐作用的**詞根**

⑲ ＼罩衫一邊開衩／

　　　O V₂　S V₁

⑳ ＼一件真正的中國束腰外衣，（直截）和（邊上分衩）／

　　　　V₁　V₂　O　　　　　V₃　　　　V₄

㉑ ＼背帶交叉（在背後）／

　　　OS V₁　　V₂

chant－⑫。在這一點上，我們足以把那些既改變支撐物，又改變其他變項的普通變項，和那些只改變其他變項的特殊變項區別開來。這些特殊變項是強調或程度變項（例如，**隨意打個結，顯得輕鬆隨意**）。這些都必須排除在外，因爲如果想理出所有的特徵清單（SV），就不能讓強調成分直接介入，因爲它們從來都不是直接繫於支撐物之上的。我們必須檢查的是它們與變項，而不是與支撐物的統一⑬。

6-8 O 的唯一性

在一個母體中，只有一個要素無法衍生，那就是意指作用所針對的對象物⑭。可以想見，流行會拒絕擴大母體的對象物：比方說，書寫服裝的整體結構就是一個漸趨上升的結構，它試圖穿越那些毫不相干的要素所組成的迷宮，使它的意義集中於特定的一個對象物。流行體系的目標就是竭力要從多簡化到一。因爲，一方面，它必須保持服裝的多樣性、不連續性和構件的豐富；另一方面，也要約束這種豐富，在一個特定目標的不同類項下，維繫一個統一的意義。因而，最終，母體的統一性還是由意指作用

⑫在這一點上，不再有類似，因爲服飾支撐物（唱——）的差異是語義上的，它擁有自身的意義，不是不起作用的支撐物。

⑬參見10-10。

⑭現在，我們可以斷言，意指作用針對對象物的唯一性決定了一個母體（從而，母體有一個並且只能有一個對象物），並且通過擴展，決定了整體內部的能指表述由母體組成。正如我們下面將要看到的，這種表述只有一個與母體共置並存的針對對象物，它們之間的連接使意指成爲可能。

目標對象物的唯一性來保證的。只要咬定它的唯一對象物不放，它就可以衍生它的支撐物和變項，而不必擔心自我的湮滅。在母體互相聯合的情況下，它們都是依照一個集中的組織形式聯合在一起的㉕，最終，每個表述都是由一個與其他母體共置並存的單獨母體充斥著。因為在這個最後母體中，目標對象物是獨一無二的，它接納了所有的意義，在母體發展過程中逐漸加以完善。從某種意義上講，意指作用目標對象物的唯一性是流行體系整個經濟制度的基石。

V.母體的架構

6-9　母體對一個要素或一組要素的委託

　　幾個母體在一個單獨表述內的組合關係是建立在每一個母體所擁有的自由基礎之上的，每一個都是通過一個要素或一組要素，在那些與之並置的母體中表現出來的。因而，這些母體，不是像一個句子中的單詞一樣，靠簡單的線形並列連成一體，而是靠一種對位的複式發展，以及根據所謂的漸進架構聯繫起來的。因為，對表述來講，最為常見的是，最終由一個「匯集組合」（recueilli）了所有其他母體的唯一母體所占據。舉例來說，一個已經被滲透的母體：**白色髮帶**（［SV］.O）。由於白色髮帶是一個質料要素（即使這一要素被賦予變項的特徵），我們很容易設想其在一個更為廣泛的母體中所具有的部分功能。例如，它

㉕參見以下段落。

可以是對象物，也可以是支撐物。如果白色髮帶必須與鈕扣相配
（**白色髮帶和白色鈕扣**），（白色）髮帶和（白色）鈕扣就只能
是統一體中新變項的支撐物，它的對象物隱約就是整個外表：

```
\白色髮帶    和    白色鈕扣/
  \SV  O/        \SV  O/
   \S1    V        S2/
              O
```

　　從而，三個母體擠進了同一個表述之中，其最後一個（S1.
S2.V.O.）與前兩個共置並處，因為每一個物質母體都親自
「展現」著一個完整的母體。我們可以說，在這些句法發展中，
一個母體授予另一個母體的某一要素以代表它的權力，並代表它
來向最後的母體傳遞它所擁有的部分涵義。當要素混雜並處時，
母體可以委託給一個要素或一組要素。然而，並不是所有這種委
託模式都是可行的，因為非質料性的變項不能代表一個母體。再
者，利用對象物和支撐物，母體不可避免地會包含有服飾實體
㉖，從而，意義「點」（變項）總是固定的（相對於「展現」的

㉖在術語發展上，像帶黃點的府綢之類的表述，初一看彷彿主要母體（黃
　點）變成了次級母體的簡單變項。

```
    \府綢帶（有圖案）黃點/
        \ O    V S/
     OS       V
```

實際上，第二個變項是一種存在變項，所以我們重新組織這個母體：

```
    \府綢帶（有圖案）黃點（的存在）/
        \ O    V S/
     O       S      V
```

黃點不過是它們自身存在的支撐物。

要素來說），並且彷彿如領頭羊一樣，牽引著意義。這在最後的母體中看得很清楚，這種母體中，變項的單薄，與支撐物和對象物的厚實形成了鮮明的對比。另一方面，OV 組能代表任何母體，因爲變項沒有支撐物作爲中介，就不可能與其對象物同一。因此，我們有以下的委託代表形式：

Ⅰ.要素

$$VSO = V：不可能$$

$$VSO = S：\underbrace{白色髮帶和白色鈕扣}$$
$$\underbrace{VS \quad O}$$
$$S1\cdots$$

$$VSO = O：\underbrace{一件皮背心有一個訂做的領子}㉗$$
$$\underbrace{VS\ O} \quad \underbrace{SV \qquad O}$$
$$O \qquad\qquad SV$$

Ⅱ.要素組

$$VSO = SV：\underbrace{府綢帶黃點}$$
$$\underbrace{VSO}$$
$$O \quad VS$$

$$VSO = SO：\underbrace{一個很大的薄棉領}$$
$$\underbrace{SV\ O}$$
$$V \qquad SO$$

$$VSO = OV：不可能$$

㉗有一個訂做的領子/沒有訂做的領子：所有由"with"或"of"（在法語中是 a）引導的主要母體在上面這個母體中都變成了特徵（SV），其變項是一種存在。

6-10　意義的金字塔

　　按理說，維繫意指單元（母體）統一體的關係應是一種簡單的組合關係（而不是像其他組合形式中那種連帶關係，或者意示關係）。從形式上看，沒有一種母體是以另一種母體的存在爲先決條件的，它們自給自足。不過，這一特定的組合關係也是一個特例，因爲母體是通過發展而不是通過附加聯繫在一起的。絕不可能出現一連串像 OSV＋OSV＋OSV 之類的結果。如果兩個母體以一種簡單的承繼次序出現，其實不過是一個蘊涵於另一個之中，它們並置同存，隱匿於母體之中。我們可以說，書寫服裝就像一部敎義，通過不斷擴展充實起來，甚至可以說是一座倒置的金字塔：金字塔的基座（在上）同時由主要母體㉘、被描述整體內部的意義斷片，以及它的字面表述所占據；在金字塔的尖頂部分（在下），是最後的次級母體，它集中歸納了所有以前的母體而創建起來，並由此而提出概念（如若不是爲了閱讀的話），提供最後統一的意義。這樣的架構具有十分明確的涵義。一方面，它允許服飾意義通過表述恣意揮灑，這種架構保持著意義的最終統一性。可以說，流行意義的至尊機密被封鎖在最後的母體之中（並且以更爲獨特的方式存在於其變項之中），而不論事先有多少預備性母體：給予鈕扣和髮帶以眞正流行意義的不是它們的白色，而是組合。其次，這種架構使能指話語成爲一種鋸齒狀的結構，由最後一個齒口執掌著意義。上升到下一個最高的齒，或者

㉘這裡所說的**主要母體**是指那種沒有什麼要素在表示著另一母體。所謂**次級母體**是指至少有一種要素是具有「**代表性的**」。

跳過一個齒口就是改變了沿母體發展的物質實體的整個分布狀況
㉔。最後到達的意義總是最值得注意的意義，但它並不一定待在
句子的末尾。表述是一個極具深度的對象物，就算人們（從語言
學上）感知到的是它的表面（語鏈），但（「在服飾意義上」）
讀到的卻是深層（母體的架構）。下面這個例子清楚地表明了這
一點：

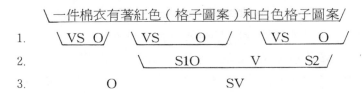

\一件棉衣有著紅色（格子圖案）和白色格子圖案/

1.　　\VS O/　　\VS　　O/　　　\VS　　O/
2.　　　　　　　　\　　S1O　　V　　S2 /
3.　　　　O　　　　　　　SV

在這個表述中，可以說有著三層涵義：第一層是由被描述服
裝所使用的質料和顏色種類（**棉花，紅，白**）構成的，第二層是
由紅白格子圖案的組合創建的，第三層則是由包含有棉衣上紅白
格子圖案的複合單元的存在構成的。不涉及預備性意義，就不可
能有最終涵義，而這種最終涵義正是流行信息的關鍵。

6－11　同形異義詞的句法

為了理解這種架構在句法上的原始特徵，我們必須再度回到
語言上。語言以**雙重分節**為特徵，即，由「聲音」系統（音素）

㉔在點紋府綢中，意義使圖案類項（點）與其他不具名的類項形成對立，
而在**府綢有黃點**中，圖案變項不再直接負責意義的構建，它既有賴於黃
色（和其他顏色相對），又依賴於黃點單元的存在（和缺乏相對立）。

來複製「語詞」系統（語素）。在書寫服裝中，同樣也有雙重體系：母體的形式（O.S.V.）以及母體之間的相互關係。但語言和書寫服裝二者的可比性也就僅此而已。因為在語言中，每一系統的單元都是由純粹組合性的功能連接起來的，而在書寫服裝中，母體各要素都是連帶的，只有母體才是組合性的。這種組合功能與語言的句法毫無共通之處。書寫服裝的句法既非並列結構，也非支配關係。母體既不是並列，也不是（線性）從屬的。憑藉實體上的擴充（紅白格子圖案形成一個整體，其中每個要素都是並置共存的），和形式上的簡化（整個母體變成了後來母體簡單要素），母體一個接一個地誕生。可以認為，書寫服裝的句法是一種**同形異義詞的句法**（syntaxe homographique），在一定程度上，它是一種相似對應的句法，而不是一種順次連接的句法。

Ⅵ. 例行程式

6-12 例行程式 V（SO）和（VS）O

母體的要素（O,S,V）是一種形式，唯一限制我們獲取這種形式的就是實體分配法則（O 和 S 是物質的，V 是非物質的）。我們可以把母體本身比做一種**圖式**，把它的要素比做一些語言學家所定義的**圖式點**（pattern-points）㉚。每一個**圖式點**都有一定的潛力成為實體，但顯然，有些實體比其他一些實體更為頻繁地充斥於某些形式。最為頻繁的，從而也就是最為強大的

圖式是母體（VS）O，它的對象物是一件衣服，或一件衣服的一部分，它的特徵（SV）包括布料、顏色或圖案是由類項變化決定的㉚（**法蘭絨長裙、白色背心、格子圖案的府綢**）。母體 V（SO）的對象物－支撐物也是一件衣服或一件衣服的一部分，它的變項是限定成分（**開衩的茄克、交叉的背帶、寬鬆的罩衫，等等**）。最後，從前面引用的一些例子中，我們可以確定，在第二的母體中，最強大的**圖式**是第一母體對第二母體的修飾成分，它代替了特徵（SV），並發揮著存在變項的功能（**帶黃點的府綢**）。鑑於這些**圖式**取代了法語中的單個集團，我們可以把它們看作是**例行程序**（routine），相當於轉譯機器的「基本布局」（briques）或「基礎材料」（configurations élémentaires）㉜。因此，如果我們想製造一台生產流行的機器，那麼就會時常在主要母體的一些技術細節上斤斤計較，無論這些母體是 V（SO），還是（VS）O。也可以說，例行程序是介乎於形式和

㉚肯尼斯·派克（Kenneth L. Pike）：〈句法形態學中的一個問題〉（A problem in morphology – syntax），載於《語言學學報》，第三卷，第125頁。圖式：約翰來和；圖式點；約翰和來；圖式點替換潛力：比爾、吉姆、狗、孩子們等等都可以替代約翰。

㉛有關類項及其肯定之間的區別，參見第7章。

㉜有關基本布局，參見格雷馬斯（A. J. Greimas）：〈機械描述的問題〉（Les problèmes de la description mécanographique），載於《詞彙學學報》（*Cahiers de Lexicologie*），I，第58頁．「**基礎材料**」或「**子程序**」是「一些事先已編制好的計算，它們像磚石一樣，用於所有符碼的構築之中」〔曼德爾布羅特（B. Mandelbrot）：《資訊的邏輯、語言和理論》（*Logique, langage et théorie de l'information*），巴黎，P.U.F.，1957年，第44頁。〕

實體之間的中間狀態：這是一種普遍化的實體，因為只有在某些特定的變項上，例行程式才會完全發揮作用。

6-13 例行程式和最終意義

這些例行程式的重要意義絕不只在操作手段上，它們還有利於規定意義的產生。根據一項著名的定律，它們出現頻繁容易導致所傳遞訊息的世俗化。當它們進入組合結構中，並占據了主要母體的位置後，就建立起一種基礎，其世俗性正好用以增強最終意義的原始性。在例行程式層面，內部意義不斷層積，並且固化，然而，它所有的激情、所有的新鮮感都留給了取而代之的最終變項。在**一件棉衣有著紅白格子圖案**中，根據這項定律所說的，冗詞近乎於毫無意義，棉花、紅色格子圖案以及白色，它們的涵義就是纖弱的。將格子圖案的紅色和白色結合在一起的組合變項產生的意義已過於充滿活力。但最終，仍是與棉衣有關的紅白格子圖案的存在在傳遞著最為強烈的訊息、最為新鮮的意義，它使自己一目瞭然，這正是表述的目的。由此，我們可以猜出所有這些句法其深奧的目的是什麼，那就是一點一點地集中意義，將它由世俗平庸轉為獨特新穎，把它上升為前所未見或前所未續的唯一性的高度。因此，能指表述完全不是一種有著鮮明特性的編撰匯集，它是一種意指作用真正的誕生，耐心細緻地誕生。

第七章　類項的肯定

「兩件式毛衣令形象卓然不群。」

Ⅰ.類　項

7-1　服裝的類項

　　我們已經看到，意指作用所針對的對象物和它的支撐物可以互相交換它們的實體，而且這種實體總是物質性的：裙子、罩衫、領子、手套，或褶襇，它們可以時而爲對象物，時而爲支撐物，而有時又可以身兼兩職。變項有自己特定的清單，對象物和支撐物則與此不同，它們的清單包括兩者共有的一個單一實體，而這種實體不過是物質形態下的服裝而已。對象物和支撐物的實體清單當然要和服裝清單保持一致。但是既然我們在這裡討論的是一件通過「言語」轉達的衣服，那麼，我們整理歸類的就是語言用以指稱服裝（但不是修飾限定它，那是變項清單的任務）的語詞表。換句話說，需要整理的是衣服的名稱（整個服裝

體、個人服裝、服裝部件、細節及飾品），即類項（espèce）。
類項（如，**罩衫、針織套衫、罩衣、便帽、無沿帽、小披肩、項
鏈、平底鞋、裙子**，等等）必然是充分地形成了構建對象物或支
撐物所必需的術語單元，也可以說，在語言中，類項屬於直接意
指層面。因此，在這一層面，我們無須冒險去挖掘修辭上的微言
大義，即使它的指稱最初往往是比喻意義上的（**拜倫領、保暖披
巾、苔蘚綠**等）。

7-2　真實的類項，命名的類項

　　服飾類項是如此龐雜，我們自然也只能聽從簡化原則，而捨
棄編制一個盡善盡美的清單。當然，如果我們不得不去建立真實
服裝的結構，我們就可以名正言順地掙脫語詞的束縛，在類項中
自由界定各種構成類項的技術因素。例如，把無沿帽定義爲一種
有著高頂卻沒有帽沿的帽子，也就是，在針對類項中發現主要類
項（頂，帽沿）和隱含變項（高度，無）①。這種實際分析工作
無疑使我們得以把服飾類項從紛繁混雜和無序狀態精簡到幾個簡
單的類項，或許僅僅是這其中的組合性功能就能產生整個服裝。
但由於我們無法從一個術語結構推衍出一個實在結構，從而在這
一點上，也就無法超越類項名稱的範圍。我們必須考慮的正是這
一名稱，而不是名稱所指稱的東西。我們不必爲了弄清一件罩衫
與一件厚絨呢裙子有什麼區別，而去了解罩衫是用什麼做的。實
際上，我們甚至不必知道一件罩衫或一件厚絨呢裙子是什麼。了
解服飾意義的變化導致的名稱變化就足夠了。總之，類項的原

①有關隱含（或「**賦予**」）變項的問題，參見11－10。

則，嚴格說來，不是從它所擁有的以及它自身的眞實或詞彙表中產生的，而是產生於這兩者的結合，即服飾符碼。

7-3 類項的分類

由此，在書寫服裝中，類項的分類不會聽從於眞實（技術）或詞彙標準②。書寫服裝的類項必須有它們自己的規則，一個適合它們自身系統的規則，即要符合意指作用的標準，而不是生產製造或語彙相近性的標準。爲了找到這種規則，我們必須暫且拋下語段層面不談：語段產生了單元鏈，但對它們的直接分類毫無價值。在類項中，對語段的「抗拒力」（résistance）是如此強烈，以至於類項居然與支撐物和對象物混淆起來，也就是和母體中不起作用的要素混爲一談。變項將意義引入語段，同時又代表了聚合關係的範圍③。和語段現實的紛繁複雜相反，由於系統是分類原則（因爲它使我們得以建立對立項的清單），因此，如果我們希望對類項進行分類的話，就必須努力找到依附於類項之上的特殊變項。這種變項確實存在：每當母體的意義出現於服裝某個特定類項單純而簡單的肯定之中時④，我們就可以發現這種變項，我們稱之爲**類項肯定**（assertion d'espèce）。儘管原則上，對象物—支撐物的清單應該居於這種變項清單之前，但我們仍將首先研究這種變項，然後再回到類項的分類。

②詞彙學標準：參見馮・瓦特堡（W. von Wartburg）、特里爾（J. Trier）和馬托雷（G. Matoré）的概念分類。

③參見5–10。

④即，在那些混淆了 S 和 V 的母體中。

II. 類項的變化

7-4　類項肯定的原則

　　類項可以意指它所擁有的，乃至於意指它自身，假如有人說：**兩件式毛衣令形象卓然不群**，初一看，彷彿意思是兩件式毛衣的存在使它意指流行，而不是它的長度、柔軟性或樣式。正是由於**兩件式毛衣**這一類項與其他服裝的區別，我們才會如此迅速地發現它所賦予的流行涵義。為了讓兩件式毛衣有意指，只須肯定它的類項即可⑤，這並不是說，兩件式毛衣自己從文字上就創建了變項，因為變項不可能是物質上的。事實上，如果再貼近一點觀察，就會發現，在最根本的層面上，在意指變化背後的根本不是兩件式毛衣的布料。對立**最初**並不是產生於兩件式毛衣和它的同胞類項之間，而是更為形式化地，也更為直接地產生於一種選擇的肯定（不管這種選擇是什麼）和這種選擇的沈默之間。總

⑤反過來，利用終極意義的法則，類項如果被其他的變項衍生，它就沒有
　意義，確認它的單詞必須是黯淡無光的。因為，如果有人說，裝扮他們
　的是**緊身的兩件式毛衣**，顯然，兩件套毛衣既作為對象物，又作為支撐
　物，參與意義的形成，它不再是從其作為兩件套毛衣的本質中，而是從
　它的緊身性中，產生其終極意義。提醒一下，母體依據特定場合的不同
　而有所區別。

　　　　＼兩件式毛衣／＼緊身兩件式毛衣／
　　　　　　VSO　　　　V　SO

之，當類項的命名黯淡無光時，其中的兩類價值觀，或者也可以說是兩種形式，我們必須加以甄別。一種是與母體的客觀成分（對象物或支撐物）相對應的物質形式，另一種是肯定形式，是對這種物質在某個選定的形式中的存在進行確認。能有意指的（像變項一樣）從來都不會是類項的物質材料，而是它的確認肯定。如果我們停留在語言上，至少在西方語言上，這種差異可能顯得有點錯綜複雜。一件事物的表述很容易把它的存在，它所從屬的類別，以及它的特殊性的肯定攪成一團。一方面，語言會在一件事物的簡單表述中以及對它的存在進行肯定之間做出區別，這畢竟讓人有點不可思議：命名就是使某件事物存在，為了使存在脫離事物，我們常常會在命名法中使用否定這一特殊工具。存在中就有這種命名特權〔我們中間的新博爾赫斯（Borges）是否又該設想出一種什麼樣的語言呢？用這種語言談論什麼，就是在理直氣壯地否定什麼，並且，要想讓這些事物存在，還必須加上肯定性的語助詞〕。另一方面，也確實存在著一種語言，能夠在事物表述中公然同時提到種類的類項（例如，班圖語、日語、馬來語）。所以才有，**三匹動物—馬；三朵花—鬱金香；兩輪實物—鈴響**；等等⑥。這些語言示例表明，**在兩件式毛衣或白色**中，把服裝的物質種類（屬兩件式毛衣⑦或顏色）和影響類項確認的選擇區別開來，還是合理的。因為，簡單地講，當我們在含糊不

⑥引自葉爾姆斯列夫〈生機勃勃的和死氣沈沈的，個人性和非個人性的〉（Animé et inanimé, personnel et non personnel），載於《語言學學會著作集》（Travaux de l'Institut Linguistique），第1卷，第157頁。

⑦「**屬—兩件式毛衣**」的命名方法顯然只是暫時性的，因為我們不知道兩件式毛衣屬於哪一類。

清地發展**一件亞麻裙**或**一件由亞麻料子製成的裙子**時，我們只不過是在把支撐物的質料性，與使其產生意指的選擇的抽象確認分開；符號學上，亞麻什麼也不是，它不是質料狀態的類項，而是肯定一個類項的選項乃是為了超越並抗拒那些置身於當前意義之外的類項。

7-5　X/剩餘物的對立

　　確認不過是一種懸疑不定的選擇，語言一旦說出來，就不可能不產生實體。如果語言不需要確認，那麼，為了讓它有所意指，把某些東西強行塞入這種選擇是毫無用處的。儘管表面上看起來自相矛盾，但從系統，從而也就是從流行的角度出發來看，亞麻的重要性何在？明天可能就是真絲或羊駝毛，但在選定的類項（不管選的是什麼⑧）與一大堆未名類項之間的對立卻依然存在。假設我們願意把實體懸擱一邊，意指對立就是嚴格的雙重對立。它不是寄本質於對立面（亞麻不與任何事物形成對立），而是於本質賴以產生的不知名的庫藏之中。或者也可以說，這一庫藏就是所有的**剩餘物**（reste）（語言學中的一個焦 點問題）。因此，類項肯定的公式就是：

<div align="center">

X/　　剩餘物

（**亞麻**）（**所有其他的布料**）

</div>

⑧選擇的無關緊要不是絕對的。現實本身就是它的範圍，它在實踐上區分出厚實的料子和輕柔的料子。因此，亞麻只能在語義上和其他輕柔的料子相對立（參見11-11）。

這種對立的本質是什麼？無須借助十分複雜的分析手段，僅從服飾符碼的視角出發，X 和「剩餘物」之間的關係和那種把特殊要素與較爲普遍的要素相區別的關係是一樣的。進一步分析類項肯定的機制就是要探求「剩餘物」的本質，它與肯定類項的對立創建了流行的全部意義。

III. 類項的種類：屬

7-6 衍生「剩餘物」：對立之路

顯然，「剩餘物」並不是所有衣服減去已命名的類項即可。爲了意指，亞麻並不需要從「剩餘物」中抽取出來，剩餘物一視同仁地把項鏈、顏色、小袋、褶襉全部攬於己下。雜誌根本沒有機會宣稱：**在夏天，穿亞麻；在冬天，穿平底鞋**。這種命題（它所提出的類項對立：**亞麻/平底鞋**）是十分**荒誕的**，即，它處於意義系統之外⑨。因爲要有意義，就必須一方面有選擇的自由（**X/剩餘物**），另一方面，這種自由又必須限制在一定的對立組中（**剩餘物**只是衣服整體性中的某一部分⑩）。由此，我們可以設想，衣服整體是由一定數量的分組（或「剩餘」）構成

⑨除非人們選擇修辭的目的就是爲了顯示荒誕的本身，那麼荒誕也就成爲整個句子含蓄意指的所指。

⑩參見當代邏輯意指分組，布朗榭（R. Blanché）：《入門》（*Introduction*），第138頁。

的。嚴格說來，每一組都不是已經命名類項的聚合段，因為意指對立只是在（類項的）系統化闡述以及（其他類項的）非系統化闡述之間產生，至少，有範圍來限制這種對立，又有實體參照物使其能夠產生意義。

7-7　互不相容性的測試

重建不同的「剩餘物」，或者重組類項肯定，這種操作方法只能是形式上的，因為我們不能直接尋求類項的技術內容或詞彙近似。由於每一個清單都是由所有那些變化受制於同一種約束的類項組成的，因此，只要找到這些約束的原則，就足以建立起類項的清單。舉個例子，如果亞麻、羊駝毛或真絲進入意指對立⑪，顯然只是因為這些料子在現實生活中不可能**同時在同一件衣服的同一處地方**使用⑫。反過來，亞麻和平底鞋不能進入意指對立，是因為它們可以作為同一件外套的一部分，同時存在而相安無事，所以它們屬於不同的清單。換句話說，**語段**（syntagmatiquement）上互不相容的東西（亞麻、真絲、羊駝毛）在**系統**（systématiquement）上卻緊密相連，語段上相容的東西（亞麻、平底鞋）則必然屬於類項的不同系統。為了確立清單，我們必須再度在類項上確認所有語段上的互不相容性〔即，我們所說

⑪這裡我們為了簡化起見，說的是類項之間的意指對立。實際上，對立不在是質料類項之間，而是在肯定和非肯定之間。

⑫如果它們好像是在同時使用，那是因為它們並不共用衣服的同一部分，因為它們的共存並置被組合體的一個特殊變項所代替：類項不過是支撐物而已。

的**互不相容性的測試**〕。通過集中所有感覺上互不相容的類項，我們產生了一種一般類項，它很經濟地歸納了意指排除在外的整個清單，如，亞麻、眞絲、羊駝毛等等，形成一個一般類項（即，質料的）；便帽、無沿帽、貝雷帽等形成另一個一般類項（即，頭飾）。從而，我們得到一系列由一般術語總結出來的排除項：

$$a^1/a^2/a^3/a^4\cdots\cdots A$$
$$b^1/b^2/b^3/b^4\cdots\cdots B，等等。$$

掌握每一系列的一般組成物（A，B 之類的）是很有用的，這樣我們就可以讓紛繁複雜混亂無序的類項恢復某種秩序，如果不是有限的話，至少也是接近於方法。我們稱這種組成物爲**屬**（ genus ）。

7-8　屬

屬不是一個總體：而是類項的種類。它從邏輯上把語義互相排斥的類項全部聯合起來。因此，它是一組排斥項，這是關鍵。因爲人們總是傾向於把所有那些憑直覺似乎頗爲類似的類項統統歸入屬中，但是，如果近似性和差異性實際上都是一個屬的類項的實質特徵，它們就不是操作標準。屬的構成不是建立在對實體的判斷上⑬，而是建立在互不相容性的形式驗證上。例如，我們似乎習慣於把帽子和帽襯歸於同一屬，就好像它們親密無間。但互不相容性的測試則反對這樣做，因爲一頂帽子和帽襯可以同時穿著（一個在另一個之下）。儘管一件洋裝和一件滑雪衫在樣式

上截然不同，但它們都同屬於一個屬，因為根據想要傳遞是哪一個所指，兩者之間必須有所「選擇」。有時候，語言會賦予某一個屬以一個特定的名稱，它不屬於組成它的任何一個類項：白色、藍色和粉紅色都是**顏色**這個屬中的類項。但大多數情況下，並沒有一般術語來指稱由排斥關係聯繫起來的類項類別。那麼，像罩衫、短上衣、背心、無袖連衣裙這樣一些其變化仍不乏相關性的衣服，我們用什麼樣的屬來「統領」（coiffe）這一件件衣服呢？我們會給這些不知名的屬項以屬中最為常見的類項名稱：罩衫屬、大衣屬、茄克屬等等。這樣每一次它都必然會並且足以區分罩衫類和罩衫屬。這種術語上的含糊其詞是變項種類和變項名稱⑭之間混亂的寫照。這是可以想像到，因為屬是類項變項游離於其肯定的類別之所在。一旦確定了屬，我們就可以明確類項肯定的公式。它不再是 X／「剩餘物」，如果我們把 a 稱作類項，把 A 稱作屬，那麼就有：

$$a/(A-a)$$

Ⅳ.類項和屬的關係

⑬參見哈利格（R.Hallig）和馮.瓦特堡的主題分類（《作為詞彙學基礎的系統定義，一次組織架構的研究》（ *Begriffssystem als Grundlage für die Lexicologie，Versuch eines Ordnungsschemas* ）），柏林：協會出版社，1952年。

⑭參見5－8。

7-9　從實體角度上看屬和類項

一旦屬在形式上得以確定，我們是否就能賦之以特定的內容呢？可以肯定的是，在同一屬下的類項中，同時存在著某種相似性和相異性。實際上，如果兩個類項完全一致，兩者就不存在意指對立，因為，正如我們已經看到的，變項，從根本上講，就是一種差異，相反的，如果兩類項完全不同（如，亞麻、平底鞋），它們在語義上就互相對立，這種對峙在文字上是很滑稽的。對每一個類項來說，其「剩餘物」（或清單，或屬）的限制因素既類似，又有所不同；**無袖胸衣**既不和無袖胸衣（完全同一）對立，也不和**闊邊軟帽**（完全不同）對立，但它和短外套、露背背心或無袖連衣裙卻形成了對立。因為從實體的角度來看，它們代表了與無袖胸衣有關的相似—相異關係。一般地，我們可以說，相似性的作用方式與同一屬中的類項作用方式是一致的（一件**無袖胸衣**、一件**無袖連衣裙**和一件**露背背心**在衣服整體中幾乎有著同樣的功能地位），而差異性則是以類項形式作用的。當然，相似性和差異性的遊戲與語段和系統的遊戲是一致的，因為在任何兩個給定的類項中，語段關係都排除了系統關係，反之亦然。下面這張表將會說明這一點，其每一部分我們以後都會加以分析：

⑮從真實服裝的角度來看，回到身體覆蓋物問題上，我們可以建立一個標準，例如，對一個男人來說，遮住胸部和遮住臀部，二者之間只有簡單的涵義，而對於一個女人來說，這種關係就具有了雙重意味。

	相似性	差異性	公　式	例子：	系統	語段
1	－	＋	a • b	外套和無沿帽	－	＋
2	＋	－	2a	兩條項鏈	－	＋
3	＋	＋＜	a1/ a2 a1 • a2	無沿帽/便帽 外套和雨衣	＋ 系統之外	－

7-10　不同屬的類項：a • b

　　我們可以看到（例1），兩個類項分別屬於不同的屬，它們並不具有相似－相異關係，它們的系統關係並不存在，而它們的語段關係卻是可能的：**一件外套**和**一頂無沿帽**可以同時存在，但讓它們互為對立卻毫無意義，因為無法衡量它們的相似性（不存在）和相異性（最基本的）特徵。倘若是現實中的衣服，積累語段關係的清單，倒是很有意思，屬項可以一個接一個地納入這種語段關係（假設實際生活中，書寫服裝的屬可以在真實服裝中找到）。因為，在書寫服裝中，如果總是連帶關係（Ｖ）（Ｓ）（Ｏ）在聯繫著母體要素，那麼，再來談服裝組合體必須從屬於真實服裝的同樣關係就沒有什麼意義了。到底是罩衫需要裙子，還是裙子需要罩衫？外衣是否是以罩衫為先決條件？在這裡，我們或許能發現語言學家提出的三種語段關係（意示、連帶、組合），這種關係構成了真實服裝的句法⑮。然而，對於書寫服裝的屬，我們就不能用內容來處理它們的語段關係，因為那裡除了母體要素（的雙重語段）和各母體自身之間的語段之外，沒有其他的語段了。當一本雜誌想在兩個類項之間建立一種共置並存關

係，它要麼把這種關係託付給母體（**一條飾以流蘇的腰帶**），要麼交給明確的聯結變項（**一件外套和無沿帽**）⑯：雙重類項再度成爲這一特殊變項的簡單支撐物，對類項肯定的消失了。

7-11　同一類項：2a

在兩個同一種類項中（**例2**）不可能有系統對立，但兩個類項顯然可以同時穿上：譬如，兩副手鐲。因此，在這種情況下，可能存在著語段關係，但它無疑已被一種特殊變項所取代（附加，或衍生），這種變項的類項正是支撐物。

7-12　同一屬的類項：a1/a2和 a1・a2

最後（**例3**），當兩個類項屬於同一屬時（即，當它們有相似性—相異性關係的時候），兩者之間存在著類項肯定的可能性（**無沿帽/貝雷帽/便帽**，等），並且，這兩個類項是不可能同時並存的。按理說，這種互不相容性顯然是站不住腳的，因爲，在現實中，依照經驗沒有人會禁止穿兩件同一屬的類項：如果下起淅淅細雨，一個人會在外套上再套一件雨衣，穿過一個花園。但這種「巧遇」（或者，你也可以稱之爲語段）總歸是很偶然的，

⑯　　　＼一條腰帶飾以流蘇／

　　　　　O　　　　　SV

　　　＼一件大衣和無沿帽／

　　　＼S1　V　　S2／

　　　　　　　O

我們只能在（暫時）意識到它有悖常規的情況下，借助於這種情況，這種對**衣裝**（habillement）的簡單使用，用語言學的術語，可以十分貼切地比做言語的反常行爲（和語言行爲相對）。

V. 類項肯定的功能

7-13　一般功能：從自然到文化

　　類項在流行體系中占有戰略地位。一方面，作爲服裝單純簡單的命名，它覆蓋了書寫服裝整個直接意指領域。在類項（尤其是類項的變項）中加入一個變項，這已經脫離了文字，已經在「闡釋」（interpréter）眞實，已經開始了含蓄意指的進程，這種進程自然會發展到修辭。作爲物質，類項是絕對不起作用的，自我封閉的，對任何意指都漠不關心，就像它用同義反覆自發地來解釋其直接意指特徵所表明的一樣：**一件外套就是一件外套**，另一方面，這一物質本身是多樣的，有技術、樣式和用途上的多樣性，也就是說，任何在本質上（即使已經社會化了的）不能還原到一個分類系統的東西，都被歸於類項的變動清單。因此，文化通過類項的肯定，抓住自然本性賦予的**具體多樣性**（diversité concrète），把它轉化成概念性的⑰。爲此，只須將類項—物質

⑰參見克勞德・列維—史特勞斯（Cl. Lévi‑Strauss）：《野性的思維》（*La Pensée sauvage*），：「對於實在多樣性，只存在兩種眞正的模式，一個是在自然本性上的種類差異，另一個是文化上功能差異。」

轉化爲類項—功能，把事物轉變爲系統術語⑱，把外套轉變爲一種選擇即可。但是，要想使這種選擇有意義，就必須是武斷的。這就是爲什麼流行，作爲一種文化習慣，要把本質性的東西置於類項肯定之中，儘管選擇絕不可能受任何「自然本性」（naturelle）的動機支配。在一件厚重的外套和一件輕薄的外套之間，不存在自由選擇，從而也就不存在意指作用，因爲這完全是由溫度決定的。只有在自然本性消失的地方，才會有意指的選擇。自然本性並沒有在一件眞絲、羊駝毛和亞麻之間，或者便帽、無邊軟帽及貝雷帽之間，強行賦以某種實在區別。這也就是爲什麼意指對立並不產生於同一屬的類項之間，而只產生於肯定（不管其對象物如何）及其模糊否定、選擇和反對之間。系統情況不選擇亞麻，**只選擇特定範圍內**的東西。我們可以說，聚合關係的兩個術語是選擇及其限制（a/A－a）。因此，經由把物質轉化爲功能，把具體動機轉化爲形式上的姿態，並且利用著名的二律背反，把自然本性轉化爲文化，類項肯定才算是眞正地拉開了流行體系的序幕：這是概念可理解性王國的入口。

7-14 有條不紊功能

這種類項肯定的基本功能，是建立在一個有序的層面上：正是類項肯定催生了系統的清單。找到互不相容性的類別或屬，就可以掌握每個屬在它「統領」的類項之中的位置。我們曾經說過，這些類項是同一實體。它滲透於意指作用的對象物和支撐物之中。根據這一原則：服裝的整體物質性由母體層面的對

⑱在索緒爾的觀點中，術語這個詞意示著向一個系統的轉移。

象物和支撐物以及術語層面的屬和類項瓜分殆盡，每一類項都代
表著一個對象物或一個支撐物，對象物和支撐物的清單最終仍回
溯到類項和屬的清單。爲了掌握對象物—支撐物的清單，我們只
須利用互不相容性的驗證，建立屬項清單即可。屬是操作性實
存，將目標和支撐物全部採用，它和不可簡化的變項對立，因爲
它不具有與母體嚴格限制的質料（或服飾語段）部分同樣的實
體。屬、變項和它們的組合方式（經常的、可能的，或不可能
的，依情況而定），這些要素使我們可以建立流行能指的廣泛而
普遍的系統。

第八章　屬項的清單

「紗羅、薄棉紗、巴里紗和麥斯林紗，這就是夏天！」

I.屬項的構成方式

8-1　屬項下的類項數量

　　形式上，類項肯定只不過是 a/（A－a）型的二元對立。嚴格來講，屬不是不同類項的聚合段，而是制約對立實質可能性的分組。類項的數量作為屬的一部分，在結構上不會造成什麼後果。不管屬是否制定有類項，它的系統的意義不大。正如我們將要看到的那樣，屬的「豐富性」①取決於它被賦予的變項數量。在這些變項中，類項肯定不會超過一個，無論其分組範圍有多大。

① 參見第12章。

8-2 　子類

有些類項可以「統領」其他類項。例如，一個**結**就是「扣件」（Attache）屬的一個類項。但它也可以有自己的**子類**（sous‐espèces）：**帽結、荣心結、蝴蝶結**。這意味著，一個帽結在和所有其他的扣件形成更爲普遍的對立之前，首先與其他的結形成了意指對立。我們應該把類項中介（結）看作是一種子屬，或者如果有人願意的話，我們應該把每個子類當做主要屬中直接類，從而使指稱它的構成名稱成爲一個與其他名稱相等的簡單語素，由連字符表示（**帽—結，荣心—結，蝴蝶—結**）。只要屬（主要的和次級的）仍保持著一組排斥組，這些子類的存在至少就不會改變屬的整個系統。

8-3 　類別

在有些情況下，我們不得不再度遵循排斥法則，仔細分辨**類項**（espèce）和**類別**（variété）的區別。最好是把某些類項甚至是某些屬，合併在一起，看作是包含關係組。例如，項鏈、手鐲、領子、手袋、花、手套以及錢包，這些都是構成流行極爲重要的一組範疇—細節。但「細節」，就像衣件或飾品一樣，是對象物的集成，而不是一組排斥。在兩個細節，一個手袋和一個錢包之間，既沒有意指對立，也沒有語段上的互不相容。這就是爲什麼我們要把從詞彙上構成一組的類項或屬爲**類別**②，它們根本就不需要在語義上構成一組。實際上，流行表述中經常提到的「細節」，也可以是自身的屬。例如，它可以直接接受一個變

項：**一個微小的細節**，可以與其某些**類別**一起共存於屬的清單之中，而這些類別則根本就不是它的類項。類別與類項之間的這種模糊性在書寫服裝中同樣可以發現。在流行中，我們研究的是排斥組，儘管語言總是傾向於提供包含組。

8-4　有一個類項的屬

　　一個類項可能會不與任何提到的其他類項形成意指對立，而是，從它被命名的那一刻開始，即使只有一次命名，也必須爲它在屬項清單留一份空間，因爲它可以作爲一個變項的對象物或支撐物。比方說，我們研究的文字中曾經提到的襯衣**下襬**，或褶邊裝飾就不屬於任何屬，也不包含任何其他類項。因此，我們只得既把它當做一個類項，同時又當做一個屬，或者也有人會把它當做有類項的一個屬。從形式上看，襯衣下襬顯然是一個屬，因爲它在語段上與任何提到的屬都是相容的③。但在實體上，儘管有其唯一性，襯衣下襬同樣也是一個類項，只要它曾經或者總有一天與其他類項對立（**襯裙，腰墊**）；一個分組可能會暫時地殘缺不全，在理論上和時間上都有待發展。類項的語言學意識其實並

②它所附帶的類別以及分組存在於類目一樣的直覺關係中，它的組成存在於類似於哈利格和馮·瓦特堡的主題分類中。我們已經知道，這種分類形式毫無結構價值（參見7-3）。

③當然，考慮到我們研究的是書寫服裝層面上的互不相容性，這是不難理解的。因爲在眞實服裝中，它的句法範圍完全兩樣。我們可以輕易地發現一個與其他類項互不相容的獨特類項，根本用不著我們努力去把它們列於同一屬中；一般來說，**絲襪與浴衣**是互不相容的。

不能保持純粹的共時性。因此，屬是建立在潛在的歷時之上，從中，共時性只釋放出唯一一個類項④。但在所有那些只包括一個類項的屬中（從而也就必然與這個類項混淆），嚴格地說，這個類項不可能作爲 a/（A－a）對立的支撐物。從邏輯上講，我們不把類項肯定的變項應用其中：**一件裙子帶著飄逸的飾帶**，這並不是指一件裙子伴隨著飾帶類項一起出現。而僅僅意味著一件裙子加上了飾帶。於是，存在的肯定包攬了一切——時間性——的情況，因爲在這些情況下類項是唯一的，不可能存在著類項的肯定。因此，我們知道，如果類項肯定是一把打開屬項清單的方法論鑰匙，我們就必須承認一個事實，清單不是靠那種從類項肯定直接產生的屬來完成的，而是靠那些多少是由這種肯定拒之門外的剩餘構成的屬來完成的。

8-5　屬於幾個屬的類項

最後一點，一個類項也可能會看起來似乎同時屬於幾個不同的屬，這只是表面現象，因爲事實上，語詞本身的（命名）意義根據類項相關的屬的不同，也有所差異：一個結，在一種情況下是一個扣件，在另一種情況下就可能是裝飾（如果它根本就沒有繫住什麼東西）。因此，類項可以根據內容，或者推而廣之，根據歷史時期而導致的變化不同，隨意從一個屬遷到另一個屬。這是因爲屬不是一組相鄰術語意義（就像人們在相關理論字典中所

④沒有必要爲了找到一個屬而去設想一個廣泛的共時性。因爲流行很容易
　在它的微觀—歷時性中，生成新的類項（通常這是當舊的服飾術語再度
　復活時）。

看到的一樣），而是一組時間的語義互不相容組。所以，試圖在屬中分配類項的嘗試可以說是如履薄冰，但不管怎麼說，這種嘗試在結構上仍是可能的。

II. 屬的分類

8-6　屬項清單的流動性

屬項和類項的清單是不穩定的，爲了界定新的屬和新的類項，就必須將研究的文字體不斷加以擴充。但在方法論上，這一特點收效甚微，因爲類項並不在其內部乃至於對它自身有所意指，而只是通過其肯定產生意指：屬項清單不是有機聯繫的，從中，我們無法像對書寫服裝的結構那樣，得到任何基本啓示⑤。然而，我們仍要建立這樣一種清單，因爲它集中了變項的利用情況（屬是母體的對象物—支撐物）。就我們研究的文字體來說，類項的清單產生有69個屬項，但其中有些屬項過於特殊，雜誌過於明顯地從一個標新立異的角度來陳述這些屬項。因此，爲了闡述的方便簡明，以後我們就把這些屬項存在「記憶庫」中（pour mémoire）⑥。從而，我們列出一個只有60個屬項的清單。

⑤與書寫服裝結構涉及的大量變項術語中那些清晰的意示相反。

⑥供存儲記憶的屬：**耳環—小披巾—（鞋）弓—褲襪—（鞋）幫—（染色料子的）底子—假髮—套靴—罩衫**。

8-7　分類的外部標準

在清點這些屬之前，我們必須決定它們出現的順序。我們能否將這60個經過仔細確認的屬歸於一個井然有序的分類體系中？也就是說，是否可以把所有這些屬從我們研究的服裝整體的逐漸分化中解脫出來？這種分類無疑是可能的，但條件是，我們放棄書寫服裝而轉向生理機構的、技術的，或純語言學的標準。在第一種情況下，我們把人體劃分為一個個特定的區域，然後兩頭並進，把與每個區域所包含的屬歸為一組⑦；第二種情況，我們主要考慮屬的獨立存在分節，或典型形式，就像人們在工業品商店對機械部件進行分類時所做的一樣⑧。但在這兩類情況下，我們必須依賴於外在於書寫服裝的肯定。至於語言學分類，儘管它無疑更適合於書寫服裝，但不幸的是，它是殘缺不全的。詞彙學只提供了理念上的分組（概念領域），而語義學自身還不能建立詞彙學的結構清單⑨，更何況，語言學還不能介入像衣服專業術語那樣特殊的語彙系統。因為這裡解讀的符碼既不完全是實在的，

⑦例如：軀體＝胸部＋臀部：──胸部＝脖子＋上身；──上身＝前部＋後部，等等。

⑧例如：服裝＝衣件＋衣件的部件；──衣件＝連接＋布片；──部件＝平面＋立體，等等。

⑨我們知道，結構語義學不如音系學先進，因為還沒有找到構成語義成分清單的方法。「（與音系學相比），詞彙中的對立似乎有著不同的特徵，它更為鬆散，其組織結構似乎對系統分析沒有提供多少幫助。」（吉羅（P. Guiraud）：《語義學》（La sémantique）），巴黎，P.U.F.，《我知道什麼？》叢書（Que sais－je？），第116頁。

也不完全是術語的，它不能信手就從現實或是從語言中拈來什麼原則，用於其屬的分類。

8-8 按字母順序分類

在當前情況下：簡單的字母順序是最佳選擇。當然，按字母順序分類看起來似乎是不得已而爲之，用如此簡單的關係怎能進行如此豐富的分類？但否定它又有點偏激，也不切實際，甚至於只是一種相對於「自然的」或「理性的」分類，而刻意去追求優勢和尊嚴的行爲。不過，假若我們對所有的分類方式都進行如此深刻的意義分析，那我們也會承認，按字母順序分類是一種不受約束的形式。中立的要比「充實的」、完整的更難以制度化。在書寫服裝中，按字母順序正是具備了中立的優勢，因爲它既不借助於技術，也不依賴於語言學現實。它充分暴露出屬的非實體性（即，排斥組）。只有當這些屬被特殊的聯結關係變項所取代時，它們的「親近」（rapprocher）才可能存在。而在其他的分類體系中，我們不得不把屬直接併放在一起，而不去考慮是否有什麼明確關聯。

III.屬項的清單

8-9 類項和屬項的清單

這裡是從我們研究的文字體中產生的類項清單，按屬項排列

如下⑩：

1. **飾品**　我們已經知道這一屬項中包含的類別（**手袋、手套、錢包**等），但這些類別不是類項，飾品是一種沒有類項的屬，它的類別是其他屬的一部分。當然它與**衣件**隱隱形成對立。

2. **圍裙**　圍裙（罩衫—、洋裝—）。圍裙這一屬處於時裝領域的邊緣，它只有沾上鄰近那些完全是服飾的子類的光，才能上升到時裝的高度（罩衫式—圍裙、裙子式—圍裙）。襯裙式圍裙似乎過於家庭化，排除在外。

3. **袖籠**　袖子的類項取決於袖籠的形狀，但我們並不能因此而超越術語規則。命名的是袖子，支撐著類項的也是袖子，袖籠仍保持它在術語上的獨立性。

4. **背面**　像對待邊面和前面一樣，我們應該把背件這一屬和在背上、背後這類變項區別開來。

5. **腰帶**　腰帶（束身）、鏈、飾結、半腰飾帶。半腰飾帶不是一條帶子，但要想讓它成爲腰帶屬的一個類項，只須在語段上與帶子互不相容即可。

6. **罩衫**　罩衫（罩衣—、毛衣—、裘尼克衫）、緊腰罩衫、胸罩、卡福頓袍、無袖胸衣、短上衣、緊身短上衣、無袖袍、襯衫、襯衣、上裝、套衫、水手服、馬球衫、裘尼克衫、水手領罩衫。

⑩這裡列出的屬都是以單數形式出現的（除非它僅以一副成雙中的單個形式就能存在）。它表明，這是一個類型問題，一個排斥組的問題，而不是包含組的問題。它是由詞彙自動命名的（如果語言允許的話），或取其某一類項的名稱（參見7-8）。

7.**手鐲**　手環、手鐲、身分手鐲。

8.**披肩**　披肩（短披肩一）。

9.**首飾別針**

10.**外套**　便裝短大衣、風衣、披風、油布雨衣、雨衣、上衣（毛衣一、旗袍一）、外套大衣、長大衣、騎裝、雙排鈕雨衣。

11.**領子**　領子（花邊寬領一、披肩一、環形一、披巾一、襯衫一、小圓領一、花冠一、燕子領一、拜倫一、圍巾一、漏斗一、水手一、雙角西裝一、朝聖一高領一、馬球領一、水手結一、簡單領一）、縐領（丑角一）。

12.**顏色**　顏色類項是不確定的，不精心擬定一個清單是無從掌握它的。它們的範圍從簡單的色彩（紅、綠、藍等等）到擬喻色（苔蘚、石灰、佩諾茴香酒），直至純性質色（灰暗的、明亮的、中性的、鮮艷的）。隱含變項的簡單性彌補了顏色的不確定性，實際上，正是這個隱含變項使這些顏色產生意指，它就是標記⑪。

13.**細節**　這一屬需要對飾件那樣的觀察。

14.**洋裝**　玩具娃娃、罩衣、連衫褲工作服、緊身連衣裙、泳裝、連衣裙（上裝一、罩衫一、短上衣一、襯衣一、襯衫一、緊身一、大衣一、毛衣一、圍裙一、束腰外衣一），此屬不是包含組。所以，發現一些不同形式和功能的衣服，如罩衣、連衫褲工作服和防護服組合在一起也是毫不奇怪（洋裝只是對一個屬的隨意命名）。如果所有這些類項在實體上有某些類似性，那也是在它們的擴展層面上（它們遮蔽軀體），以及它們在服裝厚度的排列上（它們是外套）。

⑪參見11－12。

15.**邊**　鑲邊、斜紋、邊、扇形邊、穗、金銀花邊、鑲邊帶、鑲邊條、摺邊、滾邊、車縫、褶襇飾邊、飾帶、縐褶、褶襇間花邊。這些類項中有一部分如果不在衣服邊上的話，也可以列入其他屬中（如車縫和褶襇花邊）

16.**套裝**　配套服裝、比基尼、外套、兩件式套裝（上裝、短上衣、長袖羊毛開衫、緊身短上衣、套衫、水手服）、茄克一、套裝、單件衣裝、訂做套裝（上裝一、短外套一、長袖羊毛開衫一、和服、獵裝、束腰外衣一）、三件套、兩件套毛衣。

17.**扣件**　勾、搭鈎、搭環、扣鈕扣、鈕扣、飾扣、拉鏈、穿帶、襻、結（帽商一、菜心一、蝴蝶一）、珠鏈。扣鈕扣是一個總集，或者更確切地說，是一串鈕扣，但它同時又是一個與鈕扣不同的語義整體，它以更為自然的方式支撐起位置或平衡的變項。

18.**翼片**　翼片，翻領。

19.**花飾**　花束、山茶、花飾、雛菊、山谷百合、康乃馨、玫瑰、紫羅蘭。

20.**鞋**　巴布什拖鞋、芭蕾舞鞋、靴、短統靴、鞋、舞鞋、懶漢鞋、拖鞋、尖頭鞋、牛津鞋、涼鞋、運動一。「運動一」是將舊的所指固化為一個類項，即成為一個能指。

21.**前面**　圍兜、前件、領部、領飾、胸衣、遮胸、胸部。像側面一樣，但側面更為明顯，因為服裝的這一部分在質料上與其周圍明顯不同，就像前面屬不能等同於它的系統上的同義詞：前面、前部一樣。

22.**手套**　手套、連指手套。

23.**手袋**

24.**手帕**

25.**面紗**　髮網、面紗。

26.**頭飾**　束髮帶、便帽（假髮—）、平頂硬草帽、闊邊軟帽、帽（布列塔尼—、方頭巾—、秘魯—）、圓筒絨帽、鐘形帽、貼頭帽、頭巾、無沿軟帽。

27.**鞋跟**　跟（靴—、路易十五—）。

28.**臀部**　和肩部一樣，我們把生理結構上的參照物（在臀部、直到臀部）和服飾的支撐物（收臀）區別開來。

29.**風帽**　風帽、風雪帽。

30.**茄克**　上裝、短上衣、短外套、多用—、緊腰上衣、短上裝、茄克（和服—、針織短—、毛衣—）。

31.**襯裡**　內部（單數形式⑫）、襯裡、兩面穿。

32.**質料**　其類項是不確定的。但就像對於顏色一樣，可以把這種不確定性轉嫁給一個調整變項，這個變項顯然是模稜兩可的，它在一個單一意指對立：重量之下，列出了所有的質料⑬。質料可以是皮革，也可以是織物、石材（對珠寶來說），或稻草，質料是屬中最為主要的。時裝給予實體以越來越大的特權（馬拉梅已經注意到這種情況）。

33.**項鏈**　鏈、項鏈、墜子。

34.**領口**　露肩（皇族—、情人—、佛羅倫薩—、鑰匙—、洞—）、領口（船領—、水手領），儘管領子必然意示著領口，但從某種意義上講，領子留下的空白還得由領口來填滿。當沒有領子的時候，領口就開始意指。

⑫在類似這樣的表達中：比襯裡更好，具有同等質量的料子互相映襯，其內部經常暴露在外穿的某些衣件上。

⑬參見11－11。

35.**領帶**　領帶、水手領。

36.**裝飾**（或邊飾）　花彩、花環、蝴蝶結、緞帶、褶襉飾邊。

37.**嵌料**

38.**褲子**　滑雪褲、牛仔褲、褲子（喇叭褲、上承—）、短褲。

39.**花樣**　窗格、迷彩、羅紋、格子圖案、花飾、幾何圖案、紋理的、印花、斑狀、蜂巢形、點狀、犬牙格子花紋（特大—、大—、普通—、小—）、緞紋刺繡，圓點花紋、威爾斯親王—、小方格圖案、條狀、交叉排線、三角形，此屬是由衣服面料部分的樣式組成的，即，是由其設計構成的，不論它們的技術本源是什麼，不管它是編織的，還是印染的，不考慮其質地。這更進一步證明了語義系統相對於技術系統所具有的自主性。例如，印染的無法處於和編織的相對立的地位，後著我們沒有提到。

40.**襯裙**（或連身襯裙）　襯裙雖然看不見，但它可以通過改變裙子的體積或形式，而促使意義的產生⑭。

41.**褶襉**　褶狀、縐褶、三角布褶、縫褶、褶襉（扇狀—）、褶縐、褶襉飾邊。

42.**口袋**　口袋（馬甲—、小袋、胸袋—）。

43.**圍巾**　印花頭巾、圍巾（—圍巾扣環、圍巾端）、薄綢圍巾。

44.**線縫**　線縫、裁線、加縫刺繡、提花墊緯、針腳、細針腳。一談起針腳，映入腦海的不是它們的技術存在，而是它的語義存在。它們裝配生產的功能並不重要，關鍵在於賦予它們的意義。爲此，它們必須是可見的。因此，它總是一個明顯針腳的

⑭裙子的寬鬆常常是樸素和柔軟的，否則就是引人注目的，因襯裙而變得挺括。

問題。

45.**披巾** 短披肩、小方巾、披巾、保暖圍巾、長披肩、披風。這一衣件屬位於肩膀之上，而鄰近的圍巾屬停在脖子之處。所以，在某些披巾類型（短披肩式披巾）和某些領子類項（大、圓、翻折）之間不存在語段上的模稜兩可。因爲這裡的區別只是隱隱約約出於技術上的考慮。原則上，領子附著於上身，而短披肩則是一個獨立的衣件，這就是爲什麼短披肩不能與領子處於對立狀態，除非它被稱作短披肩式領。

46.**襯衣下襬**（或褶襞短裙） 襯衣下襬（或摺襞短裙）是「一件衣服飄於腰部以下的部分」。當然，我們只包括了提到這個單詞的情況（圓形褶襞短裙），而不在意事物本身。它存在於大多數女裝衣件之中。

47.**肩帶**

48.**肩部** 當然，提及肩部，我們指的是服裝的肩部，而不是人體的肩膀，這已不難理解。這種區別很有必要。因爲，在某些表述中，肩部不再是變項的支撐物，而是一種簡單的解剖參照面（在肩部）。

49.**邊件** 沒有提到什麼類項（然而，我們可以設想一個，比如說，襯料）。我們必須小心翼翼地區分邊件屬與在邊上這一類項（或在兩邊）。前者顯然是服裝的面料部分，一個我們正在研究的語段。而在後一種情況中，邊不再是一個不起作用的空間，它是一種方位。

50.**外形** 線條（A—、泡沫狀、鐘、沙漏、盆形、緊身直統袋式、美人魚、毛線衣、束腰、梯型）⑮。再沒有其他屬能像外形屬一樣威風八面了。時裝的本質即在於此，它感受到了言語難以表達的，感觸到了一種「精神」，並且由於它綜合歸納了

分散的要素，而成為至高無上的，它是抽象化的過程。總之，它是服裝的美學涵義。儘管它屬於服飾符碼，我們仍可以說，它業已浸染上修辭，並潛在地包含著一定的含蓄意指意義。然而，這個屬的構成部分仍是時常可以找到，並加以計數的。這些類項每一個都是由一定數量的（有關形式的、硬挺的、運動的等）隱含變項連接組成的。這些變項和基本的支撐物（裙子、緊身上衣、領子）相結合，就像機器的操作一樣，從而產生了一種理念。最後一點，外形是長期的統計結果，其術語每一季節都在變化。

51.**裙子**　裙子（圍裙—、圍環—、短—）。

52.**無沿便帽**

53.**袖口**　袖端、袖飾、袖口（步兵—）。

54.**袖子**　短袖，袖子（燈籠—、襯衫袖、鐘形—、披巾—、燈籠袖—、和服—、羊腿—、塔—、企鵝—、套袖—、方巾—）。

55.**襪子**

56.**襻帶**　髮夾、扣襻、扣環、子、皮帶圈、襻。

57.**樣式**　樣式（加州—、長袖開衫—、海峽—、裙子—、水手—、運動—、毛衣—）。樣式與外形有點類似（和它一樣，略帶含蓄意指），但外形是一種「趨勢」，它預先假設了某種終極目標：直統袋式是服裝所趨於接近的東西。樣式則恰好相反，它是一種懷舊，它的存在本質產生於某些本源。因此，從實體的觀點來看，某種樣式的衣服要麼代表著能指（長袖開衫樣式），要麼代表著所指（滑鐵盧樣式）。在運動鞋的例子

⑮雖然原則上，憑共時性只有一種基本線條，但雜誌也可以引用其他線條。這裡列出的幾個線條類項是為了解釋這一屬的類別。

中，我們已經碰到了這種模糊性，在那種表達中，所指寓於意
指類項中。外形和樣式的這種相似性證明了，在意指系統中，
在符號的形式起源和它的趨勢之間，存在著一種無限的迂迴的
循環。所指和能指之間的關係是不起作用。

58.**毛衣** 粗毛線衫、長罩衫、套衫、毛衣、針織內衣。

59.**背心** 前開背心、背心、西裝背心、背心式長外套。

60.**腰線** 這個詞很含糊，它經常被理解為表示一種界限或高或
低，把胸部與臀部分開，但這個標記已是一個變項，屬不再能
直接影響系統要素。因此，我們必須把腰身以盡量中間位置保
留下來，因為衣服的環狀部分就居於臀部和胸部底端之間。

第九章　　存在變項

「正宗的中國衫，平整，開衩」①

I.變項的清單

9-1　　變項的構成和表現

　　屬項所指稱的物質實體可以一視同仁地進入意指作用的對象物或支撐物中，但在母體中仍有一種形式是無法充入的，除非經由一種獨立的、不可簡化的實體：變項。其實，變項的實體從來都不會與屬實體混成一團，因爲一個是物質的（**大衣、別針**），而另一個則一直是非物質的（**長/短、開衩/不開衩**）。實體的差異需要有不同變項清單，但我們可以肯定，屬項的清單，加上變項的清單，就可以概納所有母體的實體，並就此組成流行特徵的

① 　　＼正宗的中國衫，平整，開衩／

　　　　V₁　　V₂ OS　　V₃　　　V₄

一個完整清單。

　　然而，在採納變項清單之前，應該記住，像類項一樣，這些變項並不表現爲有著專業詞彙的簡單對象物，即便是被歸爲排斥組，它所表現出來的是有著幾個術語的**對立**（oppositions），因爲它們具有母體特有的聚合力。構成這些對立原則如下：只要存在（空間）語段上的互不相容性，這裡就有一個意指對立系統，例如，**聚合關係**（paradigme）對立系統，例如變項對立系統。因爲約束變項的是它的術語不能**同時**體現在同一個支撐物上：領子不會同時既**敞開**，又**閉合**。如果**半開**（entrouvert）是描述，這就意味著**半開**和**敞開**或**閉合**一樣，也是差異系統中一個有效術語。換句話說，所有不能同時實現的術語組成了同質種類，即一個變項（就這個詞的一般涵義來講）。爲了確定這些種類和變項，我們只須將那些從對比替換測試中產生的術語歸入語段上互不相容的清單即可：例如，一件裙子不可能同時既是**寬鬆的**，又是**緊身的**。因此，這些術語是同一種類中的一部分，兩者都帶有同一變項（**合身**）的色彩。但這件裙子可以輕易地同時成爲**寬鬆、柔順、飄逸**，這些術語每一個都屬於不同變項。當然，有時也必須參考上下文，以決定某些變項的分布：如果有人說，一件**鈕扣洋裝**，我們可以理解爲，洋裝的意義（如，當時的流行）產生於它有鈕扣〔與同樣一件沒有鈕扣的洋裝（不流行）相對立〕這一事實。因而，變項是由鈕扣的存在或闕如構成的。但我們同樣可以這樣理解，這件連衣裙的意義是基於它是用鈕扣，而不是用拉鏈來扣上的這一事實產生的。從而，變項涉及的是裙子繫扣的方式，而非鈕扣的存在。聚合關係依情況不同而變化，在一種情況下，是存在與闕如之間的對立，在另一種情況下，又是**鈕扣式、穿帶式、打結式**之類的對立②。每一個變項都有著變動

的術語數量③。二元對立無疑是最爲簡單的（**在右邊/在左邊**）。但根據布勞代爾（Brondal）的模式，一個簡單的兩極對立可以通過一個中性術語（**既不靠右，也不靠左＝居中**），以及通過一個複合術語（**既靠右，又靠左＝兩邊都占**）而變得豐富。這是其一；其二，某些聚合關係的術語表很難被結構化進程吸收（**固定的/鑲嵌的/打結的/釘鈕扣的/穿帶的**，等等）。最後一點，聚合關係的某些用詞在術語上是不完善的，但這並不影響它們占有一席之地，例如：透孔的和透明的。雖然這兩個詞形成了意指對立，但在邏輯上卻不過是一長串清單的中間部分，這串清單的極度（**不透明**）和零度（**看不見**）從未提到過。我們必須記住，意義並不產生於簡單的限定（**長罩衫**），而是出自那些標記的和未標記的之間的對立。即使我們研究的共時性只提到一個術語，也總是要重新建立起它自身的差異所賴以存在的模糊術語（在這裡，寫在方括號內）。因此，儘管罩衫從來都不會太短，但它們的長度時常被標記出來（**長罩衫**），所以有必要在**長的**和〔**標準的**〕之間重建一種意指對立，即使這一術語並未明確說明④。因爲在這裡，就像其他地方一樣，必須優先考慮系統的內部需要，而非語言的內部需要。那麼，以同樣的方式，一個清單完

②母體也可以變成：

\一件連衣裙有鈕扣/（存在）

　　　O　　　S　　　V

\一件鈕扣連衣裙/

　　　　　V　　SO

③參見第11章。

④在整個變項清單中，標準的將用方括號〔——〕標記。

全可以時而屬於一個變項，時而又屬於另一個變項，因為系統中的對立遊戲未必非要與語言的對立相互重疊；**大**既可以表示一種平面維度（尺寸的變項：**大結**），又可以表示一種立體維度（體積變項：**大裙子**）。實際上，這是由支撐物的本質決定的。最後，由於決定意指對立的總歸是服飾意義（而非語言意義）。所以，我們必須保證，變項的每一個術語最終都包含著不同的術語表達：比方，**凸起的、泡襉的、有凹棱的**，這些術語就是同一意指的術語〔**突出的**〕的非意指變項。嚴格地講，這不是一個同義詞的問題（一個純粹的語言學概念），而是任何服飾意義的變化都無從區別的詞彙問題。即使它們在術語上有所變化，那也是因為它們擁有的支撐物的變化：**磨砂的**和**上漿的**顯然意義大相逕庭，但由於與〔**突出的**〕聯繫在一起，它們便具有了與凹形對立的關係，成為同一聚合關係術語中的一部分。它們的語言學價值則根據它們是適用於質料─支撐物，還是口袋─支撐物而變化。每一變項的原則聚合段是橫向賦予的（盡可能是以結構對立的形式），聚合關係中每一術語的非意指變項則是縱向產生的。

窄 /	標準 /	寬
修長 瘦小		

利用語段互不相容性的驗證，我們拿出了三十個變項⑤。這些變項可能像屬一樣，是以字母順序排列的。我們傾向於──至

⑤這是一個補充性變項或變項中的變項，因為它只改變另一變項（不是一個屬）：程度變項（強度或完整性），我們將在第10章第10節中對其加以探討。

少是暫時地⑥——用理性的（還不是直接的結構）規則來把它們
歸組，以期能夠形成幾個對它們中的某些變項普遍適用的說法。
因此，我們把找到的三十個變項分為八組：**同一性、構形、材
質、量度、連續性、位置、分布、連接**。前五組變項（即，從變
項 I 到變項 XX）以定語的形式從屬於它們的支撐物，在一定程
度上，決定了存在的特徵（**長洋裝、輕質罩衫、開衩直筒衫**）：
這就是存在的變項（**第9章**）。最後三組變項（變項 XXI 到
XXX），每一個變項都表示物質支撐相對於一個領域或其他支
撐物所處的位置（**兩條項鏈、洋裝的一個鈕扣在右邊、一件罩衫
掖進裙子裡**）：這就是關係的變項（**第10章**）。儘管我們即將展
示的變項聚合關係借助於語段互不相容性的驗證，已經以一種純
形式的方式建立起來了，但這並不妨礙我們再從實體的角度出
發，做一些簡要的評述，也就是說，從隱喻的、歷史的和心理的
方面，超越每一變項的系統價值而對其加以確定，並以這樣的方
式來論證符號學系統和「**世事**」之間的關係。

II. 同一性變項

9-2　類項肯定變項(I)

　　一件衣服有所意指是因為它有名稱，這就是**類項的肯定**
（assertion d'espèce）；因為它是被穿著的，此即為**存在的肯**

⑥參見12－12。

定；因爲它是眞實的（或虛假的），此即爲**人造**的肯定；因爲它是**強調**的，這就是**標記**。這四個變項有一個共同點，它們都是把服裝與它的意義同一起來。第一個變項是**類項的肯定**，這一變項背後的原則我們已經討論過⑦。我們看到，其聚合關係只能是形式上的，儘管有類項的衍生，但它仍是一個我們所說的二元聚合關係，因爲它總是並且僅僅是把其個體和其種類對立起來，獨自具有一種實體，讓實體的表述充斥於這種對立。因此，我們簡單地重申一下類項肯定的變項公式，如下所示：

$$a/(A-a)$$

9-3　存在肯定變項㈡

　　如果雜誌稱：**有蓋布的口袋**。無疑，給予口袋以時髦「外表」，給予其以意義的**首先**（即先於其作爲一個類項的特性）是由蓋布的存在。換句話說，反過來，在一件「**沒有腰帶的裙子**」⑧中，使裙子有所意指的是腰帶的闕如。因此，聚合關係並不是使一個類項與其他類項對立，而是於一個要素的存在與這個要素的闕如之間形成對立。所以，類項是以兩種方式決定的：以**抽象**

⑦參見第7章。

⑧假若我們願意的話（這裡我們已經多次做過），我們可以通過重建**存在著**，這個分詞來發揮出現的術語表達。

\口袋有（存在著）口袋蓋布/
　　O　　　　V　　　　S

（abstracto）的方式使自己與其他變項形成對立：在**現實生活**（vivo）中使其出現與其闕如形成對立⑨。語言學對存在的變項並不陌生，它的同義是從**極度**（degré plein）到**零度**（degré zéro）的對立。我們以這種方式來構建對立⑩：

有	/	無
有（或有著） 具備		無以 沒有…

9-4　人造變項(Ⅲ)

人造（artifice）變項把自然的和手工的對立起來，如下表所示：

自然的	/	手工的
眞實的 眞正的		假的 僞造的 仿製的 僞的

⑨正如我們已經暗示的那樣，從術語的角度來看，不可避免地會時常在兩種肯定之間出現衝突：在**茄克衫有一條腰帶**中，腰帶既可以和半腰帶對立，也可以和它自己的闕如對立。

⑩這種表格類型已經解釋過（參見9-1）。

　　這一變項的神話史可謂源遠流長。長期以來，我們的服裝似乎無視自然與手工之間選擇的存在，一位歷史學家⑪把**仿製品**（simili）的誕生（假袖、假領之類的）歸之於資本主義初期，或許是在新的社會價值觀——注重外表的壓力之下產生的。但我們很難知道，作爲一種服飾價值觀，崇尙自然的風氣（因爲人造的出現不可避免地會產生意指對立，**眞實的/人造的**，在此之前仍不存在這種對立）。是思維發展的直接結果，還是技術進步的產物？**製造眞實**就意味著一定數量的發明創造。無論何種情況，由於眞實是**普遍性的**，它被同化爲一種標準。於是，手工被特別加以標記，除非是在技術利用模型和仿製品（純羊毛的、手工縫製的，等等⑫）之間的直接對抗的情況下。然而，眞實的輝煌如今正慢慢淡去，這得歸功於新價值觀：**僞飾**（le jeu）的擴展⑬。在這種價值觀的保護下，對於大多數手工的標寫，或者我們把權力歸之於不同的個性，以展現其內在的豐富性，或者，藉之來稍微掩飾一下服裝所產生的經濟適應性。因而，人造便以此標榜自己。一般來講，它要麼適用於僞造的功能（一個假結就是那種不繫住的結），要麼，適用於衣件的地位，也就是適用於其質料的獨立程度。如果一個衣件看起來**似乎**是獨立存在的，實則卻是在技術上依賴於它悄然縫製其上的主要部件，那麼，我們就稱這個衣件是假的。因而，從一個**虛假整體中**（faux ensemble）包

⑪基舍拉（J. Quicherat）：《*法國服裝史*》（*Histoire du Costume en France*），巴黎，哈榭出版社，1875年，第330頁。

⑫機器的存在造成了手工縫製的錯覺（《*企業*》（*Entreprise*），第26期，15/4，第28～51頁。）

⑬參見18-9。

括有一個單一的衣件這一事實，我們即可看出其人造性。或許，只須用布料就能遏制手工的盛行。有時，我們注意到布料，這也就意味著，我們推崇它的眞實性⑭。

9-5 標記變項(IV)

有給予強調的要素，自然就有其他要素來接受這種強調。然而，服飾句法並沒有在**強調者**和**被強調者**之間建立起結構上的差異。這與語言形成了強烈的對比，語言有著主動和被動形式的對立。對服飾符碼來說，關鍵在於認識到，在兩個要素之間（通常是在對象物和支撐物之間），**存在著標記**（marque）。在對象物和支撐物同一的情況下，我們可以清楚地看到這種模糊性，可以說，是實體在標記著它自己：說**腰身（很少）被標示出**，也就是說，腰身多少是以自身的存在既產生著標記，又接收著標記⑮。**被強調者**絕不會與**強調者**對立，兩者都是由標記現象難以確定的出現形成的同一術語的一部分。對立的術語只能是**未標記的**（或非標記的），可以稱之為**中立的**（neutre,）。這個術語實在太普通，所以還未被表達過（除了對顏色以外）。以下就是標記變項的表：

⑭在合成（或人造的）布料和天然布料之間，幾乎不再有進一步的語義對立，除非是在初期，當新的合成物開始出現，並仿造成一種新的質料時（高級仿麂皮和長毛絨）。後來，成熟的合成物就不再需要刻意求「眞」。

⑮ ＼腰身 很少 被提及／
　　 OS （加強同意） V

被標記的—標記著的　　　／　　未標記的—非標記性的	
被強調的—強調性的 被暗示的—暗示性的 被突出的—突出性的	中性（顏色）

　　標記無須爲某些屬增加什麼，標記本身除外（**腰身很少被標示出**），就可以強調這些屬的存在，從而，趨向於存在的肯定。可以說，它是占據了其他要素留下的空間。例如，如果某一要素在物質上是必不可少的，從而也就是說，不可能把存在的變項加以僞飾，那麼，標記就會允許存在的事實產生意義。我們不能讓線縫脫離一件服裝（除非是襪子），這會使它無從標記它的存在。但它們可以以經驗的形式存在，以淸晰可見的針腳形式存在，在這正是存在變項所能解釋的。由於標記是一種最高級的存在形式，其對立物也提高了一個檔次，它不再是闕如，它是喪失強調後的簡單存在——中性。我們將會看到，**標記/中性**變項（偶爾也會以風馬牛不相及的名稱）的意指力量是多麼地強大，譬如，將之賦予**顏色**屬的類別時：因爲顏色不懂什麼叫不存在，任何事物都不可避免地會受到顏色的修飾⑯，在流行中，無色的東西只是中性的，即**未標記**的，而**有顏色的**則是生動的同義詞，即**標記**。最後必須注意的是，**標記**變項有著強烈的修辭意向：強調是一個美學概念，在很大程度上屬於含蓄意指。正是因爲服裝是書寫的，置於其上的強調才可能是統一的：它取決於評論家的言語。在眞實服裝中，在語言學之外的服裝中，我們或許能夠把

⑯參見11－12。

握的只有兩種要素的相遇，或者在被標記的腰身中，把握另一種變項，如合身的出現。

Ⅲ.構形的變項

9-6 型式和言語

在意象服裝中，**構形**（configuration）⑰（**型式、合身、移動**）幾乎概括了服裝的整個存在狀態。在書寫服裝中，它的重要性則由於其他價值（存在、質料、量度，等等）而有所削弱。拒斥視覺認知的獨斷，把意義縛於其他方式的認知或感知上，這顯然是語言的一個功能。在樣式規則中，意象只能很勉強地解釋言語產生的存在價值：言語比意象更善於讓整體和移動有所意指（我們不是在說，使其更具認知性）。語詞將其抽象和概括的能力置於服裝的語義系統的支配之下。因此，就樣式來說，語言就可以僅僅恪守其構建原則（**直和圓**），即使這些原則要轉化成實際服裝極爲複雜：一件**圓裙**包含許多線條，絕不僅曲線一種。對合身來說，同樣如此：對某個外形的複雜**感覺**，只須用單獨一個詞（**緊身、寬鬆**）就可以表達，最後一點，對於最爲微紗的型式價值——移動來講，依然是這樣（**有著瀑布般褶飾的罩衫**）。眞實服裝的照片是複雜的，而它的書寫表達則是直接意指的。結果，語言使意義的源泉恰如其分地附著於細小的、穩定的要素之

⑰我們指的是**充滿活力的構形**，類似於**格式塔**的概念。

上（由一個單詞表示），其行動通過一個複雜的結構而加以分散。

9-7 型式變項(V)

就術語來說，**型式**（forme,）變項是最豐富的：**直的、圓的、尖的、方形、球形、錐形**等等所有這些術語都可以互相形成意指對立。我們不要指望將這些變項納入一個簡單的聚合關係中。這裡的混淆源於兩種情況，它與語言的隱晦作用有關。一是立體感的衣件有時候會用平面設計的術語來修飾（**單排鈕上衣、方形披風**）；二是，儘管型式的變項通常只關注衣件的某一部分（例如，它的邊），但在形式上接受修飾的仍是整個衣件：**喇叭袖**實際上只是袖口呈喇叭形展開的袖子。然而，儘管轉換不會使構成型式變項的這些將近一打左右的術語簡化到一個簡單的對立（因爲每一個術語都可以和其他所有的術語對立），但一切跡象似乎都在表明，聚合關係的確具備某種理性結構。它由一個母體般的對立構成：**直線和曲線**，這使我們聯想起古老的赫拉克利特對偶。這兩極的每一極都可以先後轉化爲次級術語，這種轉化是以兩個附加標準的介入爲事實依據的，一個是有關基本型式中線條的平行（或分散）標準：從而，**直線產生方形、錐形**（或**尖頭**，或**縫褶**），以及**斜面**；曲線產生**圓形、喇叭形**及**橢圓形**。另一個就是幾何標準，因爲型式有時被看作是一個平面，有時又具有立體感。所以，**直線**派生出**方形**（平面）和**立方**（立體）；**曲線**派生出**球形和鐘形**⑱。由此，我們得到以下的聚合關係，要知道，其每一項特徵都可以和其他特徵形成對立：

直線　　　／　　　曲線	
方形/錐形/斜面 方形/立方	圓形/喇叭形/橢圓形 球形/鐘形

9-8　合身變項(Ⅵ)

　　合身（fit）變項的功能是用以表示衣服與身體意指接近的程度。它指一種距離感，與另一種體積的變項頗為類似。但正如我們即將看到的那樣，在體積中，這種距離是在其外在表面上，以及和服裝周圍的一般空間相關的層面上感覺到的（**一件肥大的外套**是很占空間的）。而就合身來說，則恰好相反。這一距離是根據它與身體的關係估計出來的。在這裡，身體是核心，變項表示置於其上的一種多少有所束縛的壓迫感（**一件曖昧的外套**）。我們可以說，在體積變項中，參照的距離是開放的（進入周圍空間），而在合身變項中，它是封閉的（圍繞著身體）。前者考慮的是整體性的把握，後者則是形體上的感覺。此外，合身還可以暗自邂逅其他變項：像**飄逸**一例中的流動性───一個衣件可以與身體鬆開，甚至看起來與身體毫不相連（飾帶、頭巾）；還有**寬鬆**一例中⑲的緊繃⑳。身體不是衣件收縮的唯一中心。有時它是要素自身參照的要素，像**緊扣**或**鬆扣**。這是一個緊縮或膨脹的一般過程問題。總之，變項最終的統一性是在感覺層面上找到的，儘管是形式上的，但合身仍是一種普通感覺的變項，它在形式和物質之間從容過渡。它的原則就是在緊與鬆，收緊與**放鬆**之間的意指選擇。因此，從服裝心理學（或精神分析學）的角度出發，

這種變項可能是最為豐富的一個㉑，既然這個變項依賴於距離感，那麼，變化的範圍自然也就是密集的，甚至根據術語規則，其表達也可以是不連貫的。因此，我們有兩種意指狀態（但不是兩種存在）：**緊**和**鬆**，其術語變化表面上看起來大相逕庭，這取決於它是一個衣件與身體的關係（**合身**），還是一個衣件與其自身的關係（**緊**）問題。每一個術語都必須加上最高級形式（至少是作為一種保留的尺度）：對合身來說，是**貼身**（collant），對寬鬆來說，就是**鼓起**（bouffant）（在這種情況下，受柔韌性的變項影響）。如果就其變項事實來說，衣件具有某種合身性，那麼語言顯然將只會標記出那些奇怪的術語。第一個術語對應著正常狀態，它始終不明確的：一件罩衫如果不和其類項分離，是不可能合身的。從而，它只能是**正常的**或**飄逸的**。這是合身變項的表：

───────

⑱組合的例子：**方形披風、方領、一尖頭鞋、一斜形、領結、細高跟、一圓領、一鐘形裙、一喇叭裙、一滑雪褲、一橢圓領、一鐘形帽、一捲曲的（口袋）蓋布**。

⑲顯然，在服裝和身體的任何一處之間，都不可能存在實際上的距離。服裝必然要與身體的某一部分相接觸。但考慮到某些歷史上的服飾幾乎處處都是寬鬆的〔尤其是伊麗莎白時代的服飾，參見杜魯門（N.Truman）《歷史上的服飾》（*Historic Costuming*），倫敦，皮特曼出版社，第10版，1956年，第143頁〕

⑳柔韌性的變項Ⅸ。

㉑合身很適合於精神分析評論。弗呂格爾（Flügel）就曾試圖根據服裝緊縮程度（既作為保護，又是束縛），概括出性格類型。〔《服裝心理學》（*The Psychology of Clothes*），倫敦，霍格恩出版社，第3版，1950年）。

貼身 /	緊 /	鬆 /	蓬鬆
黏身	緊身 緊縮 式樣合身 線條優美 緊密㉒	寬鬆 隨意 飄逸 大 輕柔 輕便 寬大	

9-9 移動變項(Ⅶ)

我們已經指出，**移動**（mouvement）變項給予服裝的一般性以生機活力。服裝線條是有方向性的，但它的方向受人體體態的影響，最為常見便是垂直方向。於是，問題就變成了在移動變項的原則對立（**升/降**㉓）之上再加上另一種變項術語（**高/低**）。無疑，**高領毛衣**有著高聳的領子。同樣，從總體上看，這個術語顯然是移動的一種：技術上講，是衣件在使領子上升；語言上講（即，從隱喻意義上講），是整個衣件在向上攀升。對**長統手套**來說同樣如此：它們只是有著長長的袖口而已。但在語義上限定它們的（即，把它們與其他類型的手套相對立）是它們彷彿在沿著胳膊上升。所有這些例子，都存在著一種擴展，從衣件某一部分的實際特徵擴展到衣件作為一個整體所具有的整個外表。這就

㉒**緊密**是一個複合術語，它介乎於術語層和修辭層之間，就像小一樣（參見4－3和17－3）。

㉓參見10－1。**直掛**與**翻轉**頗為接近（彎曲的變項）。但這兩個不能混為一談，因為翻轉表示褶邊或下襬捲起來的意思。

是爲什麼這個變項始終不能擺脫一種修辭狀態，它在很大程度上得益於書寫服裝的本性。因此，**上升**和**下降**構成了對立的兩極，還必須在它們的術語加入隱喻變化（**飛升、俯衝、俯身**），根據支撐物來加以使用。**上升**和**下降**在單獨一種狀態下的結合產生了一個混合的或複合的術語：**搖擺**（basculé）。**搖擺**表示兩個相互關聯的表面的存在，結果也就是一種新的附著方向：**向前/向後**㉔。有時在**突起**和**凹陷**中也能發現這種微妙的差別。但是由於不再有高或低的跡象，我們可以把突起和凹陷看作是一個與主要一極有關的中性範疇，因爲它們並不明確地介入**上升**或**下降**的行爲。我們可以看到，這個變項的不同框架實際上是由方向構成的，而不是移動，這體現於所有的對立術語中。否則，像鬆弛這樣的零度術語（**無狀態的**）顯然是毫無根據的。移動的缺乏不是委婉的，這足以證明它是一種權力價值，它不能被標記。不同的移動方式融入語義上的生動。這就是爲什麼我們將不可避免地把它作爲一種自主的變項來加以構建，獨立於位置的變項，或者，甚至是量度的變項（**長手套**），而這大大有利於它的結構化進程，這是移動變項的聚合關係表：

1	2	混合	中性
上升　／	下降　／	搖擺　／	突起
升起 飛升	俯身 俯衝 下垂 垂		凹陷

IV. 實體變項

9-10　質感

　　這裡的一組變項，重量、柔韌性、表面的突起以及透明度，其功能是使質料的狀態產生意指。可以說，除了透明度以外，它們都是可以觸感到的變項。任何情況下，最好都不要把對衣服的感覺歸為某一種特別的感受。當衣服是厚重的、不透明的、緊繃的以及平滑的時候（至少當這些特徵被注意到時），衣服形成以身體為中心的感覺順序。我們稱這種順序為**質感**（cénesthésie）：實體的變項（其統一性即在於此）就是一種質感變項。基於這一事實，在所有的變項中，實體的變項最接近於服裝的「詩學」。更何況，實際上還沒有什麼變項是文學性的：無論是料子的重量：還是透明度，都可以簡化為一種孤立的特徵，透明也可以是輕柔，厚重也可以是緊繃㉕。最後，質感又回復到**舒適**和**不舒適**之間的對立上來㉖。這實際上是衣服最重要的

㉔**搖擺**分解前升＋後降。我們可以說，反向移動（後升＋前降）被看作是全無美感的（因而也從不提及）。這就是潘趣〔Punch，英國傳統滑稽木偶劇《潘趣和朱迪》（*Punch and Judy*）中的鷹鼻駝背滑稽木偶──譯者註〕的縮影。

㉕我們可以利用文學批評中的方法，把這些概念組合成主題網絡。

㉖這一對立已經在合身變項中加以辨別。

兩個價值。為什麼**厚重**只因其含蓄意指令人感到不舒服，就鮮有提及？或者進一步問，為什麼**透明**，由於和精神愉悅聯繫起來，就被當做一種渴望的感覺而挑選出來，而它的對立面不透明就不能與之並肩齊眉（它從不受到描寫，因為它是一種標準）？儘管我們在過去的例子中，曾把厚重的東西聯繫在一起，儘管在現在的例子中，我們又把舒適，把柔軟看作是普遍優點，這種優點就解答了上述問題。於是，對立遊戲多少會受到感覺禁忌（同時也是歷史禁忌）潛在系統的干擾。原則上，這些實體變項涉及的只應該是衣服及其飾件製作使用的料子，像纖維、羊毛、寶石和金屬之類的。簡單地說，它們在邏輯上只適用於一種屬，即質料屬。但這只是一個技術觀點，而不是語義觀點。因為通過舉隅，書寫服裝總會將實體的本質轉移到衣件，或者（偶爾）轉向衣件的構成：**一件輕柔的罩衫**是由輕薄的料子製成的，**一件透孔的外套**是用鈎針編織的。但是，既然術語規則要求我們盡可能接近雜誌實際表達所使用的文字（除非從服飾符碼的角度來說，術語替換是毫無意義的），那麼，我們就必須假設，實體變項適用於大多數的屬，從而不必麻煩把衣件簡化到它的質料。我們有能力把**一件亞麻裙**簡化為**一件由亞麻製成的裙子**，卻不可能把**一件厚重大衣**簡化為**一件由厚重織物製成的大衣**，而我們似乎傾向於用這種（賦予的）不可能性來對抗我們（假定的）能力。亞麻是質料屬下的一個類項，而厚重如果也是一個類項的話，也應該屬於重量屬：亞麻以排斥關係存在，厚重以矛盾關係存在（\neq**輕薄**）。更何況，一旦我們認識到，正是由於語言，一件服裝的重量＝估計，遠要比什麼分子狀況更富「詩意」，那麼，就會借助於其他要素（款式、褶等）來形成罩衫的「輕薄」。實際上，重量是很容易陷入實體與一件衣服自身之間的這種混亂之中。相反地，對

於寬鬆來說，這種混亂是不可能的，很難把變項與它改變的質料截然分開。對於把它轉移到個別服裝或飾品，語言顯得猶豫遲鈍。一件大衣的料子可以是硬實的，而用不著把這一特徵在術語上轉移到衣件，從而也用不著轉移到這一衣件的稀有上。因此，現實並不絕對地決定了變項的產量（還有許多粗糙的，或不光滑的織物）㉗，而語言權力則再度負責來分配這一現實。

9-11　重量變項(Ⅷ)

時裝技術專家深知，任何東西也比不上它的物理重量更適合於界定布料的了。稍後我們將會看到，正是以同樣的方式，重量的變項潛在地讓無數質料類項被分爲兩大意指組㉘。語義上（而不再是物質上），重量也是能界定面料的。在這裡，服裝似乎與巴門尼德（Parménide）古老的一對又再度邂逅。輕的東西，在記憶、聲音、生命一邊，而緊密的東西，在黑暗、遺忘、寒冷一邊。因爲厚重是一種整體感覺㉙，語言把**單薄**（有時甚至是**纖弱**）化作**輕**，把**厚實**（**臃腫**）化作**重**㉚。這或許就是我們所要把握的服飾最爲詩意的現實。作爲身體的替代形式，服裝利用它的重量，融入人類的主要夢想，夢想著藍天和墓穴，夢想著生命的

㉗我們把一個變項對一個屬項變化數量的結合能力稱爲變項的**產量**。

㉘參見11－11。

㉙厚重可以通過輔助變項得到加強或分散：寬底衣服比尖底衣服重；寬裙也是較重的，等等。

㉚**臃腫**和**厚重**通常被用做量度術語。不過，如果體積變項不能使用這一屬，它們就是指重量。

崇高莊嚴和入土歸安，夢想著展翅翱翔和長眠不醒。正是衣服重量使它成為一雙翅膀，或是一片裹屍布，成為誘惑或是權威。儀式服裝（並且首先是領袖服裝）總是凝重的，權威的主題就是僵硬，是垂死。為歡慶婚禮、誕生及生活的服裝總是輕薄飄逸的。變項的結構是兩極對立的（**重/輕**）。但我們知道，流行只標記（即使其意指）情緒愉悅的特徵。當一個術語要想加入一個既定的支撐物時，只要這個術語有足夠的消極含蓄意指（如，**襪子沈贅不堪**），以使它無法勝任，甚至是退出對立組即可。喜歡的術語仍然保留（如，**輕盈**）。但如果它是標記性的（即意指性的），那也是與一個模糊術語聯繫起來進行標記的，這個術語就是**標準**：一件標準的罩衫，不輕也不重。重就會顯得突兀，但輕柔也可以突破普通罩衫的中立性而被標記。的確，如今的輕柔時常是令人愉快的。所以，這種變項的持續對立是〔**標準**〕**/輕柔**③。不過，**厚重**並不是貶義詞，不管怎樣，一件衣服的保護功能或儀式功能已足以從語義上說明厚實和緊湊的合理性（披巾，大衣），流行也試圖把不名一文的型式（項鏈、手鐲、面紗）吹捧上天（儘管這種情況可謂鳳毛麟角）。下面是這一變項的表：

厚實	/	〔標準〕	/	輕柔
厚實 臃腫				纖弱 單薄

③真實服裝的演變進一步證明了從**重**到**輕**的更迭。大衣的銷售不斷下降，讓位於較為輕便的服裝（雨衣、華達呢衣服），或許這是由於人口的城市化和汽車的發展〔參見《消費》（*Consommation*），1961年，第2期，第49頁。）

9-12 柔韌性變項(X)

語言只有一個部分術語（**柔韌性**）供它籠蓋兩個對立項（**柔韌/硬挺**），但憑藉**柔韌性**（souplesse），我們顯然必須弄清使得服裝多少能成形的一般特性。柔韌性表示某種硬度，既不過於堅硬，也不太顯脆弱。本性硬實的物體（像別針），以及過於細軟，或者完全寄生於其他衣件之上的要素是不能接受這一變項的。像重量一樣，柔韌性基本上是一種物質的變項，但也如同重量一例中一樣，存在著變化不斷蔓延至整件衣服的情況。其對立，原則上也像重量一樣，是兩極對立的（**柔韌/硬挺**）。但是，儘管**硬挺**曾經風靡一時（在鎧甲裝和上漿服裝中㉜），如今卻是**柔韌性**主宰了所有的標寫。**硬挺**只有在某些料子中才得到認可（**硬塔夫綢**），而**上漿**服裝幾乎被當做是半成品（即使是在男裝中）。在大多數只有**柔韌**被標記的情況下，對立也就只能輾轉遊戲於**柔韌**和**不夠柔韌**之間。因此，必須經由**標準**之類的模糊術語來達到這一點，就像變項表中顯示的那樣，它和重量變項表有頗多共同之處。

柔韌 /	標準 /	硬挺
鬆		上漿 硬實

㉜弗呂格爾（《服裝心理學》，第76頁）對**上漿**服裝提出了精神分析學的解釋，並從中總結出陰莖象徵。

9-13　表面效果變項⒳

　　表面效果變項的使用範圍十分有限，因為它只關注那些能夠影響支撐物表面的偶然因素㉝。它完全是一種物質的變項，術語上很難把它孤立出來。語言很難把它轉移到衣件。只有在衣裝的部件上（邊、領子），語言才能勉強做到這一點。其術語只有和（布料的）一般表面聯繫起來，才能領會，從中，我們標記出表面變化（凹陷或凸起）。

1	2	中性	混合
（突出）　／	凹陷　／	平滑　／	隆起
波紋 〔凸面〕 縐褶 隆突 粗糙 貼花 凸現 凸飾 凸起 凹槽	〔凹面〕		

㉝這並不是說它在心理學上就不重要。拉札菲爾德的一項調查表明，收入菲薄的人喜歡柔滑的料子（以及巧克力和濃烈的香水），而有著較高收入的人則喜歡「不尋常」的織物（濃重的質性，以及淡雅的香水）（拉札菲爾德（Lazarsfeld）：〈市場調查的心理學狀況〉〔The Psychological Aspect of Market Research），載於《哈佛商業評論》（*Harward Business Review*），1934年，第13期，第54～57頁〕。

這個變項使每一導致織物表面凹陷或凸起的東西都產生意指（但身體表面除外，它的外形依賴合身變項）。它使我們有權把，比方說，**貼花口袋**，看作是突起術語下的。這些口袋加於服裝之上，又與它分離。儘管這種變項十分罕見，但它仍具有完整的結構：兩個截然對立的術語（**突起的/凹陷的**），一個混合術語（**既突起又凹陷**）：**癟**（**一個稍癟的帽子**），它不是貶義的，因爲它是作爲一個「滑稽」的細節標記的。

9-14　透明度變項(XI)

原則上講，透明變項應該說明服裝可見的程度。它包括兩個極端：極度（**不透明**）和零度，後者表示服裝的全然不見（這種程度當然是不現實的，因爲裸體是人們忌諱的）。像「無縫」一樣，衣服的隱匿不見是神話的、烏托邦式的主題（國王的新衣）。因爲從我們證實透明的那一刻起，看不見就形成了其最佳狀態。**不透明和不可見**，這兩個術語，一個表示的性質可能過於穩定，以至於人們從不去注意，而另一個所代表的本質又是不可能的。標寫只有集中於不透明的中間程度：**透網和透明**（或**面紗遮掩狀**）㉞。在這兩個術語之間，不存在密集度的差異，而只有形態的區別。**透網**是一種斷斷續續的可見性（織物或胸針），**透明**是一種稀薄的不可見性（薄紗、透明薄織物）。任何在程度

㉞這或許意味著，在流行中，**用面紗遮掩就意示著一種透明度**，因而也就是不可見性（除非面紗非常稀疏），而精神上，**用面紗遮掩首先屬於一種僞飾**（用面紗來欲遮還現）。有關用面紗遮掩—被面紗遮掩，參見**強調—被強調**，9－4。

上，或是強度上瓦解服裝不透明的東西，都歸於透明變項。以下
是這個變項的表：

〔不透明〕	/	透網	/	透明	/	〔不可見〕
		有洞		面紗遮掩狀 用面紗遮掩		

V.量度變項

9-15　從確定到不確定

　　時裝中，量度的術語表達五花八門：**長、短、寬、窄、寬、
鬆、大、厚、高、高大、抵膝**、3/4、7/8，等等。所有這些表達
經常相互混用。從中，我們根據術語的大致相似，無疑可以找到
三種基本的空間維度（長度、寬度、體積），但有些術語很難適
合於這種維度（**高大、大**），而有些則明顯腳踏兩隻船（窄既可
以是寬度範疇，也可以是體積概念）。之所以如此混亂，原因有
三個：一是，表述在術語上，總是把一件衣服的部分維度說成是
整體上的一件，這已是慣例（就像我們在討論其他變項時所看到
的那樣）：**一頂大帽子**實際上是一頂有著寬大帽沿的帽子。第
二，在所謂的服裝這一錯綜複雜的物體中，流行更多地是標記主
要的印象，而非實際的組成：儘管原則上，**寬**不代表體積的大
小，但流行使用起**寬袖**這個詞組卻如探囊取物一般，因為它更願

意去標記衣件的平面模樣。最後一個原因，既然流行把自己全託付給了語言，那麼它就必須產生絕對量度（「長」、「寬」），而這實際上完全是相對的⑤，其功能特徵只有通過結構分析才能系統化⑥。三維體系只有一定程度的連續性、穩定性，以及因此而產生的清晰性，那也是假設它建立在一片同質的、恆定的領域內（比方說，一個物體，一片區域）的情況下。但流行經常是不露任何跡象地把這兩個領域：人體和衣件合二為一。所以，頭飾會被描述為**高**（因為它是衣件和身體的關係問題），項鏈會被描述為**長**（因為它是衣件自身的問題）。所有這一切的結果便是，如果量度的傳統概念（長、寬、體積）公然應用於流行體系中，它們必須具有自己的規則，這種規則不能是簡單的幾何學規則。實際上，每一個變項量度似乎都在傳遞一個雙重資訊：物理維度上的尺寸大小（長、寬、厚），以及這種維度的精確程度。最精確的變項自然非**長度變項莫屬（長/短）**。一方面，由於人體是縱向的形式，蔽體的衣物長度很容易改變，並且相當精確。另一方面，身體的長度（或高度）與其他維度又如此不成比例。所以服裝的長度不至於過分模糊。於是，**長度**便以其精確性和獨立性游離於其他量度變項之外⑦。相形之下，**寬度**和**體積**就不太精

⑤利特雷說：「就身體的三個維度來說，長度總歸是最大的，寬度通常居中，而厚度是最小的。」

⑥這種分類類似於曾經對指示的關係體系所做的分析〔弗雷（H. Frei），〈指示系統〉（Système des déictiques），載於《語言學學報》，Ⅳ，第3期，第116頁〕。

⑦人類的直立狀態決定了我們的感覺以及所謂的視覺感知〔弗里德曼（G. Fried-mann）：〈技術文明及其嶄新環境〉（La civilisation technicienne et son nouveau milieu），載於《亞歷山大·科伊文集》（Mélanges Alexandre Koyré），赫爾曼出版社，1942年，第176~195頁〕。

確。當**寬度**（**寬/窄**）涉及到本來就是一塊平面（**前件**）的衣件時，它的使用無疑是精確的。但這種情況可謂鳳毛麟角。當衣件在凸起面上是平整一片時（**一件寬大的裙子**），它的寬度與它的體積就有點混淆起來了。當**體積**（**寬大/瘦小**）指向明顯如球狀到衣件時（**帽子的頂**），它是一個明確的概念。實際上，流行往往並不需要那麼多精確的量度，如，某一特定要素的寬度或厚度，因為它只是一種整體性概念，既是橫切的，又是橫剖的。衣件的「高大感」，它的寬鬆感，都與其長度有關。當然，把寬度變項與體積變項區別開來還是很有必要的，因為存在著平面因素和球面因素。除此之外，這兩種變項形式還有點像一組對立中的不精確的一極，其精確的一極就是長度。這個對立被冠以**大小**（**大/小**），這是尺寸的一般術語，其功能是作為前三個變項不定的方面，或是替換其中之一，或是把三者同時概括。因此，量度的四個變項便以這樣一種功能層次組織起來：

在每一層面上，量度越模糊，標寫就越武斷。**長度**當然是最客觀的量度，它獨自接受以英尺的標寫（**一件裙子離地5英尺**），而**寬度**和**體積**則很容易交換術語（**有著寬袖**）。最後，所有三個變項全部歸入大小的最終普遍性中。這四個變項有著同樣的結構。對立包括兩個兩極對立的術語和一個中性〔**標準的**〕術語，但這裡的中性術語比起實體變項中的中性術語，顯得不那麼重要。因為量度遇到的禁忌較小：比起**重量**，**寬度**不能勝任的時

候少得多，不過，中性術語仍有其必要性。**一件長袖羊毛開衫**並不與**一件短袖羊毛開衫**發生對立。雖然，語只有在斷斷續續的術語中才會產生對立，但術語之間差別實際上是循序漸進的：1/3、1/2、2/3、3/4,等等。比起移動的不精確術語，兩極中的每一極（**長/短、寬/窄、厚/薄、大/小**）所表現出來的狀態都較前者顯得不那麼絕對。流行在簡化的一極（我們在**剪短**這樣的術語中可以明顯感到㊳），和擴展的一極之間形成對立。**多和少**，主要和次要的強烈對立與我們在同一性變項（**是或不**）中看到的純粹選擇截然相反。但是，這種循序漸進的結構一旦由雜誌表述出來，就很容易變成一個固定結構。彷彿存在著，或者至少被說成是存在著，**長**的本質以及**短**的本質：最爲善變的定義。量度趨向於融入最爲主動的標寫，即肯定之中。當量度中最具相對性的東西：比例（3/4）最終建立起一個絕對類項時（**長爲四分之三**），我們可以清楚地看到這一點。

9-16 長度變項㊲

長度是量度中最精確的變項，也是最常見的變項。無疑這要歸因於人體，從垂直方向上看，它並不是對稱的（腿和頭就不一樣）㊴。長度不是不起作用的量度，因爲它好像也分擔著身體縱向的多樣性。由於服裝最終仍必須附著於身體的某個部位（踝、

㊳ 剪短蘊涵著雙重相對性：與物質有關，與過去有關。

㊴「對稱……基於人體形態，無論它出現於何處，我們都只是在寬度上，而不是在高度上或長度上謀求這種對稱。」〔巴斯卡（Pascal），《沈思錄》（*Pensées*），I，第28頁〕。

臂、肩，頭）才能成形，所以，它的線條也是有方向性的，它們是**作用力**（force）（例如，橫剖戲裝是不起作用的，西班牙文藝復興時期的戲裝，要比現代服裝顯得「死氣沈沈」）。這些作用力中，有些似乎是從臀部或肩部向下發展：衣服**垂掛**，衣件**很長**；而另一些則正好相反，它們好像是從踝或頭部向上走，比如，**高聳**的衣件，但這種區別在術語上清楚地證明了的確存在著眞正的服飾符碼作用力。根據這些作用力擴散的方向不同，服裝可以坦然承受樣式的基本變化。於是，在我們的女性服飾中，有兩個上升的向量（由頭和腳支撐的**高聳**衣件：高聳頭飾、高統絲襪），還有兩個下降的向量（由肩部和臀部支撐的**長**衣件：大衣、長裙）。這四個向量集中起來，就像四行詩中的內韻外韻。但我們仍然可以設想出其他「韻律」，其他「詩節」，像東方女性服裝中的對句（指兩行尾韻相諧的詩句——譯者註）（面紗和長裙以同樣的方向**垂下**），像東方男性傳統服飾中的錯韻（**高高**的頭飾和**垂下**的飄帶）：

	現代女性服飾	東方女性服飾	東方男性服飾	十三世紀英國女性服飾，等
頭	a↗	a↘	a↗	a↘
肩	b↘	a↘	b↘	a↘
臀	b↘			a↘
踝	a↗			

每一個系統都遵循著一個特定的韻律，或奕奕飛揚，或鬱鬱垂蕩。我們的系統顯然是傾向於中性化，並且似乎很少改變。因爲要想在樣式上發動一場標記革命，就必須要麼讓頭飾下垂（面

紗），要麼讓踝部再度被遮蓋，所有這一切都清楚地表明，縱向的尺寸，即我們依據支撐物的點和發展區域的不同而稱之為長度或高度，具有重要的結構價值。進一步講，正是通過長度的變化，流行試圖改頭換面，以驚世駭俗，並且也正是「充滿活力」的長度（「修長」風格）決定了時裝模特兒的標準體形。長度變項包括四種表達方式。第一種（並且是最常見的一種）是以單純的形容詞形式使維度絕對化（**長/短**），我們稱之為絕對長度（實際上是相對的，因為它意味著一種參照面即，服裝支撐物）。在第二種表達方式中，比例長度（3/4、7/8）的相對性是顯而易見的，它逐漸變成了語言。原則上，我們在這裡探討的是聯結變項，因為量度聯合了兩個要素（比方說，一件裙子和一件茄克），標記出一個要素在比例上多大程度上超過了另一個要素。但在這裡，比例再度成為了絕對。文字上，它只界定那些變化產生意指的衣件。從母體 V.S.O. 的角度出發，變項仍是很簡單的，語言並沒有留下其含蓄意指特徵的任何痕跡：**7/8長的大衣**創造了一個完整的整體，其中長度的相對性融入了術語的絕對性之中，甚至滑向類項（**四分之三的長度⑩**）。在最後兩種表達方式中，比起前兩種，與特定參照物有關的長度被標記出來。這種參照物可以是一個範圍。術語要素是：**遠至……**，或其他的同義詞，**恰好過於……**，（**依於**）**……之上，上至……**。參照物是生理結構上的（膝、前額、脖、踝、臀，等等），這就是為什麼它不能被當做支撐物的原因。形式上，它包含於變項之中，從中它只不過構成了一個術語要素。這參照物還可以是一個基地（**從……開始**）：作為一種常量，它就是地面。長度是以英尺標記的

⑩在比例變項中，存在著比例為零的情況，此即為兩個衣件一致。

（一件裙子離地18英尺），這種英尺標記法，源於人們夢想著如
科學般精確。語義上，它更爲虛無飄渺，因爲同一季節中，標準
規範因設計師而異㊶。這也就意味著脫離制度習慣，進入衣服事
實和流行事實的中間順序，我們可以稱之爲設計師「風格」，因
爲每一種量度把每一位設計師作爲一種所指來看待。但從系統的
觀點來看，從一年到來年，英尺變化的功能就是極爲簡單地從**較
長**到**較短**的對立。這種複雜的表達變項可以概括如下：

絕對長度	長 ／ 〔標準〕 ／ 短		
	高深		低小
比例長度	1/3, 1/2, 2/3, 3/4, 7/8,等等		
範圍(遠至…)	臀/腰/胸/膝/腿肚/踝/肩/脖		
基地(從…開始)	離地 3 英尺/4 英尺/5 英尺,等等		

9-17　寬度變項（XⅢ）

比起長度，服裝的寬度是一個更不起作用的維度。它不以作
用力的形式表現出來，因爲人體在寬度上是對稱的（兩隻胳膊、
兩條腿，等等）。衣服的橫剖方向發展因體態而是平衡的：一件
衣服不可能只在一邊「凸出」。最能展現其橫剖面不平衡的屬是

㊶例如，1959年夏天，從下襬到地面的長度，卡丹（Cardin）爲38公分，帕
　圖（Patou）爲40公分，格雷斯（Grès）爲41公分，迪奧爾（Dior）爲53
　公分。

頭飾。這或許是因為，旣然對稱是難以變動的因素，就有必要利用它的對立面，即臉部，使顯得生氣勃勃的身體的精神部分（**一頂帽子歪到或斜向一邊**，等）。再者說，寬度只能在一個非常狹隘的範圍內變動：衣服不能超過身體寬度太多，至少目前的衣服型式還不行（歷史上曾經有過，像西班牙巴洛克時代的一些服飾，就在橫向上極度誇張）。因此，這個變項不適於主要衣件，主要衣件只有從人體上才能獲得它們的美感和活動領域，並且，正如我們已經看到的那樣，只有靠體積的凸現，才能被稱作**窄**或**寬**，而且條件是衣件必須有足夠的「身體」供它發揮（**長袍、大衣**）。所以，衣件中最為穩定的變項是平整和衣長。最後一點，**寬**是審美禁忌中最忌諱的東西，至少在現代服飾中是這樣，人們通常都是以瘦小和纖弱為美。因此，我們只能把它當做是意指鬆弛和遮護性好之類的價值，才能標記它。所以，變項表就只能在術語上大為簡化：

寬 /	［標準］ /	窄
		緊身 瘦小

9-18　體積變項（XIV）

原則上，如果**體積**（volume）有其自身的厚度，那麼它就代表著一個要素的橫切維度（**鈕扣**）；如果它包裹著全身，那麼它就代表著整個衣件的橫切維度（**大衣**）。但是，事實上我們已經看到，這個變項很容易用來解釋整體維度，從而也就比長度和寬

度含糊許多。它的主要術語尤具標記性，至少對那些衣服的主要
衣件來說是這樣，尤其是當這一衣件具有確定無疑的保護功能時
（**寬大、寬鬆**）。用簡化的術語來說，它直接與身體接觸，並逐
步傾向於合身。總之，衣服讓主要衣件變得寬鬆，只會使身體變
得更加肥大。如果它想使身體苗條一些，就只能隨著身體，並標
記它（這就是合身）。再進一步，依照某些分析認為，這兩個變
項與兩種服飾道德有關：體積的龐大表明了個性和權威的道德存
在㊷，而另一方面，合身的龐大則體現了色情的倫理。體積變項
表可以以下面的方式建立：

寬舒　/　〔標準〕　/　瘦小		
寬鬆 臃腫 龐大 寬 寬大		〔窄〕 〔小〕

9-19　尺寸變項（XV）

正如我們已經看到的，**尺寸**（grandeur）變項是為了表示維
度的難以確定性。**大**和**小**是關鍵術語，它們適用於任何一個維度
（**一條大項鏈**實際上是**一條長項鏈**），並且可以同時用於所有的
維度（**一個大手袋**），比方說，雜誌希望採取最為主觀的閱讀
點，從而，它可以闡釋一種印象，而無須對它進行分析。當流行

㊷弗呂格爾：《服裝心理學》。

面對三種標準尺度時（其中有一些已接近於整體性），它會選擇使用不確定的（或許更確切地說，是「不感興趣的」）量度，這不足爲奇。許多語言都在以同樣的方式，利用毫不相干的指示系統來完成它們特定的指示系統。德語把 der（**這一個**）與 dieser/jener（**這個/那個**）對立起來，法語把 ce（**這**）同 ce…ci/ce…là（**這個/那個**）對立起來㊸。無疑，結構上，大小占據了中間地位：語義上，它幾乎總有一種修辭價值：**巨大的、廣大的、碩大的、大膽的**，術語**大**的這些變化特意是有意誇大的（其他變項就不是如此）。簡化術語（**小**）總有著道德觀念上的含蓄意指（簡潔，討人喜歡）㊹。

下面是這一變項的表格：

大 / 〔標準〕 / 小		
大膽 碩大 廣大 巨大		

VI. 連續性變項

9-20　連續性的中斷

㊸參見弗雷：〈指示系統〉。

㊹參見4－3和17－3。

　　一件服裝的形體意義很大程度上依賴於其要素的連續性（或間斷性），這種依賴甚至超過了它對其形式的依賴。一方面，我們可以說，在世俗的形式上，服裝反映了一個古老的神秘夢想，即「無縫」，因為服裝包裹著身體，身體鑽了進來卻不留任何鑽的痕跡，這難道不是一個奇蹟嗎？另一方面，就服裝引發色慾的程度而言，它必須允許在一處固著，而在另一處解開，允許部分的闕如，允許我們擺弄身體的裸露感。連續性和間斷性從而被制度習慣特徵取而代之。服裝的非連續性並不僅僅滿足於存在，它不是炫耀賣弄就是躲躲閃閃。由此，變項組的存在註定要讓服裝的解開或縫合有所意指：這些都是連續性的變項。分形和閉合的變項已經簡化為分開（或不分開）和聯結（或不聯結）這兩個既相互矛盾，又互為補充的功能㊺。移動變項解釋了一個要素的獨立性，解釋了使它與另一個要素要麼附著，要麼不附著的原則（第二個要素還未表現出來）。再者，無論它曾經如何被分形或移動，都可以以各種不同的方式附著其上：正是附著變項的作用才使得這些不同的附著方式產生意指。最後一點，一個要素可以在質料上是連續的，同時仍接受將其線條截斷的彎曲。比方說，一個衣件，要麼是可以收捲回來，要麼可以平伸出去，彎曲變項就吸納了這種選擇。剛才給予這些變項的規則是有目的的。因為，如果拋開最後一個變項（彎曲）不談———它在這方面表現不很明顯，我們可以看到，在結構上，它們一個控制著一個：不論是給一個衣件鑲條花邊，還是給它釘個扣子（附著變項），都是一種選擇，而這種選擇只有當這個衣件是移動的或閉合的時候

㊺儘管語言很不公平地要求我們把持續和間斷之間的選擇稱為連續性，把分形和未分形之間的選擇稱為閉合，諸如此類的。

（移動或閉合變項），才有意義；並且，最後一個變項（**敞開/
閉合**）只有從一開始就分形，才可能有它所意示的選擇。於是，
就術語的控制論意義上來說，四個連續性變項中，第一個變項便
在它們中間形成了一種程序。打個比方說，每一個變項繼承了前
一個變項的遺產，並且只有從預先的選擇中，才能假定它的有效
性。主宰意義過程的這種「遣送」是十分微妙的，一個**被迫**關閉
的衣件（結果脫離了閉合變項）仍然可以支撐附著的選擇（一個
分形的衣件，儘管總是閉合的，它也可以通過鈕扣或拉鏈，來這
樣做）。一個**總是**分形的要素可以是敞開的或者是閉合的（例
如，一件大衣）。這意味著，雖然它們形成了網狀關係，這些變
項仍保持著各自的獨立性。在一個地方毫無意義的東西（被剝奪
了自由）絕不會產生進一步的意義。如果我們分析一下這張「遣
送」表格，它決定了它們可能以各種不同的面貌出現，我們就會
感到這些變項的生命力。要知道，爲了使變項能進入遊戲之中，
爲了讓意義得以產生，組成的對立必須採用一種**有保障的自由**。
因此，屬的本質就會排斥，或者相反，允許某些變項應用於其
中，這裡我們稱之爲**排除和可能**㊸。

9-21　分形變項（ⅩⅥ）

　　服裝的寬大可以以兩種主要方式加以改變，要素的表面可以
分開，可以部分分形或完全分成兩邊（一件裙子、一雙鞋子的上
部）。但這個要素也可以分成兩個充分獨立的區域，根本用不著
裁開。這種情況發生在那些根據一定的對稱原則而由兩塊

㊸參見12－2。

分形		移動性	閉合	附著
E P	自然分形 　　　（**背心**） 本來沒有分形 　　　（**襪子**） 截然對立㊽ 　　（**吊襪帶**）		P㊼ E P 自然封閉 　　　（**罩形**） 自然敞開 （**無袖連衣裙**）	P E P E E
		P（**肩膀**） P（**可拆卸 　式風帽**）		E P

布片或布端組成的衣件。功能上，披肩、束髮帶或腰帶的兩頭都
在模仿敞開狀態下的兩條邊，它們也可以是「閉合的」（交叉式
打結），或「敞開的」（鬆開、鬆垂）。這就是爲什麼要把截然
對立的情況也包括在分形變項之中。並不是說衣件的自然分形的
可能性有著某種意義（就像在兩極對立的衣件中一樣），而是因
爲這種「分形」包括了閉合狀態和附著的意指變化（**圍著的頭**

㊼P：可能，E：排除在外

㊽有著兩個對稱的兩頭或蓋布的衣件（**頭巾**、**腰帶**）類似於自然分形的衣
　件，因爲它可以是閉合的、敞開的、用鈕扣扣上的（**束髮帶**）、打結
　的，等等（參見以下章節）。

巾、打著結的束髮帶㊾）。這個變項的結構是一種存在狀態的選擇：要素裁開或未裁開。它無法承受任何強度或是複雜性的變化。混合術語（裁開和未裁開）的可能性和中性術語（既不裁開，又不是未裁開）別無二致㊿。標準術語只能概括兩極中的一極，一般是否定的一極，裁開的東西，在通常是未分形的背景映襯下，顯得格外引人注目。這裡是其表格：

裁　開　／〔未裁開〕	
鋸齒狀 扇形 中斷 分離	

9-22　移動變項（ⅩⅦ）

　　一個要素的移動性只有當它能夠存在或是不存在時，才能意指。衣件通常是依體態而移動的。一個衣件就是獨立存在的�51，所以它無法接受這種變項。爲了顯示意義，有時要素必須黏著於身體的主要部位，有時又要脫離它。也就是說，要素在本質上既不能過分獨立，又不能過於依賴寄生。附著的部分往往就是這

㊾我們看到，如果結構規則與術語規則不期而遇，它不受縛於術語規則。這裡的分形更多地是受其結構功能限制（就是說它控制著其他的連續性變項），而非其實體。

㊿部分分衩來源於完整性的變項。

�51對於結構的而非實質的，語段的而非系統的定義，我們有一個新的例證：有所保留的衣件應該是拒絕移動變項的（因爲它總是移動的）。

樣，尤其是後腰帶襯裡和領子。同時，對於那些一般情況下是移動的，但又能縫進或插入主要要素之中的衣件（**短披肩、風帽、腰帶**）來說，也不例外（儘管比較少見）。這使我們非常接近於「偽造」，從而也就是接近於手工的變項。當然，移動變項是質料上的自由，而不是使用或穿戴上的自由（存在的肯定）。移動變項的表非常簡單，因為對立是可以選擇的：

固定的	/	移動的
難以移動的 附著的		互相交換的 可脫卸的

9-23　閉合變項（ⅩⅧ）

分形的衣件可以敞開，也可以關閉，這就是閉合狀態的變項。這裡，我們全然不考慮衣件閉合的方式（繫結屬於附加變項），而是達到這種閉合的程度問題，如雙排鈕茄克比單排鈕茄克「關得更嚴」。因此，我們探討的是一個集中的變項，其層面是又由語言在不同的性質上建立的。由此，我們這裡只提到閉合狀態的習慣程度：要像想使**敞開**產生意指，就必須為雜誌提供一個（標記的）規範，而不是穿戴者的個人喜好。實際上，閉合狀態是服裝的一個豐富多彩的方面。但是，正因為如此，它變成了性情癖好的標誌，而不是一個符號。為了使合狀態和附加狀能區別開來，為了把握閉合變項的漸進特性，我們必須回溯到它的生成變項：分形。不管真實也好，模糊也好，分形把邊或沿這兩個要素變成了一種存在，它們通常都是長線形的。這兩片合在一起

的程度充實了變項的術語。如果兩片毫不相連，要素即爲敞開
（在開衩中）或鬆開（在飄帶中），如果它們合在一起，但又不
重疊，這就是對襟（對它來說，襻或花邊是附著的方式）。**閉合**
儘管是一個很一般的術語，但在服裝中，它總是意味著衣件的一
條邊多少與另一條邊重合。**閉合**比對襟的封閉性更強。如果一條
邊與另一條邊重合到一個相當大的程度，服裝就變成交叉型的
了。最後一點，如果一條飄帶或下襬全部覆於另一個之上，衣件
（大衣或頭巾）就是**裹起的**。順著這五種主要型式，封閉性逐漸
增強，因爲我們總是考慮柔軟的質料，簡單的相鄰性無法進入，
因爲在服裝中，一但身體移動，連成一片的東西總不免四分五
裂。爲此，我們必須增添兩個更爲專門的術語：**挺直**對應著**閉
合**，但只是在部分的對立中形成其意義，即**挺直/交叉**，局限於
肩部衣件。最後一點，就背帶來說，〔**簡單閉合**〕變成了**繞脖**，
與交叉背帶相反。比方說，當它只是簡單地圍在脖子後面時，其
「封閉性」就不如後者。閉合的不同程度（在現實中）形成有著
五個術語的對立。

敞開	/	對襟	/	閉合	/	交叉	/	裹起
鬆散				挺直 圍繞 脖子				

9-24　附著變項（XIX）

由於**附著**（attache）是以分形變項和移動變項爲基礎的，它
的強度又是由閉合變項建立的，附著的方式仍是標記的，這也是

附著變項的任務。附著是可以假設的，並不需要多麼精確。**放置、位於**或**置於**之類的中性術語與整個完全或有限的附著系列相對立。

完全術語	中性術語
…扣住/用鈕扣扣住/ 拉繩＝繫緊/拉鏈拉緊 鉤住/打結/用摁扣扣上…	/放置
	位於 置於

　　形成意指對立的完全術語的數量有必要進一步加以補充，因為我們總是能夠發明或復興一些尚未標記過的附加方法。因此，它是最不具結構性的變項之一（它不能被簡化到一個選擇變項，甚至一個複合變項也不可能）。其中的道理很明顯：這個變項實際上觸及的是類項的變化：**一個打結的東西**與**一個結**幾無二致。語言本身就在玩弄這種模稜兩可，因為它只使用了一個單詞來指涉附加的行為，只使用了一個事物（**附著**這個單詞）充當這種行為的代理人。然而，我們顯然研究的是一個真實的變項，甚至嚴格說來，絕對不能把行為和事物混為一談：正如我們已經看到的，類項的肯定使實體片斷形成對立（**結、鈕扣、花邊**）。附著變項在非質料形式，以及脫離它們支撐物的存在狀態之間形成對立：兩者的區別就如同**拉鏈**和**拉鏈拉上**之間的區別一樣。進一步地講，作為一種屬一項支撐物，附著絕對不會有繫結功能：一個結或鈕扣是可以偽裝的：**一件有鈕扣的裙子**並不一定是指**一件用鈕扣扣住的裙子**。然而，人們為了向整個社會證明流行，而精心闡述，就這種結構化進程的一般努力來說，它仍是真實的。顯

然，正是由於類項，或更確切地說，是由於類項（或**術語系統**）的**開放**集合㉜，結構逐漸分解，在變項和類項之間存在著衝突。一個相對來說還未結構化的變項，就像附屬變項一樣，從某種意義上來說，難免會受到類項侵襲的。

9-25　彎曲變項（ⅩⅩ）

　　一個要素的形式在分子層面上依然能夠存在，並且仍能改變其方向。彎曲變項所必須解釋的正是這種改變。它必須使所有與要素的原始意義或「自然意義」相衝突的偶然因素都產生意義，要麼就改變它，要麼就屈從於它。這個變項的術語概括並不取決於絕對方向，而是衣件依據它們的起源或功能而採取的相對移動。因而，在純粹彎曲的術語（**折疊**）和彎曲趨勢的術語（**上翻**、**下捲**）之間，必然會產生矛盾。一頂帽子**上翻**的邊是折疊起來的，但一個上翻的領子就不是。當這個邊**翻下來**時，它也不是折疊的，而一個翻下來的領子就是折疊的。當然，這種術語的操作絲毫也不會改變變項的實際組織結構，因爲在各屬之間並沒有系統上的關係。因而，我們便以下列的方式來組織變項：兩個截然相反的術語，一個對應著向下彎曲（**下翻**），另一個對應著向上彎曲（**上捲**）；一個混合術語，即**折疊**，位於高度彎曲和低度彎曲之間，以及一個中間的術語（既不上翻，也不下捲，即**直**）。這實際上是不完全的，但已接受過時間的證明，就像縐領

㉜**在語言和現實的關係上**，術語系統代表著一個主要的結構化進程。但在更爲特殊的領域裡，即書寫服裝的層面上，類項的術語系統是小型結構化進程中的一個方面。

一樣：

混合	1	2	中間
折疊　／　上翻　　／　　下翻　　／　挺直			
	上升 捲起來	下降	

第十章　關係變項

「一件水手服領子敞開，套在針織羊毛衫。」①

I.位置變項

10-1　位置變項——水平的（ⅩⅪ），垂直的（ⅩⅫ），橫切的（ⅩⅩⅢ），方向性的（ⅩⅩⅣ）

　　位置變項是關於服飾要素在某個既定的區域內的擺放，例如，一朵花可以插於短袖上衣右邊，也可以插在左邊；一個褶可以位於裙子的上部，也可以在底部；一個蝴蝶結飾於長裙的前面或後面都行；一排鈕扣也可以或豎直，或斜排。所有這些例子，作為

———————

① ＼一件水手服領子敞開，套在針織羊毛衫上／

　　　　　　　　　　　　＼ VS　O ／

　　　S(1)O　　　V　　　　　S(2)

一組變項，清楚地說明，位置是表示一個特定要素和一個空間之
間的關係，這個空間依照它傳統的方位，必須是身體的空間②。
因為它指稱的衣件（短袖上衣、裙子、長裙）除了再現身體空間
以外。別無它用。因為，如果我們能對目標左右移動。那麼就會
產生一個水平範圍；如果上下移動，這就是垂直範圍；前後移
動，就有了一個橫切面。這三個平面對應著位置的前三個變項。
它們各自擁有自身的內部變化。至於最後一個變項，我們可以稱
之為**方向性**（orientation）變項，它的組織結構略有不同。一方
面，它不像其他位置，它把衣件和身體的空間與要素的排列（**釘
鈕扣**），或某個本身即是線性的要素（**項鍊**）聯繫起來，而不涉
及某些突起的要素（**胸針、花、蝴蝶結**）；另一方面，由於流行
時裝並不存在明顯橫切的線條。因此，方向性變項玩弄的只是身
體的前面部分，其變化只涉及垂直和水平之間的對立（**垂直或水
平排列的鈕扣**）。這些變項有著共同的結構，一種既簡單又完全
飽和的結構（方向性變項除外，它的術語還不完全）。它們各自
都有兩個截然對立的術語：**右邊/左邊、上/底、前面/後面、水
平/垂直**；有一個中間術語：不左不右，為正中（**在中間**），不
上不下的也是正中（**半高**），既不在身體的前部，也不在其後部
的是邊上（**在周邊、在邊上**），既不垂直又不水平的就是**斜線**；
最後還有一個複合術語：同時既在右邊，又在左邊上的為兩邊
（**側面**）③，同時既在上部，又在底部的為衣件的**全長**，同時既
在前部，又在後部的為**周身**。只有方向性變項沒有複合術語。在
語言中，這些都是有純粹直接意指的術語，沒有顯著的術語變化

②顯然，這一空間也形成了量度前三個變項（9，Ⅴ）。

③我們不要把**在兩邊**（右和左）和**在各邊**（在邊上）混淆起來。

（除了用於頭飾的**正扣在**和**斜插著**，以及對花飾來說的**編成花
環**）。它們總是作爲狀語使用，保持這一特性至關重要。**在邊
上、在周邊、在前部**（甚至**連在後部**）都是非質料性的局部領
域，而不要和它們相對應的屬混淆起來，後者是服飾物質的斷片
（**邊、前部、後部**）。我們可以把這四個位置變項歸組爲下列表
格：

	1	2	中間	複合
X XI 水平位置	在右邊	在左邊 左邊	（正中） 在中間	在寬度上 在兩邊
X XII 垂直位置	在上部 高(副詞) 正扣在	在底部 低(副詞) 深陷	正中 半高 中心的	在長度上 全長 在高度上
X XIII 橫切位置	向前 在前 在前部	向後 在後 在後部	邊上 在邊 在邊上	周圍 周身 編花環
X XIV 方向性	水平的	垂直的	斜的	— —

位置的前三個變項的移動性極強，它們輕而易舉地就占據了
我們所謂的意義點（pointe du sens），它們隨意改變其他變項
（最顯著的是分形、閉合以及附加變項：**從上到下釘著鈕扣、背
後交叉、左邊封閉**，等等）。

10-2　右和左，高和低

　　我們知道，在服裝領域，左和右的不同選擇會導致所指上相應的極大差異——性、道德④、儀式⑤或政治上的迥異⑥，爲什麼這種對立能產生如此強烈的意義？可能是因爲身體的平面是完全對稱的⑦，所以，一個要素放在左邊還是右邊就必然是一種隨意行爲，而且我們知道，動機的缺乏會大大增強一個符號。或許左右之間古老的宗教區別（**左邊爲不祥之兆**）只是爲了驅除這兩個符號本質上的虛無，擺脫它們釋放出來（讓人不知所措）的意義自由。例如，**右**和**左**不能用於比喻意義上，這在政治中也是司空見慣的，一種情境（在法律領域所處的位置）會產生一個簡單的直接意指對立（**右派/左派**），然而，當問題變成高和低時，對立自然就會成爲隱喻上的（**山川派/沼澤派**）。垂直位置變項（**高/低**）實際上並不重要，因爲在這個平面上，身體自身的分形顯然已足以經由本性而非肯定來區分方向性的不同區域。在身體的上半部分和下半部分之間很少是對稱的⑧。因此，劃分

④跨服裝的道德分配方式見於勒魯瓦－古漢姆（Leroi-Gourhan）的《環境和技術》（*Milieu et Techniques*）第228頁。

⑤有關文化類學中的**右/左**對立，見於克勞德・李維－史特勞斯（Lévi-Strauss）的《野性的思維》（*La pensée sauvage*）。

⑥1411年，勃艮底人（Bourguignons）採用右邊標準，阿馬尼亞克人（Armagnacs）採用左邊標準。

⑦參見9-15巴斯卡的語錄。

⑧**頭/脚、軀幹/屁股、胳膊/腿**，都是有用的對立，但它們是位置的（相對於身體的中央），不是形式的。

一個要素的領域並不是要制定什麼新的左右對稱（這在**左/右**的情形下更有價值，因為它是人造的）。正是由於人體本身的形態，高和低的領域很難互相置換。而我們知道，毫無自由可言的地方是不存在什麼意義的⑨。因此，我們總是傾向於不斷改變**高**和**低**的位置，即變成**升**或**降**，這兩個術語屬於移動變項。

Ⅱ.分布變項

10－3　增加變項（XXV）

如果是在語義過程中理解的話，數字有悖於數字領域漸進的、規則的、無限的本質，變成了其對立有所意指的功能實體⑩。於是，一個數字的語義價值不在於它的計算作用，而在於它作為某一部分的聚合關係。在「1」與「2」的對立，以及1與「

⑨至少在我們的文明世界裡，身體已是洞悉備察的，但在其他地區，克勞得‧李維－史特勞斯記載了高/低對立的加強，它使得夏威夷土著可以把腰布繞在脖子上，而不是腰間，以表示首領的去世（《野性的思維》p. 189）。這裡我們所說的**本性**顯然只是**我們的**本性。

⑩數字的語義學尚未建立，因為它的含蓄意指確實是太豐富了。要證實這一點，我們只須打開一本雜誌，就會注意到，對於數字的寫法，人們是相當在意的〔參見雅克‧杜朗（Jacques Durand）：〈約整數的魅力〉（L'attraction des nombres ronds），載於《法國社會學雜誌》（*Revue Francaise de Sociologie*），1961年，7～9月，第131—151頁。

多」的對立中，1不是同一實存⑪。在第一種情況下，對立是確定無疑的（增加變項）。而後者則是重複和不確定的（增殖變項）。因而，增加變項術語只能是前幾個數字，一般來講，具體明確的數字不會超過4，超過這個點，我們就滑向了增殖變項。顯然，產生對立的只是1和2，單和雙，其他術語只是作爲聯結和中立。「4」，可以理解爲2乘以2，主要用於口袋和鈕扣，因爲這個數字自然而然地就走向了對稱（2＋1），倒不如講，鑑於成雙（或對稱）的原型力量，它表示1/2對立的中性程度（即，既非1，又非2）。「3」是一種偏向一極的雙數，是它的否定，它是一個不成功的雙數。再者，同樣的，「1」是2的一種私人形式，我們可以從**唯一**這個表達中看到這一點。更重要的是，我們知道，歷史上，雙數給予了服裝以豐富的符號象徵。中世紀的弄臣，以及伊麗莎白劇院的小丑就是穿著兩片雙色戲裝，其雙重性象徵思維的分裂。這一變項可以用下列方式建立。

兩極對立術語		中間	加強
1 / 2	/ 3	/ 4	
	雙色畫	［三色］⑫	

⑪這就是爲什麼要在第一種情況下寫上「1」，在第二種情況下要寫上（un）的原因。

⑫三色並不是一個十分恰當的時裝術語，因爲這個詞帶有強烈的愛國主義意味。

10－4 增殖變項（XXVI）

增殖（multiplication）變項是一種不確定的重複，如果用拉
丁語來講，時裝，其對立的術語表述就會是一個不斷增殖的聚合
關係：**一次/多次**（semel/multiplex）。

增殖變項的使用是有節制的，因爲它很容易受到審美規則
——品味的束縛。我們可以說，品味低下的定義是與這個變項聯
繫在一起的：服飾的貶值通常都是由於要素、飾件和珠寶的過濫
（**一位婦女渾身珠光寶氣**）。流行礙於它的委婉性，對增殖的標
記只是出於它有利於造成某種「效果」。比方說，爲了造成「飄
逸」的感覺（**襯裙、花邊**），一個術語通常是作爲服飾能指和女
性氣質的所指之間的一種中介，或者作爲一種「豐富多彩」的表
現（**項鏈、手鐲**），只要這種豐富多彩不要太過分就行。這種豐
富性包含大量的各式各樣的不同類項，它所遵循的統一實體也正
是增殖變項所要使其產生意指的實體。

	一 ／ 多
一次	形形色色的 很多一些（意味著）⑬ 多色的 幾個 幾次

⑬**一些**（意示著；法語" des "）顯然是沒有意義的，除非它在服飾上與
「**一個**」對立。

10－5　平衡變項（XXVII）

　　要想讓平衡變項得以存在，它所影響的屬就必須有某種與對稱或不對稱自我展現相關的軸線，這個軸線可以是身體的中線，不管是垂直的，還是水平的。整件衣服可以描述為非對稱的（通常標記的只是不對稱）。例如，當線縫不規則地穿過身體的垂直軸線時（**非對稱的罩衫、裙子、外套**），或者，當兩個或更多的要素與這一軸線處於非對稱的關係時（**鈕扣、飾品**之類的），以及配對中的要素由於身體結構的關係（**袖子、鞋**）而被質料或顏色的差異分解，形成非對稱時。最後這種情況在實際服裝中並不存在，但必須提出來，以備後用，因為它能夠解釋諸如**雙重組合**（bipartisme）之類的服飾現象。軸線以有限的方式，作為一種參照物，同樣也可以在要素內部發現。於是，不對稱變成了部分意義上的無規則，影響著這要素的形式，使它「不均等」，或「不規則」（例如，面料設計）。就對立本身而言，它基於**對稱/非對稱**的對立關係。與⋯**對比強烈**可以看作是對稱的一種強調性術語，對比是一種加強性的，同時又是複雜化的對稱，因為它占據了兩條參照線，而不只是一條（我們曾經碰到過部分是基於強度關係的對立，像**閉合的/交叉的/捲起的**）。平衡變項表如下所示：

1	2	1的強化
對稱的 /	非對稱 /	形成對比
均等的 幾何勻稱的 規則的	不均等 不規則	對比強烈

　　或許正如我們所說的，婦女比男人更傾向於對稱，或許是由於把一個不規則的要素嵌入一個對稱的整體之中，就象徵著一種批判精神。由於流行不為任何徹底顛覆的意圖所動⑭，迄今為止，流行只是在小心翼翼地傷及身體的組成對稱性。不論出於何種原因，流行在改變服裝的對稱性時，最多也不過打打擦邊球而已，如輕撫一般，把一些無傷大雅的飾品不規則地擺來擺去（**搭扣、珠寶**等）。它絕不會造成一種雜亂無章的外觀，而是給予服裝一種運動感：微微的不平衡只是意味著一種趨向（**上舉、斜插**），我們知道，運動是生命的原型喻意，對稱的東西是靜止的，如死水一潭⑮。由此看來，保守時期的服裝風格自然就是嚴格對稱的，而服裝解放，在某種程度上，就是要讓它不平衡。

⑭此登迪克（Buytendik）語，引自基內爾（F. Kiener）《服裝、時尚和人》（*Kleidung, Mode und Mensch*），慕尼黑，1956年，第80頁，軍裝是最講究對稱的。

⑮不用勉強地從生物規則轉換為美學規則，我們仍必須回想起，不對稱性是一種存在狀態。「一定的對稱要素可以與一定的現象並存，但這不是必不可少的。必不可少的是對稱要素不存在。產生現象的是不對稱。」〔皮埃爾・居禮（Pierre Curie）語，引自尼科勒（J. Nicole）的《對稱》（*La symétrie*），P. U. F.「我知道什麼？」叢書，第83頁〕。

Ⅲ.聯結變項

10-6　聯　結

　　在這種程度上，所有列出的變項，即便是相對性的變項，一時間似乎也只適用於一個支撐物（**長裙**、**開領**等）。用邏輯語言來講，每一個變項都形成了單獨的**作用詞**（opérateur）。然而，時裝也有二元作用詞，以使意義從兩個（或更多的）服飾要素的並列關係中顯露出來：**罩衫飄逸於裙子之上；無沿帽配外套；兩件套毛搭一條絲巾，顯得亮麗活潑**。這些衣件就是以這種方式聯結起來的，在這裡，它單獨構成了**意義點**（pointe du sens），使意指單元充滿活力。在這些例子中，我們實際上除了母體質料要素的組合關係以外，再也找不到其他終極變項。這些組合當然可以是各不相同的：**飄蕩於**、**搭配以**、**襯以亮麗**——每一種關係都是以聚合關係爲前提條件，從而也是以不同的變項爲條件。但在所有三個例子中⑯，結構都是一樣的，都可以簡化爲公式：OS1

⑯　　＼單衫飄逸於裙子之上／

　　　OS1　　V　　S2

　　　＼無沿帽配外套／

　　　OS1　　V　S2

　　　＼兩件式毛衣顯得亮麗活潑因爲有一條絲巾／

　　　　OS1　　　　V　　　　　S2

・V・S2。語言把兩種服飾和支撐物相互聯繫（**罩衫和裙子、無沿帽和外套、兩件套毛衣和絲巾**），並且把這些衣服的最終意義固定於兩個支撐物的共存狀態之中。正是這種共存狀態的性質獨自構成了母體變項。有鑑於此，我們稱這個變項爲**聯結的**（connectif）。嚴格說來，分布變項是聯結性的，因爲它們也是把衣服的兩個（或更多的）的質料要素置於相互之間的關係之中（如，兩個口袋、罩衫的兩片）。但在某種程度上，這種關係是不起作用的，要麼純粹是數量的（增加和增殖），要麼深深地嵌於支撐物的結構之中（**一件不對稱的罩衫**）；在母體上，聯結是含糊的。關鍵是，聯結自身也有特定的結構價值。我們知道，黏合母體要素（O）（S）（V）的關係有著雙重涵義，並且也已經指出，是**連帶關係**（solidarité）的一種：顯然，它是一種語段關係。然而，兩個支撐物的聯結所產生的關係是一種系統關係，因爲它是依據立或聚合關係的潛在遊戲方式而變化的。不過，連帶和聯結是十分接近的兩個概念，並且在連接變項上，這種一衣帶水必然會在系統和語段上製造出特定的混亂。我們希望把連接定義爲母體聯結關係中一種簡單的修辭變化，但問題是，一方面，在組合方式上確實存在著實際上的多樣性（**飄蕩於、搭配以、襯以亮麗**），另一方面，所有具備兩個要素的母體（**一件套裝和無沿帽**）⑰，都是不完整的。從而，如果我們無法將服飾意義固著於這個要素的組合上（和），母體是不會意指的，這裡我們必須回顧一下最終意義法則⑱：如果母體只有一個變項（**羊毛**

⑰
　　　　＼**一件套裝和無沿帽**／

　　　　＼ S1　　V　　S2 ／

　　　　　　　　O

⑱參見6－10。

開衫・領子・敞開），那麼，掌握意義的就是這個變項，在這個例子中，羊毛開衫和領子的組合只能是語段上的，否則表述就會停止指意。如果缺乏這一變項（**一件羊毛開衫和它的領子**⑲），意義必須回復，從某種意義上講，是回復到仍保留的要素上。於是，聯合它們的語段關係被產生意指的系統複製，因爲它是一個聚合關係的一部分（**搭配/不協調**）。在這裡，意義轉向領子的敞開狀態，轉移到領子和羊毛開衫的組合關係。正是這種聯結關係的抽象本質，而非組合要素的質料性，在產生著意義。最終，聯結成了整體形象的系統狀態。進一步講，正是由於它們中間的源段和系統之間的聚合力過於強大了，才使得意指關係變得如此微妙。這在語言中是再明顯不過的了，其系統事實擴展至整個語句（**節奏、語調**），產生了大量的意義：用語言學的術語來講，對有著超音段能指的整體來說，有一種特有的語義成熟性。聯結的標準公式開始表現在那些至少有著兩個明確支撐物的母體上：O・S1・V・S2（**一件罩衫飄蕩於裙子之上**）。當然，我們也可以發現有三個支撐物的母體（**配外套、平頂草帽和帽襯**⑳）。在所有這些例子中，意指作用的對象物或者是由第一個支撐物組成，這也是語言關注的焦點（**手套配大衣**㉑），或者是由兩個支

⑲　　＼長袖羊毛開衫和它的領子／
　　　　＼S1　　　V　　　S2／
　　　　　　　　　　O

⑳　　＼配外套，平頂草帽和帽襯／
　　　　＼V　S1　　　S2　　　S3／
　　　　　　　　　　O

㉑　　＼手套配大衣／
　　　　＼OS1　V　S2／

撐物共同組成，它們是**套裝**（tenue）概念屬所隱含的（**外套、平頂草帽和帽襯**）。但針對對象物也可能是明確的，而支撐物是隱含的。在**色彩搭配**中，對象物顯然涉及所有的顏色，支撐物是由每一個顏色與其他顏色相配而組成的②。這種大刀闊斧的省略與分布變項的特徵（**兩個口袋**）倒是頗為類似，我們已經看到了後者隱含的聯結特性。

10－7 展現變項（ⅩⅩⅧ）

　　展現變項闡述的是兩個相鄰要素相互之間所處的位置方式。相鄰可以垂直的（**一件罩衫和一件裙子**）或橫切的（**一件大衣和它的襯裡、一件裙子和襯裙**）。變項的第一個術語（**外/裡**）與移動有關，這種移動導致其中一個要素作為支撐物捲入覆蓋另一要素的特徵之中。由於兩個支撐物恰好互為補充，這種移動的兩個術語從語義的角度上來講，自然是毫不關聯的，但它們在術語上仍是對立的。如果罩衫在裙子**外面**，裙子就在罩衫**裡面**。對如此顯而易見的東西進行說明並非無用，因為它說明了只有展現的現象才是有意義的。它表達的順序是沒有意義的，因為我們可以在不改變服飾涵義的情況下替換術語（在**被標記的－標記的和被面紗遮掩－面紗遮掩**中，我們也碰到類似的模稜兩可）。對符碼來說，關鍵在於兩個支撐物之間要有展現。因此，我們把所有有關突起的表達形式都歸入同一個術語中，而不管其所涉及的支撐物實際所處的位置（**外、裏、面上、內部、底下、飄上、嵌入、**

②　　＼搭 配 顏 色／

　　　　V　　OS₁, OS₂…

等等），一個衣件甚至可以完全覆蓋另一個，一個是顯見的，另一個是隱匿的，但兩者之間的互補關係卻是不變的，第一個術語屬於那種有著豐富涵義、變化多端的術語，它只可能與否定程度相對立，即齊平（au－ras－de, flush with）。它表示沒有展現，兩個支撐物恰好相接，一個不超過或覆蓋另一個。於是，我們得到下面的對立表：

外，裡	齊平
顯見、隱匿、重合、內部、飄上、插入、內含、上開、黏貼、嵌入、面上、出現於	

　　展現變項體現了一個與服裝的歷時和心理學有的重要服飾事實：「內衣」的出現。或許是由於時間進程背後的歷時法則，衣服的衣件因一種離心力的作用而生意盎然：內部的東西不斷推向外部，竭力想要麼部分地表現自己，即在領子、腕部、前胸、裙邊等處，要麼完全地暴露，即內衣外穿（例如，毛衣）。後一種情況無疑要比前者乏味許多。因為在審美上或者說感官刺激上，重要的是看到的和看不到的緩緩地融合，而這正是展現變項產生意指時所做的。因此，展現的功能是隱匿的東西顯露出來，又無損於它的隱密性，以這種方式，服裝仍不失其基本的矛盾兩重性，即在它欲蓋彌彰之際炫示裸露，至少這是一些作家對心理分析學的解釋㉓。服裝有著與恐懼症同樣的基本歧義性，就像是紅暈湧上臉後，卻是作為內心秘密的符號，這二者可加以比較。

㉓參見弗呂格爾：《服裝心理學》。

10-8 組合變項（ⅩⅩⅨ）

兩個服飾要素可以描述為**親密**、**不協調**，或以中性的方式，簡單地說成是**組合**（association），這是組合變項的三個術語：

1	2	中性
搭配 ／	不協調 ／	組合
混雜 相同 成雙 配對	從…截下 不一致	伴隨 和 在…方面

第一個術語（**搭配**）是最常見的，它意味著它所聯合的支撐物之間一種真正的和諧（**姻親**），這種和諧甚至可以達到同一的地步。假如，比方說，兩個支撐物是由同樣的織物做成的。如果搭配是作為一種絕對的先設出現，那時因為第二個（隱含）支撐物，或者普遍意義上的外套，或者，甚至是第一個支撐物本身，經由自反結構而加以複製（**搭配色彩**）。搭配激發了大量的隱喻，它們都涉及親近性，尤其是夫妻關係（**碎花和輕柔的料子互為依存**）㉔。第二個術語（**不協調、衝突**）顯然並不多見。我們

㉔
　　　＼碎花和輕柔料子互為依存／
　　　　　＼Ｖ　ＳＯ／
　　＼Ｓ1　　　Ｓ2／　　Ｖ
　　　　　Ｏ

知道，流行是委婉的，它不承認對立衝突，除非打著辣味文筆的幌子，最爲常見的是中性術語，它對應著純粹的相互關係，在自身內部意指，而不管有無價值。流行太執著於委婉曲言，甚至於一種關係的簡單表達，也會把這種關係逐步轉化爲緊密性：**口袋上的蓋布**不會是不和諧的。但這種緊密關係尚未表達出來，意義的產生只是出於蓋布和口袋簡單地合在一起。這種赤裸裸的關係形式轉移到使用術語上，就變得謹小愼微。通常它只是一個簡單的**介詞**（sur）或一個簡單的**連詞**（et）。如果組合特徵的表述時常是複雜的，那並不是由於變項，而是由於母體鏈太長的緣故。兩個詞中，每一個都獨自**聯繫著**至少一個母體。

10-9 管理變項（XXX）

我們已經知道，平衡變項控制著同一性要素和重複性要素的分布（口袋、鈕扣）。但給予分散要素（**一件罩衫和一條絲巾**）的平衡以意義的卻是**管理**（régulation）變項。它從整體上加以把握，從而對多樣性，甚至常常是要素之間的強烈對比是如何形成統一體的，以及這種統一體是如何具有意義的做出了解釋。通常，它考慮的是幾乎整個服飾空間，即它的整體外表，它的行爲方式（雖然相距甚遠，但卻是必不可少的），完全就像是在管理一架機器。流行**引導著**婦女穿著的潮流，它一會兒增加、強調、擴大，一會兒削減或襯托。因而，這個變項包括兩個對立術語：一個是已經給出的增加，另一個是限制。這兩種移動方向的反差對應著兩種平衡方式（積累和對立）。由於整體的平衡感不再是機械式的，它只能存在於語言層面（就目前來說，它就是雜誌的描述）。這個變項，就像符號變項一樣，有獨創的修辭存在。一

件服裝被**談論**得越多，就越容易管理。第一個術語（增加、擴大）很少見，因為重點強調通常是標記變項來完成的。**標記**（marqué）和**顯著的**（accusé）這兩個術語很接近，區別在於，標記變化是否定（**未標記的**），而顯著的則指向一種肯定性的對立面（**柔和的**），而且，更重要的是，標記涉及的只有一個支撐物，而強調則涉及兩個。前者，支撐物的標記是確定無疑的，而後者則存在發展的句法，一個支撐物強調另一個支撐物：**披肩會增寬你的肩㉕**。補償變項更為常見，它由眾多的隱喻組成：**柔和、亮麗、明快、溫暖、生動、愉悅、調和㉖**。它總是採用對抗療法，用它對立面來平衡一種趨勢。為了產生一種能指的管理，時裝也只需要把兩個對立的所指合併到一個單獨的表述中即可：**這些襯衫配古典的寬鬆長褲，很新潮，全球流行……㉗**。在這種情況下，管理是通過對立項所謂的**內源互動**（dose allopathique）而自發產生的，下面的這個例子清楚地說明了這一點：**珠寶的炫耀風光得益於衣服的適度節制**。所有這些管理的事實，儘管是慎重的，因為流行是一個有目的的系統，然而，它

㉕　　　　　＼披肩會增寬你的肩／

　　　　　　OS₁　　V　　　S2

㉖例如：

＼黑白花呢的套裝配上小藍色領結顯得很明快／

＼SV₁SV₂ O／　　　　　＼SV　　O／

＼SV　　O／　　　　＼V　SO／

　　OS1　　　　　　　　　S2　　　　　　　V

㉗　　　　　＼新潮襯衫和古典的寬鬆長褲／

　　　　　　Sd　　　　Sd

　　　　　　OS₁ V　　　　　　S2

卻表現出一種機制，把自然物通過文化改造進行轉化。任何事物
最初都彷彿是一種自我構建的模式，隨之，流行開始有意識的介
入，以修整原稿的過分粗糙。從矯正中自然派生出來的第二個支
撐物總是比承受它的第一個支撐物（與針對對象物混在一起）在
體積上略遜一籌。精緻和細膩的事物在行動上卻是強有力的：以
「 微小 」（ **一朵玫瑰、一條絲巾、一件飾品、一個小領結** ）制御
大體（ **兩件套毛衣、一塊料子、一件外套、一條裙子** ），就像大
腦控制著整個身體一樣。我們在「 細節 」一例中已經看到了流行
體系的這種強烈的不成比例性。我們可以用下列方式建立管理變
項的表：

增加 /	襯托
強調 通過…被強調 擴大	淡化 增加註釋 因…愉悅 以…亮麗 以…生動修飾 因…溫暖 用…調和

Ⅳ. 變項的變項

10-10　程度變項

為了完成這張變項清單表，有必要重新提到，時裝系統所掌

握的一個特殊的變項，稱作**強度**（intensif），或更爲一般性的
稱作**程度變項**（variant de degré）。因爲它在術語上對應著完整
性（**部分地、完全地**），或強度（**小、非常**）的副詞。它的特點
是，只能應用於其他變項，不能像正常變項那樣，時而適用於一
個屬，時而又從屬於一個變項，可以的話，它就是變項的變項
㉘。它具有變項的基本特徵（簡單、非質料體的記憶性對立），
但它的源段清單不能以屬項目錄爲準，而只能依據其他變項的清
單，再來看看它特殊的組織結構，強度高的總是集中於意義的最
上端，不能再給它添加什麼。它是表述之王，然而在實體上，卻
是最爲空泛的要素，儘管也是意指最豐富的要素。在**略微豐圓的
裙子中**㉙，在（**完全**）**豐圓的裙子**和**略豐圓的裙子**之間存在著一
種無可爭議的服飾意義轉換，前者可能很時髦，後者就是不入
流，因此，負笈最終意義的是程度的變項，而這變化在結構上又
從屬於形式變項（**豐圓**）。程度變項既可以影響支撐變項的強度
（**極爲輕柔，略微透明**），也可以影響它所適用的支撐物（即類
項）的完整性（**半開領**）。很少有一種變項既能支持強度變化，
同時又能支持完整性的變化，這基本上都發生在樣式中（**半圓和
微圓**）。因此，我們可以設想兩個對立系列，如果你願意的話，
也可以是兩個變項。爲了表示的方便，我們將其歸入一組中：

㉘它純粹是輔助的。

㉙　　　＼略微豐圓的裙子／

　　　　V2　V1　　OS

完整性	根本不　/　半　/　　3/4　　/　幾乎　/　完全地				
		半－ 部分－		完全地	
強度	一點　/　不多　/　非常　/　在可能的範圍內				
	不顯眼 略微 不過分 微微				
	少　/　多				

　　完整性將意義建立在它改造的變項所分配的空間比例上，因此，它只適用於那些本質上就與支撐物的擴展性相連的變項：形式空間、分形線條、閉合狀態、附屬、彎曲、位置區域和展現區域。在這種情況下，程度變項表示，為使它產生意指，而從支撐物中減去支撐變項後的空間大小。因此，在完整性中，變化是停滯的，它衡量著間際：在變化開始時的標記要比對強度的標記明顯得多。強度變項實際上是不確定的。儘管強度術語，就依次替換它們的語言本質來說，是不連續的，它意味著其支撐物能夠連續變化。其對立的漸進特徵表現在對比的使用上：**一件裙子依季節的不同、時間的變化，或長或短**。在這裡，意義大致是以兩個極點組織起來的，一個是簡化的（**小小的**），另一個是強調的（**非常**），簡化的一極包括大量的隱喻，其使用是以支撐變項為基礎（**隨意打結的絲巾、鬆鬆繫上的腰帶、樸素而適度的豐滿**，等等），因為流行總是試圖「考慮到」謹慎。程度變項只認可三種語段上的不可能性：存在的肯定、附加和增殖。對這三種支撐變項來說，漸進

實際上是排除在外的，它們的替換完全是二選其一式的：**穿一件茄克或不穿茄克，一個口袋或兩個口袋。**

第十一章 系 統

「這是亞麻，輕或重」①

I. 意義，控制的自由

11－1 系統限度和語段限度

意義的製造有一定限度的，但這並不意味著這種限度約束著意義，正好相反，它構成了意義。擁有絕對自由或者根本沒有自由的地方是不會產生意義的。意義系統的自由是有控制的。實際上，我們越是深入到語義結構之中，就越會發現，最能說明這種結構的，不是自由的結果，而是約束的結果。在書寫服裝中，這些束縛有兩類：一類適用於變項術語，獨立於涉及的支撐物（例如，存在的肯定就純粹只能在存在和不存在之間選擇）：因而是

① ＼亞麻布，輕或重／
　　OSV（類項）

系統限度；另一類適用於屬和變項的組合，這是語段限度。如果我們試圖從整體上把握能指結構，這種區別是很有價值的。所以，我們必須再度開始討論限度問題。

II. 系統產量

11-2　對立的形象原則：「點」

所有系統對立所依據的原則②都來自符號的本質——符號就是一種差異③。因而，我們可以把對立的遊戲比做一隻針刺透「斑斑點點」的扇子。扇子是聚合關係或變項。每一斑點對應著一個變項術語。針是表述，從而也就是流行或世事，因爲通過對特徵的標記，世事或流行體現了變項的一個術語，而置其他術語於不顧。表述針未觸及的，即未被實現的變項術語，則形成了意義庫。資訊理論將此庫稱爲**記憶**（mémoire）（當然要保證這個詞是用於符號總體，而不是簡單的聚合關係），它也確實不虛此名，因爲，對立爲了自身的能動，會千方百計地成爲記憶性的：

②**系統**（以及**系統的**）這個詞難免有些自相矛盾：**系統**（就術語的嚴格限定的意義上來說）是和語段層面相對立的聚合關係層。廣義上，它是單元、功能和限度的總和（語言系統、時裝系統）。

③索緒爾《語言學教程》（*Cours de Linguistique*）：「區分一個符號就是構建一個符號。」符號的差異本質的確帶來不少麻煩（參見戈德爾《來源》一書，第196頁），但這並沒有改變定義的衍展性。

庫的組織條理性越強，就越容易回想起符號。一個變項中的術語
數量，甚至是，就像我們將會看到的，這些術語的內部組織，對
意義進程都有著直接的影響，不管這個變項能適用於組合關係
中，我們稱這種數量為一個變項的**系統產量**（rendement
systématique）。回頭再來看我們曾經做過分析的三十個變項，
可以劃分為三組對立，對應著三種類型的系統產量④。

11-3　選擇對立

　　第一組對立中所歸入的是所有有著**是/不**一類嚴格的選擇對
立（**有/無、自然/人造、標記/未標記**，等）⑤。這些對立包含

④系統產量的概念，大致上決定了以後的分類，儘管比起康丁諾（J. Can-
　tineau）所提出的對立分類，它的精確性要遜色許多。（J. Cantineau）：
　〈意指對立〉Les oppositions significatives），載於《索緒爾手冊》
　（Cahiers F. de Saussure），第10期，第11～40頁。

⑤在以下的變項中可以找到選擇對立：

　　Ⅰ.類項的肯定（a/［A-a］）（類項的肯定在形式上應被看作是二元
　　　對立，在實體上應被看作是隱含變項的集成。參見19-10）。

　　Ⅱ.存在肯定（有/無）

　　Ⅲ.人造手工（自然的/人造的）

　　Ⅳ.標記（標記的/未標記的）

　ⅩⅥ.分形（分形的/未分形）

ⅩⅩⅦ.移動性（固定的/移動的）

ⅩⅩⅥ.增殖（一/多）

ⅩⅩⅧ.展現（過度的/齊平的）

ⅩⅩⅩ.控制（增加/補償）

的術語不會超過二個，不僅是由於權力（我們在其他地方曾經看到過，有些對立可能有變化不完全的術語），而且源於誓言。由於在這裡構成符號的差異所具有的本質，對立不可能接受語言認可的任何中間項：**一件長裙繫或不繫腰帶**，在腰帶的有和無之間，不可能存在中間狀態，無疑，這種變化可以轉向程度變項：一條邊可以**半分衩**，腰身可以**稍做標記**。但在這個意義上，完整性或強度的變化只會影響對立的一個術語，而不會在數量上引入新的術語，**稍做標記**的東西，即使處於感覺的邊緣，它也是完全傾向於標記的一面。這是因為在每一個選擇變項中，根據音系學對立的原則，兩個術語之間差異是由於某個有或無而產生的（嚴格來講是我們所謂的**關聯特徵**（ trait pertinent ）：這個特徵（存在、標記、開衩）是或者不是。兩個術語之間的關係是一種否定，而不是對比，並且否定不能自發產生⑥。

11-4　兩極對立

第二組對立包括複合的兩極對立（ ioppsitions polairos, polar opposition ）⑦。每一個變項首先包括處於同義對立中的兩個術語（**這/那**）；其次是中性術語，它把這兩個術語都排除在外（**既不是這個/也不是那個**）（我們已經知道，作為一種倫理系統，流行幾乎總是讓中性與標準一致，而作為一種美學系統，它又盡量不去標記它，所以中性術語通常都是發育不全的）；最後，是一個複合術語（**又是這，又是那**），這個術語同樣也不可避免地先天不足，兩極對立的術語表示一種性質（重量、柔韌性

⑥在這裏我們所謂**選擇對立**（ opposition alternative ）是語言學中的**缺失對立**（ opposition privative ），它取決於一個標記的有或無。

、長度），而當這種性質擴展爲流行的空間時，它又只能用於某個方而無法挪至他處（一個支撐物不可能部分柔軟）。每當提到這個複合術語，它既能表示對立特徵並列而置，它們在整個支撐物層面上達成妥協（一個起縐帽子就是由凸出部分和凹陷部分形成的），也可以表示不在乎標記的哪一個術語（**折疊**對應著**上捲或下翻**）。兩極對立術語一般看起來都有一種對比性，至少在術語層面上是這樣。實際上（但誰又能確切知道對比面是什麼⑧），兩極對立絕不會像在選擇對立中一樣，是由標記的有或無決定的，而是取決於積累的隱含範圍，依據語言標記的到達或者離開的術語：從**輕**到**重**，在重量上有量的差別，但重量總是有的。構成關聯特徵的不是重量，而是其數量，或者可以說是劑量。語言學分辨出符號在對立中的強烈產物（至少是在第二節點

⑦以下是這組中的變項：

　　　　Ⅶ.**移動**（升/降/突出/搖擺）

　　　　Ⅷ.**重量**（重/輕/［標準］/－－）

　　　　Ⅸ.**柔韌性**（柔軟/硬挺/［標準］/－－）

　　　　Ⅹ.**凸現**（突出/鋸齒狀/平滑/［標準］/－－）

　　　　Ⅻ.**長度**（絕對）（長/短/［標準］/－－）

　　　　ⅩⅢ.**寬度**（寬/窄/［標準］/－－）

　　　ⅩⅣ.**體積**（臃腫/瘦小/［標準］/－－）

　　　ⅩⅤ.**大小**（大/小/［標準］/－－）

　　　ⅩⅩ.**彎曲**（上捲/下翻/［平直］/折疊）

　　　ⅩⅪ.**水平位置**（右/左/居中/遍及）

　　　ⅩⅫ.**垂直位置**（高/低/在中間/全長）

　　ⅩⅩⅢ.**橫切位置**（前面/後面/側面/周身）

　　ⅩⅩⅣ.**方向性**（水平/垂直/斜/－－）

　　ⅩⅩⅨ.**組合**（搭配/衝突/聯合/－－）

⑧很容易判斷兩個對立項親和力的軸心，或者更進一步，它們共同的義素。但這只是在迴避一個問題：如何來定義「對比性」的義素？

的對立中），無疑是和不對稱（或不能逆轉性）的力量有關。正是由於同義對立對稱或逆轉的程度，它們才能與更爲複雜的意指經濟制度相適應。爲了保持有效性，在這一點上，結構比以前更需要語言。實際上，語言把積累的變化組織成爲兩極對立的變化，再把這種變化歸入一個意指變化，因爲在這裡，它關注的是性質，是人類很久以來就已經將其本質化爲一對絕對對立項的東西（重/輕）。

11－5　系列對立

第三組對立與第二組很接近，它包括所有簡單明瞭的系列對立，像前一個對立一樣，逐步積累，除非在語言不把它們直接納入對比功能的情況下⑨。在一個系列對立中，區分引力的兩極並不困難，例如，在合身變項系列中的**緊/鬆**。但語言並不是將這些對比性術語絕地孤立起來，而且，它也不把系列的程度規範化。由此，系列始終是永無止境的，總可以插入新的程度這在長度比例中表現得尤爲突出）。在這最後一組對立中，系列總是以種種方式避免飽和。

11－6　組合和失範的對立

⑨以下是系列對立的變項：

　　　　Ⅵ.**合身**（貼身/緊/鬆/膨鬆）

　　　　Ⅺ.**透明**（不透明/透網/透明/不可見）

　　ⅩⅩⅡ.**長度**（比例）（1/3、1/2、2/3，等等）

　　ⅩⅧ.**閉合狀態**（敞開/邊對邊/閉合/交叉/等）

以上只是三組主要的對立，仍有必要加上一些複合變項，或更確切地說，是加上組合結構⑩。在形式變項中，至少就我們所能組織的範圍之內，一個兩極對立型的生成對立（**直/圓**）會產生次級對立，這取決於介入的是空間標準（平面、立體），還是線性標準（集中、分散、複合）。在平衡變項中，選擇對立的一個術語（**對稱/不對稱**）包括獨創表達的強度（**形成對比＝加倍對稱**），在增殖變項中，數字1和2已被賦予了兩極對立功能，數字3被賦予中性功能，數字4則被加上與數字2有關的強調功能。最後，在附著變項中，一個簡單的二元對立（**整體術語/中性術語**）被深層解構，可以說，它是被整體術語中的廣泛的次級對立（**固定的/放置/打結/釘鈕扣，等**）的發展消解的。由於術語是用來標記方式而不是程度，所以這裡，我們擁有的不是系列（積累）對立，而是**失範對立**（opposition anomique），它不具形式，也沒有規範。

11－7　系統產量：二元性問題

在這一清單中，最為明顯的就是流行體系不能簡化為二元對立進程。當我們純粹是在對一個特定系統的內涵進行描述的時候，似乎不宜再來討論二元性的一般理論，我們將把問題限制在對服飾對立不同類型的系統產量上，以及對它們的多樣性可能帶來的意義進行考察上。對流行系統來說，為了能讓對立能有一個確定無疑的產量，最重要的或許不在於它的二元性，而是更廣泛意義上的**閉合**狀態，即是由界定變化所能達到的整個空間的主要術語構成的。以此方式，這個空間就能理所當然地充斥著少量的術語，這就是有著四個術語的兩極對立中的情形（Ⅱ組）。它們

顯然像選擇對立一樣，是閉合的，但卻比這些對立更加豐富，同時發軔於一個細胞（兩極對立術語）和一個組合物的雛形（中性術語和複合術語），就這樣，位置的三個變項提供了或許是我們所想像出來的最佳對立。這裡的變項（如：**左**/**右**/**居中**/**周身**）完全被占據，即其結構（在任何已知的精神狀態下）排除了新術語的發明（系列對立就不是這樣）。在這裡，服飾符碼完全確定，排除了語言系統的自身變化，即實在的斷片（例如：拋棄**右**和**左**的概念）。現在，我們可以大膽地提出，一個對立的完美無缺很少是由於其組成術語的數量（除非這個數量是簡化的，即最終是記憶性的），而更多是在於其結構的完整。這就是爲什麼系列對立相對於其他對立來說，系統產量不盡如人意的原因。一個系列是非結構化的物體，甚至還可能是反結構的，倘若服飾符碼的系統對立有著某種語義功效的話，那實際上也是因爲，系列總是和術語的某種兩極對立化保持一致（**緊**/**鬆**）。如果不可能有兩極對立化，系列就會完全失控（**固定的**/**縫合的**/**打結的**/**釘鈕扣的**，等）。顯然，於對立系統的結構完整性形成威脅，有時甚至是損毀的，是類項的繁衍，即，最終是由於語言。一個失範的系列，比如說，附著變項的失範，與類項的簡單目錄很相似。所以，除了詞素的結構化過程以外，不再有嚴格意義上的結構化，因此，服飾符碼的結構分析就是不完整的，乃至於結構語義

⑩以下是這組變項：

　　　　　Ⅴ.**樣式**（直/圓…）

　　　ⅩⅩⅦ.**平衡**（對稱/不對稱/對比）

　　　ⅩⅩⅤ.**增加**（1/2/3/4）

　　　　ⅪⅩ.**附著**（固定/置於…）

學仍然在摸索中前進⑪。這裡，我們達到跨語言系統最爲模糊的
極致，即其意指作用經過語言中介後的系統。這種模糊導致了語
言系統的兩重性：在不同的單元上（音素）。語言顯然是一種數
字系統（有著強烈的二元性優勢），但這種二元性意指單元層面
上（語素）就不再是構建性的了，至今，它仍阻礙著詞彙的結構
化進程，以同樣的方式，似乎可以把服飾符碼分成二元對立（即
使它們是複合的）和系列聚合關係，但是，當這種衝突通過分節
的複製而在語言中得以化解時，比方說，讓聯結體各個不同術語
互相分離，在服飾符碼中，它仍有待完善，其二元對立仍多多少
少與語言派生出來的（系列）專業詞彙協調一致，符號學清單的
現狀使我們很難肯定，二元性的（部分）缺陷是否能從根本上動
搖了（某些人認同的）**數碼主義**（digitalisme）的普遍性，或
者，它是否僅僅意味著（我們自己認同的）形式的歷史長河中的
某一段時間：二元性或許是舊時社會的歷史遺產——其中，更重
要的是，意義總是在「理性」（raison）之下趨於消失，形式總
是在內容之下逐漸消亡——二元形卻正好相反，它不斷地僞裝自
己，不斷地藉語言來滋生蔓延。

Ⅲ. 能指的中性化

11－8 中性化的條件

⑪葉爾姆列夫（L. Hjelmslev）：《論文集》（*Essais linguistiques*）。

　　難道系統對立就是不可更改的嗎？拿**重**和**輕**的對立來說，難道它們總是有所意指嗎？當然不是，我們知道，在音系學中，某些對立可以根據音素在語鏈中的位置的不同而放棄它們的關聯特徵⑫。例如，在德語中，差別對立 d/t（Daube/Taube）在詞語的尾端（Rad = Rat）就不再相關的了。我們稱之爲**中性化**（neutralisée）。時裝也一樣。在這是**亞麻布，輕或重**之類的表述中，我們清楚地看出，普通的意指對立（**重/輕**）明顯變成了非意指性的，如何做到這一點呢？把對立的兩個術語歸於單獨一個的所指，因爲在**一件長袖羊毛開衫，領子敞開或閉合，取決於是作爲運動裝，還是外衣**這一句中，敞開或閉合顯然是擺脫了中性化，因爲有兩個所指（**運動裝/外衣**），在第一個例子中，轉折連詞（**或者**）是包容的，而在第二個例中，它是排斥的。

11-9　首要衣素的作用

　　再度回到音系學模型。我們知道，關聯對立而非中性化對立的兩個術語是混處於中性化過程中，合併在我們所謂的**首要音素**（archi-phénoméne）中的。因而在 O/O 的對立中（法語：botté/beauté）。通常在一個單詞的末尾有利於 O 的地方中性化（pot/peau）⑬，O 成爲對立的首要音素。以同樣的方式，可以

⑫馬丁內（A. Martinet）這樣描述中性化：「音系學所說的中性化是在由音素術語限定的文本下，如（超音段特徵）韻律特徵及意指要素之間的限度（連音），這種區別在獨自有用某種語音特徵的兩個或幾個音素之間就毫無用處了。」（《語言學學會著作集》（*Travaux de l'Inst. de Linguistique*），巴黎，克林克西克出版社，1957年，Ⅱ，第78頁）

說，服飾對立也只有在有利於**首要衣素**（ archi－vestème ）的情況下，才能中性化，對**輕/重**來說，首要衣素是重（**這是亞麻布的，不管有多重**）。但在這裡，服飾現象不同於音系學模式，音系學上的對立在效果上是由標記的不同決定的：一個術語被某個特點（關聯特徵）所標記，而另一個沒有標記。中性化的產生不是有利於自由術語，而是爲了生成術語的利益，並不是所有的服飾對立都符合這種結構，尤其是兩極對立就有一種累積結構：從**重**到**輕**，總有「一些重量」。換句話說，當對立被中性化時，重量仍保持著某種概念性的存在，這證明了，爲什麼，不管其源自何處（選擇對立，兩極對立或系列對立），首要衣素總擔負著某種功能：中性化不是漠視，它形成了冗餘贅述（因爲任何一種亞麻布都有一定的重量），但這種冗餘對信息的概念性並非毫無影響。特徵的最終非意指性（**輕或重**）將意義效果轉移，回放到先於其前的要素之中。在**這是亞麻布，輕或重**中，意指的是亞麻布，效果變項是類項的肯定⑭，但這種肯定是強調性的，譬如說，通過它後面跟著的一個不具任何關係的表述來強調：不管重量如何，產生意指的就是亞麻布。簡單地說，首要衣素的作用就是通過整體術語（類項的肯定）和人造術語之間形成的對比，把表述更緊密地聯繫起來，既表達出來，又加以迴避。這無疑是一種修辭規則的現象，但我們可以看到，在服飾符碼內部，它自有

⑬對67%的法國人來說是這樣，參見馬丁內《現代法語發音》（ *La prononciation du francais contemporain* ），巴黎，德羅茲出版社，1945年。

⑭ ＼亞麻（輕或重）／

OSV 中性

其結構價值：中性化的表達給予表述的其餘部分以特別強調。**這件旅行大衣有帶無帶都可以穿**⑮，在這句話中，存在變項（**有或無**）的中性化顯然加強了能指（**這件**大衣）的必然性，轉換語（**這件**）凌駕於母體（**大衣**）之上，把自然形成的意義轉移，回到它指稱的意象上。

Ⅳ.類項的系統簡化：趨於眞實服裝

11－10　超越術語規則：賦予變項

我們已多次看到，語言是如何通過類項永無止境的專業語彙替換服飾符碼，從而阻止書寫服裝的結構化進程的。這種阻礙絕非毫無意義的，它顯示出人類社會撕裂現實與語言所產生構建張力。正是考慮到這種張力，我們直到現在一直都試圖在不悖逆術語原則的基礎上，總結流行服飾的清單，即不去深究詞語背後眞正特徵，它來源於複合性的命名事物，然而，變項清單使我們可以採取一種新的類項分析法，因爲以後，我們希望在系統上把一類項簡化到只有一個或更隱含變項組成的支撐物上⑯。例如，一條**短裙**（法語：jupette）。不過是由長度變項構造的一條裙子而已（**裙子·短**）⑰。這種分析顯然只觸及書寫流行體系的邊緣，

⑮　　　＼這件大衣有或無腰帶≡旅行／

　　　　　OSV 中性

⑯隱含或賦予變項。

因為，系統需要超越術語規則，才能把命名事物分解為未以命名的特徵。然而，對這種分析方法的興趣顯然已由來已久。在這裡作為一種指導，必須從書寫服裝到眞實服裝逐步展開論述：問題正出在對眞實服裝的結構分析上。為了便於概述，我們選擇兩個在類項上極為豐富的屬（因而在結構化過程中也顯得似乎難以駕馭）：質料和顏色，我們將努力把它們大量的類項整理成意指術語。

11－11 質料類項的語義分類

從服飾意義的角度出發，我們如何對各種各樣的質料類項進行分類呢？我們提出以下的操作方案。第一步，從整體上就文字層面重建類項的同義的類項詞組，把所有指稱同一個能指的所指都歸入一組，例如，我們會有：

> Ⅰ組：禮服＝平紋細布，絲綢，山東綢
> Ⅱ組：冬裝＝毛皮，羊毛
> Ⅲ組：春裝＝雙綢，羊絨，平針織品
> Ⅳ組：夏裝＝府綢，絲綢，生絲，亞麻，棉布
> 　　　等等……

第二步是基於以下事實：流行語義學過於流變，以至於一個組中的能指常常也屬於另一個組。例如，絲綢就同時是Ⅰ組和Ⅳ組一部分。用語言學來對照的話，幾個組共有的一個能指當然

⑰我們已經看到，類項（3/4長的茄克、運動衫）常常是通過舊變項（長度）或舊所指（運動）的固定來組成的，可以說，以類項的名義固化。

在各個不同地方所具有的**價值**也不同，就像語言學中的兩個同義詞一樣，但在形式上，我們可以名正言順地把那些至少通過一個共同的能指而相互聯繫的組都集中到單獨一個領域。它們形成相鄰類項的網絡，流動其中的是紛繁各異的意義。這些意義即使不是完全一致，至少也是密切相關的：在能指以及所指之間，都存在著對這種緊密關係的相互證明。目前，這些領域不僅過於寬泛，而且就質料而言，所有開列的類項都可以分爲兩個大的緊密領域，由二元對立關係加以聯結，因爲只有當它們不再溝通時，即，只有當意義不再從一個領域過渡到另一個領域時，才可能產生領域的分化。因此，所有的質料類項就在一個獨有的對立下分類編組。在所指一邊，關聯（即意義）使兩個領域相互對立，一個是由**禮服**和**夏裝**概念主導的領域，另一個則是由**旅遊裝**和**冬裝**概念主導。在能指一邊，對立是在**亞麻布、棉布、絲綢、透明硬紗、平紋細布**之類的，以及**府綢、毛料、粗呢、天鵝絨、毛皮**之類的之間產生。這就夠了嗎？我們剛才發現的對立還能否簡化，或至少是轉化爲某個已知的對立（因爲當我們對其進行考察時，還沒有一個變項是已經列出來的）？我們將再次助於對比替換測試，它要求確認其變化促使資訊從一個領域轉向另一個領域，即從一個意義轉向另一個意義的**最小因素**。如今，兩個領域顯然趨於互相靠攏，特別是在**毛料**這個類項的層面上，對兩個領域來說，毛料都是一樣的，**只有一點不同**。而正是這種不同，正是這種尚能分辨出來的最細微之處，組成了整個意義對立。在 I 領域，羊毛是**精緻的**，在 II 領域，它們是**粗糙的**，由此可以推衍出，從意指的角度來講，所有的質料類項最終都要在**精緻/粗糙**類型的對立下分類編目，或者更爲嚴密地說，是在**輕/重**這個對立下編組的，因爲我們關注的是料子而非形式：這個對立頗爲眼

熟，它是重量變項的對立。從而我們認識到，在質料類項中，雖
然數量龐大，系統基本上只賦予一個變項：重量。所以，如果我
們超越術語規則，產生意指的也是重量，而不是類項。一旦我們
認可了清單的模糊性，我們也必須承認，類項不是最終的意指單
元。例如，一個單獨的類項可以被變項分解，意義在**羊毛類項內
部傳遞**⑱，更進一步地說，因爲我們考慮的是選擇，難免有時會
發現一些提到過的中性術語（旣不精緻，也不粗糙，旣不輕，也
不重）：這裡就有：這是**平針織物**，它是一個難以歸類、流動易
變的能指，可以從一個領域轉到另一個領域。本質上，它是指
「泛義素」（pansémique）（**通用**）能指。

11-12 顏色類項的語義分類

顏色也一樣，它的類項（表面上看起來不盡其數）同樣也是
編入兩個對立領域，可以依照質料使用的同樣的方法論策略，一
步步地蒐集同義類項而重建這兩個領域。意義所分解的並不如我
們想像的，是兩種顏色類型（如，黑與白），而是兩種性質。無
須考慮顏色的物質屬性，它把**亮麗、淡、純正、鮮艷**的顏色置於
對立的一邊，而把**黑色、灰暗、黯淡、不鮮艷、褪色**等歸於另一
邊，換句話說，顏色不是通過其類項進行意指，而只是看它標記
與否。因此，又是一個已知的變項，即標記，被賦予顏色類項

⑱以同樣的方式，我們有：**棉布**(Ⅰ)/**刷毛棉布**(Ⅱ)，刷毛這個術語很少見，它
似乎意示著凸現變項（平滑、沒有突起）。由此，我們大膽假設，在最
後的分析中，重量是指質料閉合或敞開的程度。這是兩個互悖的概念，
因爲它們同樣都適合於去滿足感覺需要（溫暖）和色情價值（透明）。

中，以便從語義上區分它們⑲。我們知道，**彩色**或**著色**並不是指顏色的呈現，而是指標記它的一種強調方式。就像重量可以分解料子的一個單獨類項（羊毛）一樣，標記也可以分解顏色的一個單獨類項：**灰**既非淡色，也非黑色，而正是這種對立在產生著意指，而非灰色本身。因此，語義對立完全可以悖逆或者不顧實際常識設想的顏色對立：在流行中，**黑色**是全色——簡單地講，就是被標記的。它是著色的**顏色**（自然與**禮服**有關）。所以，在語義上，它無法與白色相對立，後者也居於標記的同一領域⑳。

11－13　隱含支撐物：簡化類項和簡單類項

這並不是說，每一個屬都有可能輕易地被簡化為一個單獨的變項遊戲，就像我們對質料和顏色所做的那樣，至少我們可以肯定，一個類項總是由一個簡單的支撐物和幾個隱含變項的組合關係決定的。也就是說，類項不過是為了使一個完整母體表述的方便而採取的命名捷徑，什麼是簡單支撐物？它是那些憑已知變項無法加以分解的類項，我們稱這些無法簡化的類項為**名祖類項**（espéces éponymes）。因為一般來講，它們指涉的是它們自身所屬的屬項：**罩衫、茄克、背心、大衣**等。這些屬稱類項很容易

⑲這些觀察似乎與民族學的觀察一致（參見克勞德‧李維－史特勞斯的《野性的思維》）。

⑳我們知道，在中世紀，亮麗的色彩（並且不是這種或那種色彩）價值不菲，常作為交換的媒介或禮物〔迪比（G. Duby）和芒德魯（R. Mandrou）《法國文明史》（*Histoire de la civilisation francaise*），柯林出版社，1959年，第2卷，第360～383頁〕。

受制於明確變項（**一件輕柔罩衫、一件束腰茄克**），爲了創建新的類項，給予這些語段以新的名稱就足夠了：一件短裙可以是一件**迷你裙**，一頂帽子可以沒有頂或邊，如果它可以彎曲，則是**束髮帶**。因此，類項越特殊，就越容易簡化，越普遍，分解的可能性越小，但我們仍有可能在簡化類項中找到它的隱含支撐物形式。

第十二章　語　段

「加州式襯衫，大領、立領、小領、軍裝領。」

I.流行特徵

12－1　句法關係和語段組合

在流行中，聯結各意指單元的句法形式是自由的，它用簡單的組合關係把一定數量的母體聯結成一個單一表述，在一件**紅白格子的棉衣**中①，六個母體的聯結關係在文字句法中找不到等同物，我們已經提到過它的同形異義的特徵②。相反在母體中，語

① \一件棉衣有紅（格子）和白格子圖案/

　　\　VSO/ \VS　O　/ \VS　O　/

　　　　　\S₁O　　V　　S₂/

　　O　　　V　　　S

②參見6－11。

段關係是受到限制的。將對象物、支撐物和變項聯結起來的是連帶關係或雙重涵義。由於流行句法是自由的，具有無限的組合性，因而，任何清單都不可能將其一覽無遺。母體是有限的語段，穩定而且可以計數。並且由於服飾實體在其要素之間的分布是固定的（支撐物和對象物由屬占據，變項仍是非物質性的）。由此，流行特徵（屬和變項的組合）便有了方法論和實際的重要性，這也就是爲什麼當我們說起語段組合時，我們並不是在指母體的句法，而是屬和變項的組合。事實上，特徵有益於清單，它構成了一個分析單元，掌握了它，就可以控制雜誌的整個表述。也可以設想出流行現象的規則清單。更重要的是，由於它充滿著母體，特徵所受到的限制不再是邏輯的，而是從現實本身衍生出來的，這種現實是物質的、歷史的、倫理的，還有是美學的。總之，在特徵上，語段關係與社會和技術的既定事實相互溝通。這種關係，是世事將意義賦予一般流行體系之所在，因爲現實通過特徵，支配著意義出現的機遇。很明顯，系統關係（即使是對二元性的爭論仍未有定論）指的是一種記憶，在任何情況下，它都指向人類學，而語段關係則肯定指一種「實踐」，其重要性也正在於此。

12－2　組合的不可能性

　　憑藉著某種事實判斷，某些特徵是可能的，而另一些特徵則絕無可能，因爲決定特徵出現與否的只有（屬和變項的）實體，而不是流行法則。那麼通常來講，至少在我們這樣的文明社會裡所能決定的範圍來講，什麼是屬和變項之間組合的不可能性③？首先存在著物質規則上的不可能。一個要素本質上過於脆弱，或

者過於細長（吊帶、線縫），型式變項都無法接受。一個圓形要素不能是長的，並且在更爲一般的情況下，對於所有那些完全附著於其他要素之上的（**襯裡、邊、腰、襯裙**）或身體之上（**緊身褲、襪子**）的要素，屬的組合和某些變項的組合從某種意義上講，是毫無用處的，它拒斥**標記**的變化：一個**背件**如果脫離了它作爲衣件的一部分，是不可能有重量的，**長統襪**不可能有它自身的形式。其次，存在著道德或審美上的不可能性。某些的衣服或衣服部件（**罩衫、短褲、前件**）不會受制於存在變項，因爲暴露胸部或軀體是不允許的。背件不可能是突起的，一件衣服也不可能「無縫」，這是因爲文明（而非流行）所產生的審美禁忌，甚至是某種「心理」禁忌：長統襪不能「落下來」，因爲這可能表示不修邊幅和漫不經心④。最後，存在著習俗上的不可能。屬項的情形阻礙了某些組合（一件茄克受功能的限制，不可能是透明的；一件飾品拒絕在移動性上發生變化，因爲它總是移動的；主要衣件是沒有方向的，因爲它就是方向性的領域），或者更爲確切地說，是限制了其定義。一件長袖羊毛開衫不能自由分割或不開襟，因爲界定它的正是其半開半閉的樣子（與毛衣相對）。我們看到⑤，既不分開，又不移動的要素並不一定是附加的。在所有這些（衆多的）例子中，組合都是不可能的，因爲那是多餘的。因而，信息的某種經濟制度排除了某些組合。由於衣件的定義畢竟還是意示於其名稱之中，所以，最終仍是由語言主宰著

③有關不可能性的歷史相對性，參見以下12-4。

④不過，新潮流行——即文學上講的「流行」——卻可以給予穿著方式，

　　比方說，漫不經心，以一種符號的習俗價值（例如，在青年流行中）。

⑤參見以上9-20。

特徵出現的不可能性。只有當語言自身改變了其術語系統，語段
束縛才可能鬆懈⑥。

12－3 選擇的自由

正如我們時常看到的那樣，意義只有從變化中才能產生。組
合的不可能性一直在試圖剝奪其變化可能性的變項，從而破壞意
義。因此，最終掌握系統大權的是語段。一個變項的系統產量⑦
取決於語段組合，即特徵，賦予它的自由範圍。所以，我們才會
看到，意義總是控制自由的產物。每一個特徵的自由度都有一個
最大範圍度。例如，對一件屬於人造變項（即，能夠被「複
製」）的衣件來說，其定義不能過於含糊，其功能也不能太受限
制：飾件太不明確，鞋子又完全是必需的，無論是哪一個，擁有
自由都是一種「錯誤」，因此，最大限度可以從毫無自由可言到
完全的自由：一個無形的衣件（完全自由）和一件完全形式化的
衣件（沒有自由）無法成為樣式變項中的一員。實際上，一個屬
與一個變項組合的最佳時機是當其似乎擁有這個變項，但又彷彿
只是處於一種萌芽狀態的時刻：一件裙子很容易納入樣式變化之
中，因為它自身已經有了一定的樣式，儘管這種樣式還不是制度
化的。為了產生意義，就必須發掘實體的潛力。可以把這定義為

⑥對於不可能組合的問題，語言學自是駕輕就熟。對組合不適配的分析，
　見於密特朗（H. Mitterand）〈對名詞先定性的評論〉（Observations sur
　les prédéterminants du nom），載於《應用語言學研究》，第2期，迪迪
　耶出版社，第128頁。

⑦參見11－7。

一個稍縱即逝的情形的捕捉，因為如果實體的潛力消耗殆盡，它會直接形成一個命名後的屬和變項，而使我們束手無策。如果過快地賦予移動性，比方，賦之以兩個衣件的配置，我們就會得到一個稱為**兩件**（deux-pièces）的屬，它不再能輕易地融入移動性變項之中，因為就身分而言，它就是移動的。

12－4　流行庫和歷史庫

　　實體決定了屬項和變項組合的兩種類型：可能和不可能。這兩種類型對應著特徵的兩種記憶庫：可能特徵的庫藏構成了流行的庫藏，因為正是從這個庫藏中，流行形成了組合，從而產生了流行的符號。然而，這不過是一種庫房而已，因為變項包括幾個術語，流行每年表現的只是其中之一，其餘所有**可能的**術語都是**禁止的**，因為它們意示著**不流行的**。由此我們看到，根據定義，禁止的東西都是可能的：不可能的東西（應該說是排除在外的東西）是無法禁止的。為了能有所變化，流行在可能組合的範圍內使單一變項的術語成為選擇性的。例如，它讓**長裙**接替**短裙**，**喇叭形**接替**直筒形**，因為不論什麼樣的場合，這些屬和變項的組合都是可能的。因此，一個流行的永久清單應該只考慮可能的特徵，因為流行樣式的循環往往只涉及變項的術語，而不涉及變項本身。然而，被流行清單排除在外的特徵並不是永遠不可能回到清單上來，它對應著不可能的語段。因為即使組合的不可能性在某個文明社會領域內是必然的，那麼，就更廣泛的範圍來說，必然性也就不復存在了。沒有什麼東西是放諸四海皆準的；也沒有什麼是永恆的。在我們自身文明之外的文明社會裡是可以接受的透明罩衫，接受突起的背件，其他的語言也可以從定義上界定長

袖羊毛開衫不再是開襟的。換句話說，時間可以使今天排除在外的組合，明天卻成為事實，時間可以重新發掘出塵封已久的意義。因此，不可能特徵形成了一個庫房，但這個庫房不再是流行庫，可以說，它是歷史庫。為了勾勒出這個庫藏，即，為了使不可能的組合變成可能，我們假定，在流行力量之外，必須有另一種力量，因為這不再是在單一變項內部對從一個術語到另一個術語的資訊施加影響的問題，而是推翻禁忌和定義的問題。文明已經將這些禁忌變成了名正言順的本質，因而對服飾特徵的觀察，使我們得以區分並且在結構上界定三種時態：真實的流行時裝、可能的流行時裝、歷史的流行時裝。這三種時態概括了服裝的某種邏輯。由每一年的流行所體現的特徵總是標記的，我們知道，在流行中，**標記是不得已而為之的**事情，否則就會受到不流行垢名的懲罰。流行庫所包含的潛在特徵不是標記的（流行其實從來不談**不入時的東西**），它們形成**禁止**的種類。最後，不可能特徵（實際上，我們看到的是歷史特徵）是**排除在外的**，轉移到流行體系之外。這裡我們再次發現了一種語言學熟知的結構：標記（被標記的）、標記的闕如（禁止），以及居於關聯之外的東西（排除在外）。但衣服的結構——其獨創性也正在於此——有一種歷時的順延，它使現實性（流行）與相對較短的歷時性（流行庫）對立，而在系統之外留下較長的持久期：

特徵結構	例子	歷時性	持久性	邏輯範疇
1.屬＋ 可能變項 的一個 術語	今年 喇叭形 風行一時	真實時裝	一年	強制
2.屬＋ 可能變項 的所有 術語	線條： 直/ 圓形/ 方形等	時裝庫	短期	禁止
3.屬＋ 不可能變項	分衩袖	歷史庫⑧	長期	排除在外

Ⅱ.語段產量

12-5　一個要素的語段定義：「價位」

　　屬和變項或許是——或許不是——依據世事（即，最終是歷史）中產生的規則互相聯繫在一起的，從而，我們可以把每一個屬項，以及每一個變項都看作是具有某種組合權力，我們可以通過它為了產生意指特徵而聯繫的悖逆要素的數量對其進行衡量。我們稱一個要素的組合關係為**價位**（valences）（就該術語的化學涵義來說）。如果組合是可能的，價位就是正的。如果組合是排斥在外的，價位就是負的。每一個要素（屬或變項）在結構上

⑧我們知道，中世紀是有人穿開衩袖的。

都是由一定數量的價位決定的。因此，**顏色**屬就包含有十個正價和二十個負價，柔軟變項包括三十四個正價，二十六個負價⑨。每一個屬也正如每一個變項一樣，是由其價位數量的狀態決定的，因爲這種數量衡量著意義顯露的程度。在重建每一個屬、每一個變項的語段連接表的過程中，我們利用像詞典編纂類目一般確定無疑的釋義力量，重建了一個名副其實的語義文件，儘管這個文件沒有涉及要素的「意義」。與流行的一般語彙相似（**眞絲≡夏天**），我們現在可以設想出眞正的語段詞彙，具體說明每一個要素可能的以及排除在外的組合，因而，我們會得到一個「有界定」價值的組合上密切相關物的表：

飾　品：**可能的：**　　存在、標記、重量等
　　　　排除在外的：形式、合身、擺動等
人造的：**可能的：**　　飾件、扣件、襯衣下襬，等
　　　　排除在外的：長統襪、手鐲。

　　這樣一種能夠從結構上加以描述的詞彙系統，其重要性至少不會亞於它的近鄰詞典編纂。因爲流行更多地是從這個詞彙系統中產生其意義的，即存在，而不是從一個隨意的、偶然的所指表中，這種所指的存在通常是修辭的。我們必須重申，正是在這些語段的聚合關係上，世事、現實和歷史賦之以意指系統。在改變它們的意義之前，符號先改變了它們的情境，或者說，符號通過改變它們的語段關係，改變了其意義。歷史、現實和實踐不能直接作用於符號之上（因爲這個符號動機不明時，就不是隨意

⑨回憶一下，我們研究的文字體已經展示了60個屬，30個變項。

的），而在根本上是作用於其聯結上的。如今，對書寫流行來說，這樣一種語段語彙系統唾手可得（因爲屬和變項的數量理應是有限的）。無疑，這種語彙系統應作用流行永久清單的基礎，沒有它，現實生活中流行款式的傳播（流行時裝社會學的對象）就會無從分析。

12－6　語段產量的原則

對照所有由清單支撐的語段表，就是把屬和變項的語義力量相互加以比較。因爲，很明顯，正價數高的屬（例如：**邊**）要比正價數低的屬（例如：**別針**）有更多的機會產生意指。鑑於一個要素暴露給意義的程度是以它的價位數量來衡量的，我們稱之爲**語段產量**（ rendement syntagmatiqeue ）。例如，我們可以說，**長/短**對立有很高的產量，因爲它適用於很多屬。我們必須強調一個事實，即我們這裡研究的是結構上的估計，也就是說，嚴格說來不是統計上的估計，儘管數量還有待確定（實際上，非常簡單的數量，最多也不過是藏書似的問題）。有待計算的絕不是我們研究的文字體中實際產生的語段關係數量，而是法定的相遇——原則上的相遇，即使我們在時裝雜誌中發現像**一件輕柔罩衫**這樣的特徵有一百次之多，也無關緊要（至少暫時是這樣）。如果說重量變項十分豐富，那也不是出於這種完全經驗式的重複⑩，而是因爲這個變項所能影響的數量眾多。

⑩實際產生的數量並非無關緊要，但應該從修辭的角度加以解釋：像所有強迫觀念一樣，它是指語言的使用者，而不是系統本身。例如，它提供的不是流行方面的資訊，而是有關雜誌的資訊。

12-7 要素的豐富和貧乏

根據定義，一個要素的豐富性，即其正價數高，轉化著流行庫的狀態，因爲流行從組合在一起的變項和屬中產生特徵的變化，在變項中，流行上可能的東西是豐富的。主要是在類項的肯定、標記、人造、存在的肯定、組合、大小及重量上。在屬項中，主要是在邊、褶、扣件、頭飾、領子、飾件及口袋上、這些同一性變項最有可能產生意義，因爲這些變項首先是所有的限定語，是最不具技術性的變項（例如，與量度變項或連續性變項相比），我們可以說，流行的「文學性」發展性在結構上是極具支撐力的：流行傾向於「描述」而非構造服裝。至於那些最易受意義擺布的屬項，我們看到，它們基本上不是主要衣件，而是部分衣件（領子或口袋），或裝飾要素（褶，扣件，飾件）。這表明，流行在意義的產生上十分看重「細節」⑪。要素的貧乏（或負價數大）則與此相反。它對應著歷史庫，因爲它是指組合的最小可能性，不經歷一場觀念上或語言上的劇變，是不可能得以實現的。最貧乏的變項是位置變項和分布變項：衣服存在著一種拓樸不變性，而正是在要素的方向上，服裝革命才最容易感知。在最貧乏的屬中，我們發現了次級要素像側邊、背部或長統襪，同時也發現了在流行中至爲重要的要素，如質料或顏色。這種明顯的矛盾使我們得以把意義的力度和其範圍明確區分開來。

⑪參見17-8。

12－8　意義的範圍或力量？

意義的力量和「範圍」實際上處於一種悖逆的關係，因為一個要素的組合區域的範圍在把訊息世俗化的同時，也削弱了其訊息的力量。當我們從系統產量轉向語段產量時，也會發現同樣的悖逆關係。當屬和變項的組合由於貧乏而限於某一範圍之內時，意義變化似乎立刻就轉向系統層面，即轉向存在廣泛自由選擇的地方。例如，在**式樣**中，屬在語段上的貧乏可以憑藉它所能組合起來的幾個類項的系統產量而得到平衡。值得注意的是，類項的肯定和形式賦予式樣以豐富的變化，這說明了屬在流行中的重要性。它使我們得以明確區分意義的擴展及其力量。意義的力量取決於系統結構的完善⑫，即，取決於組合性術語的結構化程度和記憶性。意義的範圍取決於它的語段產量。由於這種產量就像我們所看到的那樣，最終是歷史和文化的，意義的擴張將歷史的力量置於意義之上。從語言中借用一個例子：「工業」這個單詞的組合性聚合關係控制著「精確性」這個術語，是其語義光彩的基礎。但「**商業和工業**」的語段組合居於意義的擴展之中，它指的是一種歷史（財富的表達起源於19世紀上半葉）。因而，改變流行就意味著克服各種不同的阻力，這取決於我們對抗的是系統規則，還是語段規則。如果我們恪守系統層面，那麼，從一個聚合關係術語轉換到另一個聚合關係術語易如反掌，就這個單詞的狹義來說，這是流行最佳的操作手法（**長/短裙**，依年代的不同而不同）。但是，通過創建一個新的組合來改變一個要素的語段產

⑫參見11－7。

量（例如，**一個突出的背件**），就不可避免地要求借助於文化和
歷史的事境。

Ⅲ. 流行時裝的永久清單

12-9　典型組合

　　我們已經看到，系統分析可以走向眞實服裝的結構化⑬。同
樣地，對語段的分析也會爲眞實（或「穿著的」）時裝的研究提
供要素。這些要素是流行特徵，我們稱之爲**典型組合**（associa-
tions typiques）。典型組合是一種特徵（屬·類項）文字體中實
際產生的龐大數量，簡單地說，也就是它傳遞的訊息世俗性⑭，
表明了這種特徵的重要性：**有腰帶/無腰帶、標記或不標記腰
身、圓領或尖領、長裙或短裙、寬肩或標準型的肩、開領或閉
領**，等等，我們知道，所有這些表達，形成一種刻板模式。它不
厭其煩地反覆出現在流行總結出來的清單中。典型組合表示一種
雙重經濟制度，一方面，它是有代表性選擇的產物，流行在衆多
的特徵中選擇我們所謂的意義敏感點，典型組合是概念化的天
地，它把流行的本質用一小部分特徵加以界定。它是集中的意
義。另一方面，由於典型特徵總是包括一個其聚合關係的互動仍

⑬參見11, Ⅳ。

⑭我們或許可以説，一個特徵的任何連續重複都會形成一種典型組合，它
　是對起決定性作用的刻板模式的印象。

相當自由的變項，因此，它強烈意示著**流行**與**不流行**對立發展之
所在，即，流行歷時變化的位置：**長裙**之所以被選中，一方面作
為完整特徵，是不同於其他不重要的特徵（**寬裙**或**長毛衣**），另
一方面不同於其變項的悖逆術語（**短裙**）。在典型組合中，流行
的選擇既是簡化的，同時又是完整的。因此，如果我們一方面試
圖認定流行的某種存在狀態（可以稱之為強迫性特徵），另一方
面又想看出其變化的自由和限制（因為，在意指作用上，所有的
自由都是受到控制的），那麼，就必須觀察典型組合。典型組合
並不具有結構價值，因為它的確認是統計學上的，但它確實有實
際效用，這裡就是，它為書寫流行過渡到真實流行牽線搭橋。

12-10 基本流行

典型組合的全貌只有通過一定的分析才能得到，然而，流行
可以以一種迅捷的方式，不斷總結其特徵，然後交給消費者讀
解。這個過程是對風行一時的流行（通常是廣為宣傳的流行）的
摘要，這個詞是共時性的縮略定義。我們稱這種**摘要**流行為**基本**
流行（Mode fondamentale）。基本流行要以主要線條或趨勢的
名義，包括一定數量特徵，因為款式的記憶性是最基本的。因
而，流行195…年就完全是由下列摘要決定的：**柔軟罩衫、長茄**
克、斜裁背件。從一個基本流行到另一個基本流行的（來年）途
徑可以以兩種方式產生：保持同樣款式，但更換附加其上的變項
術語（**長茄克**變成**短茄克**），或者讓某些特徵消失，而標記出新
的特徵（**長茄克**可能用**高腰帶**代替）。更重要的是，款式變化可
能只是部分的（**裙長從去年開始就一直未變**）。基本流行所涉及
的特徵通常稱為流行**常數**，也就是說，款式和清單中的款式之間

的關係，相當於主題及其變化之間的關係。基本流行的提出是作
爲一種絕對的一般範圍。如果你願意的話，它就是流行的**樣式**。
由雜誌中的表述總體構成的變化與個人言語並無聯繫（像「穿
著」時裝，即「應用」時裝，即是例證），它符合的是完全是制
度化的言語，這是一種範圍非常廣的公式俗套，從中，使用者可
以幻想著選擇一種預制的「談話」。在這種主題組織中，我們認
識到，眞實服裝的款式可以在其最寬泛的歷史維度中獲得（例
如，「西方」服飾也可以通過幾個特徵概括），彷彿流行是在一
個消逝的鏡像中產生一樣，「消殞」（en abime），這是克魯伯
（Kroeber）在論及服裝分期時，所設想的基本靈感或永久類型
（**基本型**）的關係⑮。

12-11 流行的永久清單

流行自身也在其同時性特徵中進行選擇，或者是在典型組合
上以一種機械的方式，或者是在每一個基本流行中以一種自省的
方式。這種選擇是經驗式的（雖然它在整體上對於系統來說是武
斷隨意的），自然也就產生了流行的實際清單（不再是原則上清
單），這個清單不得不是雙重的，一方面考慮書寫文字體，另一
方面要顧及眞實（現實中穿著的）服裝。書寫服裝的清單包括記
錄和監督每一年的典型組合以及基本時裝款式，以發現它今年到
來年所表現出來的變化，從而幾年之後，我們對於流行的歷時性
就有一個精確的概念，歷時系統最終也就水到渠成了⑯。在另外

⑮克魯伯語，引自施特策爾《社會心理學》，第247頁，也可參見克勞德‧
　李維—史特勞斯的《野性的思維》。
⑯基本款式使人聯想起克魯伯在他對女裝基本特徵所做的歷時性分析。這
　裡提出的清單所涉及的流行時裝，歷時性微乎其微。

一個方向上，書寫流行的每一個淸單都必須面對眞實服裝的淸單，試圖判斷出，典型組合和基本款式中業已確認的特徵在實際穿著的女性服裝中是否還能辨認出來，什麼是適合的？什麼是被抛棄的？什麼又遭到抵制？這兩個淸單的對峙比照使我們十分精確地掌握了流行樣式傳播的速度，只要實際淸單是處於不同地區、不同環境之下即可。

IV. 結　論

12－12　屬和類項的結構分類

爲了完成這一服飾所指的淸單，我們必須再回到語段在方法論上的重要性上。我們已經看到，迄今爲止，我們採用的屬和類項的分類並不是從結構上構建，因爲它在屬中是依字母順序分類的，在類項中是以概念分類的⑰。我們爲每一個屬、每一個變項所建立的語段表使我們接近於要素的結構分類。然而就目前來說，它還是不成熟的。現在，我們可以設想三種分類原則，它們具有不同的用途。第一種是從單個變項的角度出發對屬的整體進行分類，反之亦然。例如，我們把所有積極地和存在變項聯繫在一起的屬歸爲第一類（積極的），把那些不與之發生聯繫的屬歸的第二類（消極的）。總之，我們研究的是第一個語段表內在的分類，並把它當做是產生於這些表簡單的閱讀。這樣一種分類，

⑰參見8－7和9－1。

　　儘管由於要不斷根據每一個表更新，因而顯得支離破碎，但如果我們試圖對一個屬或一個類項的歷時範圍，比方說，衣服的透明度，或罩衫的歷史結構，（以專著的形式）做深入研究的話，它仍不無益處⑱。分類的第二個原則基於嚴格的功能產量、它把所有具備同等數量，同種價位（正或負）的要素都看成是同屬於一組，從而揭示出語段產量的等量區域，如果我們想考察服裝的結構史，這倒很有用處。因為這樣的話，我們就可以隨著時間的推移，追尋每個區域的穩定狀態和不穩定狀態。最後考慮屬，假設我們保持這裡採用類項順序，經由將一組組具有同樣價位的屬從一個個表中孤立出來，我們得到一個高度一致的屬組，因為這些屬都是以同樣的方式棲身於某一變項組中。例如，分離—移動性—閉合狀態—附加組（我們已經探討了其尤為特殊的結構特徵⑲），考慮到這個組，像**長統襪、帽頂、別針、線縫**以及**領帶**（在其他屬之間）之類的屬獨成一類，因為它們中間，沒有一個能與其他四種類項組合在一起，因為這一組屬項出於變項之間的親和性，是個排斥性的集團。這種分類方法的優點在於，為組合的可能性和不可能性提供了一個有章可循的表。通過對這些可能性和不可能性的偶因（從物質、道德或美學約束中派生出來的）進行詳盡細緻的闡明，我們就可以分辨出同一組中各屬之間的文化親和性⑳。

⑱這說明了從書寫服裝到真實服裝的轉譯。在 1 - 1 - Ⅳ 中，我們對此已做過概述，除非我們把自己的研究範圍限定在服裝的「詩學」上（參見第17章）。

⑲參見 9 - 20。

⑳例如，「寄生」屬、「限制」屬、「線性」屬等等。

2.所指的結構

第十三章 語義單元

「一件供在寒冷的秋夜裡去鄉間度週末穿的毛衣。」

Ⅰ.世事所指和流行所指

13－1 Ａ組和Ｂ組之間區別：同構

在研究服飾符碼的所指之前，我們必須回溯到意指表述的兩種類型①，即能指指涉明確的世事所指（Ａ組：**眞絲≡夏天**），以及能指以整體的方式指向隱含所指，也就是我們所研究的流行共時性（Ｂ組：**開襟短背心，收腰≡〔流行〕**），兩組之間區別來源於所指表現的方式（我們已經看到，能指結構在兩種情況下是一樣的，它總是書寫服裝），在Ａ組中，與語言中的情形相反，所指有其自身的表達方式（**夏天、週末、散步**），這種表達像能指表達一樣，很可能是由同一種實體形成的，因爲兩者都是

① 參見2-3和4。

一個語詞的問題，但這些語詞是不同的。在能指中，它們共享服裝的詞彙系統。在所指中，它們共享「世事」的詞彙系統。因此，在這裡，我們不顧及能指而隨意處理所指，把它拿去進行結構化進程的測試，因為它是由語言中介的。與此相反的是，在 B 組中，所指（流行）是與能指同時賦予的。它一般不具有自身的表達方式。在其 B 組形式中，書寫流行與語言模式保持一致，這種語言模式只是在其能指「內部」給予其所指。在這種系統中，我們可以說，能指和所指是同構的，因為它們是同時「被言說的」。**同構**（isologie）不斷給所指的結構化製造麻煩，因為它們不能「脫離」其能指（除非我們借助於元語言）。結構語義學的困難也證明了這一點②。但即使是在 B 組中，流行系統也不是語言系統。在語言中，所指是多元的，在流行中，每一次都存在著同構，總是同一所指的問題。簡單地說，年度流行，以及 B 組所有的能指（服飾特徵）都不過是一種隱喻形式。由此，B 組的所指避免了所有結構化進程，我們必須努力加以組織結構的就只有 A 組的所指了（世事的明確所指）。

II.語義單元

13-2　語義單元和詞彙單元

②所有問題的綜合都強調了困難［葉爾姆斯列夫、吉羅、穆恩（Mounin）、鮑狄埃、普列托］。

　　爲了形成 A 組所指的結構（以後，這是唯一值得考慮的問題），顯然我們必須將其分解爲不能再簡化的單元。一方面，這些單元是**語義的**③，因爲它們產生於內容的斷片，但另一方面——就像能指中的情形一樣——它們只有通過一個系統，即有著自身表達形式和內容的語言系統才能達到：**週末鄉下**，顯然是一個服飾符號的所指，其能指緊隨其後（**厚羊毛衫**），但它同時也是一個語言學**命題**的能指（句子），因而語義單元是文字上的，但它們不一定非要具備世事（或語素）的維度。從技術上說，它們不必和詞彙單元保持一致。旣然流行感興趣的是它們的服飾價值而不是其詞彙價值，我們就不必費心於它們的術語意義：**週末**肯定有某種意義（一個星期最後部分的休閒時刻），但我們可以把這種意義從詞語中抽象出來，只是爲了看看**毛衣**所指的究竟是什麼。這種區分至關重要，因爲它使我們有可能預見到，語義單元的所有理念上的分類（經由概念上的密切關係④）都要進行質疑，除非這種分類與從服飾符碼本身分析中衍生出來的結構分類是一致的。

13－3　意指單元和語義單元

　　在語言中，由於同構的存在，所指的某些單元與能指的某些

③根據格雷馬斯所做的區分（以後我們將會採用這種區分）〔〈描述的問題〉（Problèmes de la description），載於《詞彙學學報》，第1期，第48頁〕，語義學停留書內容層上，符號學停留在表達層上。在這裡，這種區別不僅是合理的，而且是必須的，因爲在 A 組中缺乏同構。

④例如，馮・瓦特堡和哈林格的分類，我們已經引用過。

單元是完全一致的。從而，我們把能指表述分解爲更小的單元
（意指單元），就能界定共生所指的單元⑤。但在流行中，能指
的控制並不是決定性的。實際上，母體聯合體（並非單獨一個母
體）通常都包含著一個在術語上無法分解（簡化爲一個單詞）的
所指。能指單元（母體 V.S.O.）無法確定無疑地指涉語義單
元。其實，在流行系統中，進行約束的是關係單元（即，意指單
元）：一個完整的所指對應一個完整的能指⑥。在**一件厚羊毛衫
≡秋季鄉下週末**中，能指部分與所指部分之間，不存在符碼對
應。毛衣並不特指週末，羊毛也不專指秋季，而其厚度也不特意
指稱鄉下，即使在秋天鄉下的寒冷和羊毛的溫暖之間存在著親近
性，這種親近性也是一般性的，可以取消的。況且，流行的詞彙
每年都在變換，在其他地方，**羊毛**或許就意示著**里維埃拉（Riv-
iera）的春天**⑦。我們無法使能指的最小單元和所指的最小單元
以一種穩定的方式互相對應。意義只有在完全的意指層面才能掌
握意義的決定權：所指表述要在一般能指（能指表述）的控制
下，而不是在其小型單元的控制下分解成片斷。不論我們碰到的
只是整體上全新或者整體上重複的所指，這種一般性控制在流行
中恐怕就是無效的：每一次，那些唯一性的，或是同一性的東
西，又怎麼能夠分解爲斷片呢？但問題不在於此。絕大部分所指
表述都融合了已知的要素，因爲我們對之已不再陌生，並在其他

⑤然而，這些所指單元並不一定必須是最小的，因爲大多數詞素都可以分
　解爲義素。

⑥這有點類似於語言中的句子（參見馬丁內：〈對語句的思考〉，載於
　《語言和社會》，第113至118頁）。

⑦參見以下有關符號的論述（15-6）。

表述中以不同方式融合。像**鄉下週末的、鄉村度假、社團週末、社團度假**之類的表述都是簡化的，因爲它們是由普通的，因而也是變動的要素組成的。既然**週末、城市、假期**和**鄉村**在（部分）不同的表述中都能發現，我們當然要把這些表述揉進語義單元之中，以形成眞正的聯合體。因爲，通過改變表述，每個單元就會改變其整個能指，而顯然使它們得以重複出現的正是符號的替換。因此，爲了在我們所研究的文字體的範圍之內建立語義單元的總類，我們所要做的就是讓所指表述服從於這種新的對比替換測試。

13-4 平常單元和獨創單元

然而，變動（即重複）單元並不能窮盡所有能指表述的整體性。有些表述或表述的斷片是由獨有的概念組成的，至少是在文字體的範圍內。或許有人會說，這些都是 hapax legomena（譯註），這些 hapax 本身也是語義單元，因爲它們附著於整個能指之上，並參與了意義的形成。從而，我們有了兩種語義單元，一種是變動和重複的〔我們稱之爲平常單元（unités usuelles）〕，另一種是由表述或表述的剩餘組成的，不屬於重複出現〔我們稱之爲**獨創單元**（unités originales）〕。我們有四種方式來區別平常單元和獨創單元相遇的情況。(1)一個平常單元自行構成一個表述（**爲夏天**）；(2)一個表述完全由平常單元形成（**鄉村夏夜**）；(3)表述把平常單元和獨創單元組合起來〔**假期—冬天—在大溪地**（Tahiti）〕；(4)表述整體上是由一個獨創單元構成的（根據定義不能分解），而不管其修辭面有多廣（**爲了能**

譯註：只出現過一次的詞。

引人注目地走進那個你常去的小酒吧）。我們不能肯定這種區分的內容是一成不變的，因為擴大文字體足以使一個獨創單元轉化為普通單元，只要我們在一個組合的形式下發現它。何況，它對表述結構並沒有任何影響：組合的方式對所有單元都是一樣的。然而，這種區別仍是必要的，因為平常單元並不來源於獨創單元一樣的「世事」。

13-5 平常單元

平常單元（**下午、晚上、春天、雞尾酒會、逛街**，等）覆蓋了現實社會世事使用的概念：季節、定時、節日、工作：即使這些現實從某種觀點來看，未免過於奢華而多少有點不切實際，但它們仍構成了以真實的社會實踐為依托的習俗、儀式，甚至是法律（在法定節日的概念上）的基礎。從而，我們可以假設，書寫服裝的平常語義單元在本質上指稱的是真實（實際穿著的）服裝的功能。流行憑藉其平常單元，代替了現實，即使它把這種現實不斷地烙上了節日歡愉的印跡。簡單地說，書寫服裝整個平常單元可能就是衣服實際穿著時真實功能的寫照。平常單元的這種極為現實的起源說明了為什麼它們中的大部分能輕易地與語詞單元（**週末、逛街、劇場**）保持一致，儘管在結構上並沒有要求它們這樣去做：語詞，就此術語的一般涵義來講，其實是社會功用的強烈濃縮⑧，它刻板模式化的本質與其對周圍事境概括的習俗特徵是一致的。

⑧我們知道，許多語言學家對「單詞」這個概念都表示過懷疑，而這一疑症在結構平面上卻得到了解決。但詞語有著社會學現實，它是一種效果，一種社會力量，更何況，也正是在這一點上，它才成為含蓄意指的。

13－6 獨創單元

　　獨創單元（**為了陪孩子去上學**）一般都是完全屬於書寫服裝
的，在社會現實中，它們很少有保障，至少在其制度形式上是這
樣。然而，這也不是金科玉律，沒有什麼能阻止獨創單元成為平
常單元。**在大溪地島上度假**中，大溪地島是一個 hapax，但要使
這個地名成為一個平常的服飾所指，當前時尚、旅行社，而且首
先是生活水平的提高，這些都要能夠使大溪地島變成如里維埃拉
一樣制度化的勝地。就這一點來說，獨創單元通常都只是一種烏
托邦式的意象。它意示著一個夢幻般的世事，有著完全如夢幻般
的清晰，充滿著複雜的、喚起的、罕見的和難忘的偶遇〔**就你們
倆沿著加萊港（Calais）散步**〕。對時裝雜誌表述的俯首唯命使
獨創單元很輕易地走向表述的修辭系統。它們很少去迎合簡單的
詞彙單元，相反卻要求在用語上不斷發展壯大⑨。在現實中，這
些單元很少是概念性的，像所有的夢幻一樣，它們傾向於與真實
敘事結構聯系在一起（**住在離大城市20公里遠的地方，我不得不
一星期乘三次火車**，等）。每個獨創單元依照定義都是「ha-
pax」，它比平常單元帶有更強烈的資訊⑩。儘管有某種獨創性
（即，在資訊術語上，它們完全隱匿不見的本質），它們仍極具
概念性，因為它們是經由語言的中介來進行傳遞的，並且，ha-
pax 存在於服飾符碼層面，而不是語言符碼層面。不過，我們卻
可以憑藉它們普遍具有的習語本質，按順序將其列出（根據它們
的修辭所指進行分類可能會更容易一些）。

⑨例如，大溪地島在修辭上發展成了一句話：在大溪地島上的愛情與夢
　想。

⑩馬丁內《原理》，6-10。

III. 語義單元的結構

13－7　「原詞」問題

　　原則上講，我們完全可以去研究是否能把平常單元分解為更小的要素（除非它們是服飾意指）。這不啻於超越語詞（因為平常單元很容易設定一個單詞的範圍），無異於去區分這個詞語代表的所指中幾個相互可以交換的部分。語言學對這種分解所指詞語的做法並不陌生：這就是「原詞」（primitifs）問題〔這個概念始見於萊布尼茲（Leibnitz）〕。葉爾姆斯列夫、索倫森（Sörensen）、普列托（Prieto）⑪、鮑狄埃（Pottier）、格雷馬斯（Greimas）都曾明確地提出過這個問題。**牡馬**（jument）這個單詞，儘管自身已形成了一個小得無法再分解的能指（缺乏向第二節點的過渡），但仍涵蓋了兩個意指單元：「**馬**」和「**雌**」，對比替換測試（「**豬**」·「**雌**」≡/**母豬**/）證明它具有流動性。同樣地，我們可以把/**午餐**/定義為行為（「**吃**」）和時間性（「**在中午**」）的一種語義組合。但這可能純粹是一種語言分析，服飾替換可不會讓我們如此肆意。當然，它證明了時間原詞的存在（**午**），因為是有一些適合於這個時間穿的衣服，但語

⑪參見穆恩〈語義學分析〉（Les analyses sémantiques），載於《應用經濟科學學會會刊》（*Cahiers de l'in stitut de science économique appliquée*），1962年3月。

言分析所採用的其他原詞（**吃**）在服飾上得不到認可，不存在什
麼服裝是用來**吃**的，**午餐**的分解也不可能完全正確。因此，**午餐**
是我們達到的最後單元，我們無法再進一步。平常單元是提供給
世事所指分析的最小的語義單元。可以預料，流行體系不可避免
地要比語言系統粗糙，其聯合體也不夠精煉。當它建立在術語或
偽真符碼層面上之時，它即是符號學分析的一個功能，「在詞和
物之間」，這句話表明，在語言中存在著意義系統，但擁有更大
的單元和較穩定的聯合體。

13－8　AUT 關係

　　對於這些單元，我們仍可以試著將其組成相關對立的清單。
這裡，我們又將借助於雜誌提供的聚合段，每次，它所表達的，
就能指而言（因為它們顯然屬同一個例子），是我們所謂的一個
雙重共變⑫。**條紋法蘭絨或圓點斜紋布，取決於早晨穿還是晚上
穿**，在這句話中，通過能指的變化，可以斷定，在「**晚上**」和
「**早晨**」之間存在著相關對立，並且這兩個術語是同一語義聚合
關係的一部分。或許可以說，它們組成了系統在語段層面擴展的
斷片。在這一層面上，連接它們的關係是排斥選言關係，我們稱
這種尤為特殊的關係為 AUT 關係（因為它在語段上結合了完全
同樣系統的術語）⑬。通過其二中擇一的本質（或者…或者），
也就是說！AUT 是系統的語段關係或者意指作用的特定關係
⑭。

⑫參見5-3。

⑬和 VEL 關係相對立（參見以下章節）。我們必須借助於拉丁詞彙，因為
　在法語中，OU 既是包含在內，又是排除在外的。

13－9　語義標記的問題

　　一個仍有待解決的問題是，這些所指的相關對立能否簡化爲一對**標記的/未標記的**，就像音系對立中所做的一樣（但正如我們所看到的，不是對所有的服飾對立都這樣⑮），即，對立的某一個術語是否擁有其他術語產生的特徵。爲了給簡化創造條件，就必須在服飾能指結構和世事所指結構之間形成嚴格的對應關係。例如，爲了讓「**正式考究的**」相對於「**運動休閒的**」產生標記，正式服裝就應當擁有一個標記，一個在運動服中所缺少的特殊標記。問題顯然並不在於此。比起運動服，「正式」服裝有時會更「緊張」，有時則較爲鬆弛。所指對立，不論雜誌是否可能將其挑揀出來，仍然是一種等義對立，不可能將其內容形式化，即不能把對立關係轉化爲差異關係⑯。因此，差別分析在判定**小型語義單元**的分類時，就顯得無能爲力了，唯有在服飾符碼的認可之下：平常單元仍保持爲整體。以後，考慮到它們的分組，我們必須進行所指分析。

⑭這裡是幾對用我們研究的文字體表示的選擇性術語：**運動休閒/正式考究、白天/夜裡、晚上/早晨、嚴肅/輕柔、原色/鮮艷、樸素/華麗、島/海**：這個對立涵蓋了地中海的溫暖（「**島**」）和北冰洋的寒冷（「**海**」）之間的氣候反差。

⑮參見11-11。

⑯在語言學中，把所指分解爲標記的和未標記的因素仍有待商榷。不過，可以參見馬丁內有關男性和女性的論述〈結構語言學和比較語法〉（Linguistique structurale et grammaire comparée），載於《語言學學會著作集》，巴黎，克林克西克出版社，1956年，Ⅰ，第10頁。

第十四章　組合和中性化

「不故弄風情的萬種風情。」

I. 所指的組合

14－1　語義單元的句法

　　平常語義單元（這是我們以後關注的焦點）不僅是變動的
（它可以插入各種不同的表述中），而且是自給自足的：它自己
就可以形成能指表述（**真絲**≡**夏天**）。這意味著，語義單元的句
法不過是一個**組合**（combinaison）而已①。一個所指從不需要
另一個能指，它總是一個簡單的並列結構。這種並列的語言形式
不應該造成一種假象：語詞可以在語言上（介詞、連詞）和句法

①獨創單元也能納入（有著平常單元）組合之中，但它們的獨一無二性使
　我們無法像對待平常單元一樣，繼續對其分析下去。它們可以被認識，
　但卻無法分類。

（而不是並列結構）要素組合在一起，但它們替換的語義單元純
粹是組合物（**晚上‧秋天‧週末‧鄉村≡爲了秋夜在鄉下度週
末**）。然而，組合關係可以以兩種不同方式加入：我們或者把能
補充意義的單元累積起來（**這件眞絲長裙適合夏天在巴黎穿**），
或者列舉出同一能指可能有的所指（**一件適合於城市或鄉村穿的
毛衣**）。所有的語義單元組合合併到一個單獨的表述中，所產生
的結果都不外乎於這兩種情況：我們稱第一種組合類型爲 ET 關
係，第二種組合類型爲 VEL 關係。

14－2　ET 關係

　　ET 關係是累積的，它在一定數量的**所指**之間建立一種實際
互補的關係（並不是像 VEL 一樣，它是非形式的），一種**所指**
綜攝了各種獨特的、實際的、偶然的、經驗的情境（**在巴黎，在
夏天**）。這種關係的用語多種多樣，由所有限定成分的句法形式
構成：表徵形容詞（**春假**），補充名詞（**夏夜**），環境限制詞
（**巴黎的夏天；在碼頭上散步**②）。ET 關係的勢力究竟能擴張
多遠？其擴展範圍十分廣闊，乍一看，我們可能會認爲，它只能
連接關係密切的所指，或至少不是相互矛盾的的所指，因爲它們
必須指稱能夠同時體現的情境或狀態：週末通常與春天是相配

②當變化無法在語言上進一步簡化時，它就是術語的（**巴黎，夏日**）。當
　它以文學和隱喻的形式來表現單元時，它就是修辭的（即，帶有一定的
　含蓄意指）。有人或許會說，**春光**比**春天**更有「**春意**」；**碼頭**是**海洋**的
　隱喻，一個平常單元通常是以三種氣候區的類項引用的：**海灘**（≡**陽
　光**）、**碼頭**（≡**風**）、**港口**（≡**雨**）。

的，親近性確實是 ET 關係中普遍法則③。然而，關係也可以是明顯具有矛盾意義的單元並列而置（**大膽創新又樸實無華**）。這裡，我們必須稍稍提醒一下，這種關係的有效性並不取決於理性標準，而是形式條件：一個單獨的能指就足以控制這些語義單元。從而，毫不奇怪的是，ET 關係的應用領域實際上是完整的，從純粹的冗餘贅述（**淡雅樸素的**）到不失正確性的自相矛盾（**大膽創新又樸實無華**）。ET 是現實的關係，它允許從日常功能的一般庫藏中獲取特殊偶然情況的標寫；通過簡單組合物之間的相互作用，流行製造出罕見的所指，儘管發軔於貧乏和普通要素，卻有著豐富的個性化外表。因而，這種關係接近於人和世界的一種 hic et nunc（**當場並立刻**），並且彷彿設定了服裝的複雜事境和獨創氣質。再者，當組合物包含有獨創單元時，ET 產生一個烏托邦世界的表象，彷彿一切都是可能的：**在大溪地島度週末，以及極為柔韌**。服裝的意義出現於難以想見的地方，並且指涉獨一無二的、不可逆轉的用途。這都要歸因於 ET。於是，服裝變成了一個純粹事實，超然於所有一般化和複製過程而保留下來（雖然是從重複出現的要素中產生的）。於是，服飾所指表明，相遇的時間是如此漫長，乃至於只能通過單元的積累才能表現出來，這些單元儘管可能是相互衝突的，但沒有一個單元在損毀另一個單元。所以，我們可以說，ET 是經歷過程的關係，即使是想像中的經歷。

③其他的親近所指：**古典的和易穿的、朝氣蓬勃的和活潑雅致的、鮮艷和實用、朝氣和嬌柔的、簡單和實用、隨意和輕鬆、顯眼和巴黎式的、柔軟的和自由灑脫的。**

14－3　VEL 關係

　　VEL 關係既是選言的（disjonctif），同時又是包容的（和 AUT 相反，後者是選言的，但又是排斥的）。之所以選言，是因為它所聯結的單元無法同時體現；之所以包容，是因為它們都屬於單一種類，這個種類與它們同時擴展，並且隱約就是服裝實際的整個所指：**在一件適於城市或鄉村穿的毛衣**中，我們必須在城市和鄉村這兩種現實之間任選其一，因為我們不可能同時住在兩個地方，而毛衣卻持久地，或至少是相繼地代表著城市和鄉村，從而也就是指向唯一的種類，一個同時包括城市和鄉村的種類（即使這一種類不是由語言命名的）。當然，這裡關係是包容的，並不是由於其術語意義的連貫性，而只是因為它的建立，是在一個單獨服飾能指眼皮底下進行的。城市和鄉村的關係是一種同義關係，或者進一步說，**從毛衣的視角來看，是一種不偏不倚**④。其實，如果兩個語義單元不再受制於一個能指而是兩個能指，關係就會從包容轉向排斥，會從 VEL 轉向 AUT（**毛衣或罩衫，取決於是在鄉村還是城市裡穿**）。這裡我們有**兩個符號**。VET 的心理功能是什麼？正如我們所看到的那樣，ET 關係將可能性變為現實，雖然看起來似乎風馬牛不相及（**大膽創新和樸實無華**）。這也就是說，它把可能性推向極致，從而轉化為真實。有鑑於此，它無疑是一種經歷的關係，即使是烏托邦式的經歷。VTL 關係則與此相反，它不會實現什麼，卻經常認可相互

④這就是為什麼 VEL 通過介詞和就能完美地表達**一件適於大海和高山的毛衣**。有關和/或，參見雅各布森：《論文集》，第82頁。

矛盾的術語，盡可能地統一它們的特點。它所指稱的服裝極為一般，並不是為了滿足稀少和強調功能，而是為了不斷充入幾種功能，每一種功能都具有許多可能性。與表示一段時間內服裝的ET相反，VEL強調一種持續期，在這段持續期間，到服裝經歷一定數量的意義，卻不曾丟失符號的唯一性。因而，我們目睹的是一場嚴重的逆轉：ET關係指稱的服裝，其烏托邦傾向甚至到了其所指具備所有現實表象的地步（這的確十分罕見）。的確，流行服裝之所以過於理想化，是因為它太注重細節了⑤：夢想著擁有一件毛衣**供秋夜裡，在鄉下度週末時穿，以顯示你的輕鬆隨意和認真嚴謹**，這很自然，就像憑你實際上的經濟實力很難擁有它一樣自然。反過來，VEL表示一件真實的服裝，甚至到了其所指只是可能的地步。每一次當雜誌使用VEL關係時，我們都可以肯定，它在炫示其烏托邦，目標是對準實際讀者：一件**適於在海上或高山穿**的服裝（VEL），要比一件**為了去海邊度週末**的服裝（ET）更具可能性。由於不上升到一般概念，以消弭它們之間的差別，就不可能使牛頭不對馬嘴的功能均等（**城市和鄉村、大海和山川**），所以說，VEL表示世事的某種概念性：同樣一件外套，如果不是含蓄地指出夜間外出這個更為抽象的觀念，是不能（不加區別地）穿著去劇院，去夜總會。與ET關係相反，後者是一種經歷過的幻想關係，VEL是概念上真實的關係⑥。

⑤「細節」是想像的基本因素。多少美學理論都是因為過於精確而讓人難以置信。

⑥當然，ET和VEL也可以在同一表述中出現：

＼這件毛衣≡週末穿著運動或出席高級的社團活動／

1　　　ET（2VEL　　　　　　3）

Ⅱ. 所指的中性化

14－4　中性化

　　既然所有的語義單元都可以要麼由 ET，要麼由 VEL 組合起來，而不必考慮某些矛盾上的邏輯一致性（**不故弄風情的萬種風情**），或某些贅述冗餘（**淡雅和樸素**），除非在某個單一能指的認可之下，那麼，爲所指建立語段表⑦，即，爲每一個單元統計它所能組合起來的補充單元，這種努力純粹是白費功夫。顯然，原則上，不排除任何組合關係，但是，由於術語的語段發展通常都是置於相關對立之中（「**週末**」/「**週**」），難免會導致這種相關性消失（**一件服裝可整週穿，也可週末穿**）。語義單元在單個能指下的組合與我們就能指所描述的中性化現象是一致的⑧，語義單元的分析所尋求的正是要憑藉中性化。我們已經看到，AUT 關係（**條紋法蘭絨或圓點斜紋布，取決於是早上穿，還是晚上穿**）是相關差異或意指作用關係。在這個表述中，「**早晨**」和「**晚上**」是單個系統中的兩個選擇術語。爲了讓這個對立中性化，只須兩個術語不再受兩個能指（**條紋法蘭絨/圓點斜紋布**）支配，而是聽命於單一能指即可（例如，**條狀法蘭絨適於早晨或晚上穿**），換句話說，任何從 AUT 到 ET 或到 VEL 的轉

⑦參見12-Ⅱ。

⑧參見11-Ⅲ。

換，都會形成相關對立的中性化，其術語彷彿固化了一般，可以在作爲簡單組合的語義單元的所指表述中找到。這裡，我們看到，語言學中所謂的中性語境（或優勢）正是由服飾能指的唯一性形成的⑨。

14−5　主要語素：函子和函數

　　其他那些以區別方式產生對立的單元（**下午/早晨、隨意/正式**），在單一能指的優勢主導下，有時會任憑中性化將其分解（ET）或均等（VEL）。但是由於相互同一，或者沒有顯著差別，這些單元難免會產生第二個語義類別，將它們包括在內。有時候，它是一種使用情境，寬泛地足以同時涵蓋隨意和正式，有時它是一個時間性單元，與下午和早晨共存（比方說，白天）。這個新的類別，或這個輯合的所指，在細節上做適當修改後，就相當於由音系中性化產生的主要音素，或者由服飾中性化所產生的主要衣素⑩，我們稱之爲**主要語素**（archi-sémantème）。我們將局限於**函數**（fonction）這個術語中，它最能解釋中性化的聚合運動，因爲一個函數的術語，「領頭」的是**函子**（fonctifs）。對於這種函數或函數組合，我們通常都有一個一般性的名稱。因此，**早晨和下午**都是**白天**函數的函子，但有時候，函數也得不到語言中任何一個詞彙的認可：在法語中沒有一個詞能夠表示**隨意**和**正式**同時存在這個概念。因此，在術語上，

⑨有關詞彙和詞法中性化的範圍，參見馬丁內提出的質疑（《語言學學會著作集》，Ⅱ）。

⑩參見11-9。

這個函數就是不完善的。但這並不妨礙它在服飾符碼層面上是完整的，因為，它的有效性不是出自語言，而是來源於能指的唯一性⑪。於是，不管函數命名與否，一個由函數及其函子組成的函數細胞總是能夠與中性化表述分開。

$$\underbrace{（白天）}_{（早晨）\quad（下午）} \qquad \underbrace{（O）}_{（隨意）\quad（正式）}$$

14－6　意義的途徑

　　既然每一個函數都是由其術語或函子的中性化組成的，那麼其意義自然也就出於它與新的實際術語對立之中。它也屬於系統（即使沒有被語言命名），因為所有的意義都出自對立。要想讓**白天**具備服飾涵義，它自己必須是潛在函數的一個簡單函子，必須是新的聚合關係的一部分：譬如，是**白天/夜晚**的一部分。由於每一個函數都可以成為函子⑫，中性化系統就是通過流行所指整體建立起來的。一個系統有點類似於金字塔，其基底是由大量相關對立組成的（**早晨/下午；夏天/冬天/春天/秋天；城市/鄉**

⑪術語上不夠完善的函數主要涉及性格、心理和審美上的所指，簡單地講，是受對立概念支配的理念法則。

⑫語言的某些一般詞彙體可以用函子和函數術語來描述：

村/山區；**隨意/正式**；**大膽創新/樸實無華**⑬，等等），而在其頂端，我們至今只發現了幾個對立（**白天/夜晚、戶外/屋內**）。在基底和頂端之間，是逐漸中性化的整個範圍，或者可以說，是中介細胞的領域，要麼是函子，要麼是函數，取決於認可它的是雙重能指的，還是簡單能指。總之，所有從 AUT 到 VEL 或 ET 的轉化，都只不過是持續運動中的一段過程，促使流行的語義單元破壞它們在更高的境地裡的區別，在不斷一般化的意義中失去它特定的意義。當然，在表述層面上，這種運動是逆轉自如的，一方面，融入函數中的成對（或成組的）函子不過是已經喪失活力、僵死的對立，只具有一種修辭上的存在，因爲它還能通過對偶遊戲炫耀一番它的文學意圖（**適於城市和鄉村的布料**）；另一方面，流行通過複製能指，還能把 VEL 或 ET 恢復爲 AUT，能夠從**白天**回到**下午**和**早晨**的對立上去。因此，每個函數都是混做一團的（ET）或無關緊要的（VEL），都是變動不停、可以回復的，都點綴著見證術語（termes－témoins）。任何同一**系列**的中性化，從特殊的基本對立到將它們全部吸納的一般函數，都可以稱作意義的一般途徑。在流行中，中性化的運動非常強烈，所以只有少量罕見的途徑，即一些完整的意義，能夠保存下來。一般地，這些途徑與已知的範疇是一致的：時間性、位置、氣候。例如，在時間性中，途徑包括像「**早晨**」、「**晚上**」、「**下午**」、「**夜晚**」之類的中介函子，它們被納入最終的函數：「**任何時候**」⑭。地點（「**不管你去什麼地方**」）或氣候（「**全天候褲子**」）的情況也與此類似。

⑬顯然，所指對立還遠遠不是完全的二元性。

⑭「**一件披肩適宜任何時候穿。**」

14－7　通用服裝

　　我們可以設想當這些不同的途徑戛然而止的情形，即，當它們的終極功能進入一個最終互相對立的時候：「任何時候」/「不論你去什麼地方」/「全天候」/「多用途」。然而，即使在金字塔的頂端，函數中性化的可能性也還是有的。我們已經把一個服飾能指給了**白天語義單元**，又把同樣的服飾能指給了**年度的語義單元：一件小緊身針織套裙從早到晚、全年都可以穿**。我們仍然可以把一個途徑的特殊函子與另一個途徑的終極函數結合起來（**方格布，適於週末，適於度假，並且適合全家**），或者與幾個途徑的終極函數結合起來（**適於各個年齡，適合任何場合，適合所有品味**），更有甚者，雜誌甚至可以把這些最終函數也中性化，產生一個完整的途徑，來包納服裝所有可能的意義：一件**多用途**的衣服，一件**適合所有場合**的衣服。能指單元（**這件衣服**）指向一個通用的所指：衣服同時意指著**所有事物**。這種最終中性化的確具有雙重矛盾。首先是內容的矛盾。流行也會考慮通用服裝，這不能不使人詫異，通常這只有在完全喪失繼承權的社會裡，才會出現。人們因貧困所迫，而只有一件衣服可穿，但在悲慘服裝和流行服裝之間（這樣說只是處於結構的考慮），仍有著根本性的不同。前者只是一個標誌，絕對貧困的標誌，後者是一個符號，至尊無上地主宰著**所有**用途的符號。對流行來說，將其可能具有的函數整體聚集於一件衣服之中，絕不是爲了抹殺差別，而恰恰相反，是爲了說明，單件服裝奇蹟般地適應於其每一個功用，以期用最微弱的意示來指涉它們中的每一個。這裡的通用並不是抑制，而是附加一種特殊性。這是一個絕對自由的領

地，先於最後中性化的函數仍隱隱約約表現得像一件服裝所能扮演的眾多「角色」。嚴格說來，一件多用途外套並不是指在使用上的差別，而是指它們的相等，即不露痕跡地指它們的區別性。由此推衍出通用服裝的第二個矛盾（這個是形式）。如果意義只有在差異中才是可能的，那麼為了意指，通用性就必須與其他一些功能形成對立，即在術語上彷彿是矛盾的。因為通用性吸收了衣服所有可能具備的用途。但實際上，從流行的角度來看，通用性在其他意義中仍保留著一個意義（就像現實中，多用途衣服與其他有著特殊用途的衣服都掛在同一個衣櫥裡一樣）。到達最後對立的極致之後，通用性就與它們融合在一起——它並不主宰它們。它是終極功能的一種，與時間、地點和職業在一起。在形式上，它並沒有關閉語義對立的一般系統，它只是完成了它，就像零度完成了兩極對立聚合體一樣⑮。換句話說，在通用所指的內容和它的形式之間，存在著變形曲解。形式上，通用只是一個函子，基於和主要途徑的最後函數同樣的原因和同樣的界線，超過這一界線，就不再有對立，從而也就不再有意義。意指作用停止了（顯然，這就是悲慘服裝的情形）——意義的金字塔成了截去

⑮我們可以在一個構造規則的對立表中分配主要途徑：

1	2	混合的	中性的
在家	外出		
工作	假日		
城市	自然	多用途的	無計劃的一天
運動	古典		
白天	年度		
等等			

頂端的金字塔⑯。

14-8 為什麼要中性化?

　　中性化不斷糾纏於所指主體，製造著每一個流行詞彙的虛象。沒有一個符號是確定無疑與「**早晨**」和「**晚上**」所指對立的，因為它們時而有著不同的能指，時而又只有單一能指。一切彷彿都在表明，流行詞彙是偽造的，終究是由單獨一系列的同義詞組成的（或者，我們可以說，是由一個巨大的隱喻組成的）。但這個詞彙系統似乎又是存在的，這就是流行的特徵。在每一個表述上，都有著完整意義的表象，法蘭絨似乎永遠附著於早晨，斜紋布也似乎永遠離不開晚上。我們所讀到的、收到的顯然都是完整的符號，持久和審慎的符號。在其語段上，即其讀解層面上，書寫流行指向所指井然有序的整體，簡單地說，就是指強烈制度化了的世界，如若不是自然化的世界的話。但是，一旦我們試圖從語段中推斷出所指系統時，這個系統就離我們遠去。斜紋布不再意指什麼，而開始由法蘭絨來意指晚上（**在晚上和早晨穿的法蘭絨中**），即用它剛才所指的對立實體來進行表述。從語段到系統，流行所指就像魔術師手中的玩物一般，我們現在必須揭開這個秘密。在所有的意指結構中，系統是符號的有序記憶庫，因而意示著某種時態的變動不停：系統是**記憶庫**。從語段過渡到系統，就是將實體的碎片重新聚集為永久不變的東西，形成一種

⑯這裡是幾個途徑標題，就像時裝雜誌所表達的一樣：**全家**；**整天**，甚至**晚上**；**城市和大海**，**高山和鄉下**；**任何海灘**，只要不是里維埃拉；**任何年齡**；**雨天或陽光燦爛**，等等。

持久性。反過來，我們可以說，從系統過渡到語段，就是實現這個記憶。如今，正如我們已經看到的那樣，流行所指系統，在中性化的影響下，不斷更改其內部結構，成爲一個不穩定的系統。從強勢的語段轉向弱勢的系統，流行所失去的正是其符號的記憶。看起來，流行在其表述中，似乎正在形成強烈、清晰、持久的符號，但將它們付諸於變幻莫測的記憶後，很快就忘得一乾二淨。流行的整個矛盾就在於此：意指作用在一段時間內是強烈的，但在持續期卻趨於崩潰。然而，它又並未完全分解：它屈服了。這意味著，流行實際上擁有一個雙重所指體制：在語段上各不相同，變化的、特殊的所指，一個充滿著時間、地點、場合和特徵的豐富世事；在系統層面上的幾個零星所指，以強烈的「普遍性」爲標誌。流行所指的輯合顯得就像是一場辯證運動。這場運動使流行得以通過一個簡單系統表示（但不是眞正去意指）一個豐富的世事。但是首先，如果流行冒著使其詞彙體系喪失活力的危險，輕易地認可了其所指的中性化，那也是因爲表述的最終意義不是在服飾符碼上（即使是在其術語形式上），而是在修辭系統上。現在，即使在 A 組中（我們剛才分析過它的所指），這些組所具有的兩個修辭系統中的第一個系統⑰也有其一般所指：即流行。法蘭絨是否同等地意指著早晨或晚上，終究並不重要，因爲形成的符號爲流行提供了其眞正的所指。

⑰參見3-7。

3.符號的結構

第十五章　服飾符號

「這件著名的小外套看起來就像一件外套。」

Ⅰ.定　義

15-1　服飾符號的句法特徵

　　符號是能指和所指的組合，這種組合，已成爲語言學中的經典，所以應該從它隨意武斷及其動機上著手，即從其雙重基礎——社會的和自然本性的兩個方面加以審視。但是首先，必須重申，服飾符號的單元（即，服飾符碼的符號的單元，擺脫了其修辭機構）是由其意指關係的唯一性，而不是由其能指或所指的唯一性決定的①。換句話說，雖然已簡化爲單元，服飾符號仍可以包括幾個能指斷片（母體和母體要素的組合）和幾個所指斷片（語義單元的組合）。因此，我們不必要求能指的某一特定斷片

①參見4.Ⅴ。

一定要與所指的某一特定斷片保持一致，我們完全可以假定，在**開領的開襟羊毛衫≡隨意**中，正是領子的敞開狀態與隨意性有某種緊密關係②，而對象物和支撐物共同分享著意義：造成隨意的，不只是「敞開狀態」。對母體鏈來說（**紅白格子圖案的棉衣**）同樣如此。儘管終極母體③，也就是其變項（這裡是格子圖案的存在）擁有意義點，但它像吸附性過濾器一樣，蒐集中介母體的意指力量。至於所指，我們已經說過，它將其單元不是歸因於自身，而是歸之於能指，歸之於它的讀解是在誰的控制下進行的④。因此，能指和所指之的關係應該全方位地來加以觀察，服飾符號是由要素的句法所形成的完整語段。

15-2　價值的缺乏

符號的句法本質給予流行以一個並不簡單的詞彙系統，它無法簡化爲專門術語，以形成能指和所指之間的兩邊（持久的）對等，兩者都是無法簡化的。當然，語言不再是一個簡單的專業語彙，它的複雜性源於其符號無法簡化爲能指和所指之間的關係，但或許更爲重要的是源於一種「價值」。語言學符號的界定完全

───────────────

②雙重共變從樣式上證明了這一點：**開領或閉領的長袖羊毛開衫≡隨意或正式**。

③　　　＼棉衣有著紅色（格子圖案）和白色格子圖案／

　　　＼VS O／　＼VS　　O／　　　＼VS　O／

　　　　　　　＼S1O　　　　V　　S2／

　　　　O V　　　　　　　　S

④參見 13-3。

超越了它的意指作用，除非我們能夠將其跟與之類似的符號進行比較：用索緒爾的例子，就是/羊肉/和/羊/，兩者有著同樣的意指，但卻不具備同樣的價值⑤。現在，流行符號似乎也不受任何「價值」限制，因爲如果所指是明確的（世事的），它絕不會允許價值變化等同於把「羊肉」與「羊」對立起來。流行表述從來都不是從其上下文中產生意義。如果所指是隱含的，那麼它就是獨一無二的（即流行本身），排除了任何所指聚合關係，除了**流行/過時**以外。「價值」是複雜性的一個因素。流行不具備這一點，但這並不妨礙它成爲一個複雜的系統。它的複雜性來源於它的不穩定性。首先，這個系統年年更新，並且只有在短暫的共時性層面上才有效；其次，它的對立受持續中性化一般過程的支配。因此，我們必須探討的就是這種與不穩定性有關的服飾符號的武斷性和動機。

II. 符號的武斷性

15-3　流行符號的設立

我們知道，在語言中，能指和所指的同義（相對來說）是無動機的（稍後我們將回到這一點），但它不是武斷的。一旦這種同義建立起來（/貓/≡「貓」）。如果想充分利用語言系統，就

⑤見於索緒爾《語言學教程》，第154頁，對開本，以及戈德爾《來源》，第69,90,230頁，對開本。

無法對之視若無睹。正因爲如此，我們可以糾正索緒爾的說法，語言學符號不是隨意武斷的⑥。一般規則極大地限制了系統使用者的權力，他們的自由在於組合，而非創造。在流行體系中，則相反，符號是（相對）武斷的，每年它都精心修飾，不是靠使用者群體（相當於製造語言的「說者群體」），而是憑藉絕對的權威，即**時裝集團**，或者，在書寫服裝中，或許就是雜誌的編輯⑦。當然，像所有在所謂大衆文化的氛圍裡生產出來的符號一樣，流行時裝符號可以說是居於獨一無二（或寡頭）概念和集體意象的結合點上，它既是人們強加的，同時又是人們所要求的。但在結構上，流行符號居然也是武斷的，它既不是逐漸演變的結構（在流行中，找不到承負責任的「世代」），也非集體意識的產物。它的產生是突然的，並不超越其每年規定的整體範圍（**今年，印花布衣服贏得了大賽**）。暴露出流行符號武斷隨意的恰恰是它不受時間限制這一事實。流行時裝不是逐步演化的，它是變化的。它的詞彙每年都是新的，就像語言的詞彙表一樣。雖然總是保持著同樣的系統，但會定期地突然改變其用詞的「潮流」。此外，語言系統認可的規則也不盡相同。脫離語言系統就意味著可能失去交流的能力，它很容易受內在因素實際使用的限制，而侵犯流行（目前）的法定地位，嚴格說來，並不會失去交流的權力，因爲**不時髦**也是系統的一部分，它只是會導致道德上羞辱感。我們可以說，語言符號的習慣制度是一種契約行爲（在社會整體和歷史的層面），而流行符號的習慣制度是一種專制行爲。

⑥參見本維尼斯特（E. Benveniste）〈語言學符號的本質〉（Nature du signe linguistique），載於《語言學學報》，1939年第1期，第23～29頁。

⑦以流行的符號來校正其基本主題的發展。

語言中存在著**錯誤**（erreurs），流行中存在的是**缺陷**（fautes, faults）。更何況，正是爲了與它的武斷隨意相稱，流行才發展起來完整的規則和事實修辭⑧。這樣做尤爲緊迫必要，因爲武斷隨意性是無以制擎的，必須加以理性化、自然化。

III. 符號的動機

15-4 　動　機

當符號的能指和所指處於一種自然或理性的關係之中時，也就是說，當把它們結合在一起的「契約」（索緒爾語）不再是必要的時候，符號就是有動機的。動機最普遍的源泉是類比。類比有許多層次，從事物所指的隱喻複製（在某些表意符號中），到某些信號的抽象圖解表述（例如，在高速公路符碼中），從純粹而簡單的擬聲詞⑨到部分（相對）類比，即，在語言中根據同一模式建立一系列語詞（**夏天——夏日時光；春天——春光，**等）。但我們知道，本質上，語言學符號是無動機的。在所指的「**貓**」和能指的/**貓**/之間沒有類比關係。在所有的意指系統中，動機都是一個值得觀察的重要現象。首先是因爲，一個系統的完

⑧參見第19章。

⑨然而，可見於馬丁內對聲喻法的動機所做的限定。《語音學變化的協調》（*Économie des changements phonétiques*），伯爾尼，A.弗蘭克出版社，1955年，第157頁。

美，或者至少是它的成熟，在很大程度上要依賴其符號的動機缺乏，像具有數字功能的系統（即非類比的）似乎就更具效率。其次是因為，在動機系統中，能指和所指的類比似乎是從自然中去發現系統，並把它從純粹是人類創造的責任範圍內解脫出來，動機顯然就是一個「具體化」的因素。它形成一種理念規則上的託詞。因此，符號的動機每次都必須在其範圍內更換：一方面，產生符號的不是動機，而是其理性的、相異的本性。但另一方面，動機導向意義體系的倫理道德，因為它構成了形式和本質兩者的抽象系統的分節點。在流行時裝中，當我們分析到修辭層面時，當有必要對系統的一般經濟學進行討論時⑩，這個問題所涉及的利害關係就出現了。符號的動機問題仍停留在服飾符碼領域，根據所指是世事的（A組），還是屬於流行的（B組），以不同的方式呈現出來。

15-5　A組的情況

當所指是世事的時侯（**印花布衣服贏得了大賽；飾品使其春意盎然；真絲適宜夏天穿**，等），我們可以在動機關係中區分出三種符號模式。第一種模式，符號以功能的形式，顯然是有動機的。在**適合走路的理想鞋子**中，鞋子的樣式或質料，和走路的實際要求，在功能上是一致的。嚴格來講，這裡的動機不是類比的，而是功能的。服裝的符號性並不完全接受它的功能起源，功能建立起符號，符號傳遞的又是這種起源的證據。把這個論點稍微推進一步，我們就可以說，符號的動機性越強，其功能的表現

––––––––––––––––––––

⑩參見第20章。

就越強,而關係的符號特性就越弱。有人或許會說,動機顯然只
是一個**解意指作用**(désignification)的一個因素。經由其有動
機的符號,流行闖入功能性的、實際世界,這個世界與眞實服裝
的世事幾乎沒有什麼區別⑪。第二種模式,符號的動機要鬆散得
多。如果雜誌稱**這件皮大衣很適合於你在火車月台上等火車時
穿**,我們當然可以在保護性材料(皮毛)和暴露在風中的開放空
間(火車站月台)這兩者的一致中追尋到一種功能的軌跡。但這
裡符號只是在一個極爲普遍一般的層面上是有動機的,用非常模
糊的術語來講,就是寒冷的地方需要有溫暖的衣服,超越這一層
面,就不再有動機。火車站不會要求皮毛去做什麼(更不用說花
呢),皮毛也不會要求火車站什麼(更不用說大街)。一切似乎
都在表明,每個表述中都存在著某個核心物質(或者是服裝的溫
暖,或者是世界的寒冷),彷彿動機的建立是從一個核心到另一
個核心,而不必考慮每個表述涉及的單元細節。最後第三種模
式,符號初一看好像一點**動機**都沒有。當一件**百褶裙**置於與成熟
婦女年齡同義的關係之中時(**一件適於成熟女性穿著的百褶
裙**),或者當一件**低胸船領**自然地或者從邏輯上被安排於**瑞昂萊
潘**(Juan‐les‐Pins)**的茶舞會**上時,它似乎是沒有什麼動機
的。在這裡,能指和所指的會聚看起來絕對是毫無必要的。然
後,如果我們貼近一點觀察,我們仍然可以看出,在第三種模式
中,能指領域和所指領域之間存在著某種實質性的、但分散的對

⑪我們仍然必須指出,那些表面上看來彷彿絕對是功能上的,即自然本質
　上的東西,有時不過是文化上的。有多少其他社會的服裝,其「自然本
　性」是我們所無法理解的。要是有一種普遍性的功能法則,恐怕只剩下
　一種服裝式樣了(參見基內爾《服裝、時尚和人》)。

應關係。像表示外形特徵的**平滑**和**彎曲**，就是經由對立悖逆來強調年輕，褶襉可以看作是爲成熟而「預備」的。至於**低胸船領**，對立下的船形（只是在**茶舞會**上）。在這兩個例子中，我們看到，最終的動機依然存在，但要比在**火車站上的毛皮**顯得更加分散，並且首先，是以不同的文化命名形式建立起來的。在這裡作爲其基礎的旣不是物質上的類比，也不是功能上的一致，而是有賴於文明的使用。無疑這是相對的，但在任何情況下，都要比體現它們的流行更爲廣泛，更加持久（比如，就像「隨意性」和節日歡慶之間的親近關係一樣）。在這裡作爲意指關係基礎的正是這種流行的**超越**，儘管它可能是歷史性的。由此，我們可以看出，我們剛才所討論的三種符號形式，實際上與動機的程度並不一致。流行符號，（在 A 組中）總是有動機的，但其動機有兩個特殊的特徵。它是朦朧的、分散的，通常只涉及兩個組合單元（能指和所指）的物質「核心」，其二，它不是類比的，而不過是簡單的「親近」而已。這就意味著，意指作用關係的動機要麼說一種實用功能，要麼是一種美學或文化模式的模仿。

15-6　所指服裝：遊戲、效果

說到這裡，我們必須對動機的一個特例加以研究：即當所指就是服裝本身時。在**一件茄克充當大衣**中，能指**茄克**指向一個樣式上的原型，即大衣，從而也就是作爲所指的一般功能。的確，這個所指是服飾，並且嚴格地說，已不再是世事的。這並不是說，它是質料對象物，而是說，它是參照物的一個簡單意象。這裡仍保留了和 A 組（那些有著世事所指的）連貫性。因爲在這種情況下，大衣不過是某種文化觀念，脫胎於世事的樣式原型。

因而，存在著一種完整的意指關係：茄克-對象物意指著大衣-觀念。既然是一個模仿另一個，那麼顯然，在能指-茄克和所指-大衣之間就存在著一種基本的類比關係。類比通常包含著時間流逝的軌跡。實際的服裝可以意指一件過時的衣服，這就是**啓示**（évocation）（**這件大衣使人想起披肩和長袍**），或者又是衣件扮演起它自身起源的角色，即予其以符號（當然，不必完全符合它）。在**一件馬海毛毯裁成的大衣**，或**一件由彩格披巾製成的裙子**，流蘇還留在上面呢，大衣和裙子是當做馬海毛毯和彩格布的能指。彩格布和馬海毛毯不只是被使用，它們還是所指，也就是說，呈現出來的與其說是它們的概念，倒不如說是它們的實體。彩格披巾不是經由它的保暖功能，而是經由它的特性，很有可能就是經由外在質料的特徵：流蘇，表現出來的⑫。這些能指—所指的類比本質有一種心理涵義，如果我們考慮到這些表述的修辭所指，這些涵義就會顯露出來。這個所指就是**遊戲**（jeu）的理念⑬。經由衣服的遊戲，服裝代替了人，它展現的豐富個性足以使它經常更換角色⑭。我們可以更換衣服來變換其精神。在服裝分爲能指和所指的雙重性中（類比），實際上旣是考慮到意指系

⑫必須這樣分析：

　　　\\裙子・流蘇飄飾≡彩格布/

　　　OS1　S2　V　Sd

⑬在以下幾種修辭能指中，所指遊戲很明顯：**通過擺弄披巾和腰帶而擺弄罩衫；一件裙子耍耍小聰明**，等。

⑭參見18-9戲謔主題特別是杰納斯式的戲謔（Janus，羅馬神話中的天門神，頭部前後各有一張面孔，故也稱兩面神，司守護門戶和萬物的始末——譯註）。在背後，一件緊身衣配以低垂的後腰帶，前面，胸部寬鬆對襟，諸如此類的衣服。

統，又要顧及擺脫它的趨勢，因為這裡的符號深深地浸淫著行動
（生產製造）的夢想，彷彿它所賴以存在的動機基礎既是類比
的，又是偶然的，彷彿當能指僅僅是在表現所指時，所指即在產
生著能指。這清楚地說明了**效果**的模糊概念。效果既是一種隨意
偶然，又是一個符號學的術語。在**雙排鈕扣使大衣起皺**中，鈕扣
的效果是起縐，但也在意指著起縐。這些鈕扣所聯繫的是凸痕的
理念，不管現實情況如何⑮。但當這些表述走向極端，超越了系
統，超越了意指作用所能意示的極限時，其戲謔的本質就畢露無
遺了。在**這件著名的小外套看起來眞像一件外套**（或者甚至說，
一件非常外套的外套），意指作用陷入了其自身的矛盾之中，它
成了自省式的：能指指稱自己。

15-7　B 組情況

　　上述觀點適用於 A 組（有著明確世事所指）。在 B 組中，
符號顯然是沒有動機的，因為沒有服裝可以通過類比或親近來予
以迎合的流行實體⑯。在所有的可能性中，流行中的確存在著一
種趨勢，要迫使所有的符號體系（除非它完全不是人造的）加入
某種（相對）動機，或者至少是將「動機」插入語義契約中（語
言就是一例），彷彿一個「完善」的體系就是最初的無動機和派
生的動機之間的緊張狀態（或者是平衡狀態）的結果。一年的基
本款式⑰並不是無中生有**隨意**頒布的，它的符號絕無任何動機。

⑮　　＼一件大衣配以雙排鈕≡皺痕／
　　　　　　O　　　VS　　Sd
⑯流行符號是一種「同義反覆」，因為流行不過是**流行的**服裝而已。
⑰參見12-10。

但大多數時裝表述只是以「變化」的樣式來發展一年一度的回應符號，這些變化顯然又是與啓示它們的主題有著動機關係（例如，口袋的形式和基本「線條」有密切關係）。這種次級動機產生於缺乏最初的動機，仍保持完全的內在性，它在「世事」中無立錐之地，這就是爲什麼我們可以說，在 B 組中，流行符號至少也是和語言符號一樣，是無動機的。當我們著手對所謂時裝一般系統的道德倫理進行分析時，A 符號（有動機）和 B 符號（無動機）的這種區別就是關鍵之所在了⑱。

⑱參見第20章。

桂冠新知叢書37

流行體系(I)

著者─羅蘭·巴特

譯者─敖軍

責任編輯─李福海、姜孝慈

出版─桂冠圖書股份有限公司

發行人─賴阿勝

登記證─局版臺業字第1166號

地址─臺北市新生南路三段96-4號

電話─（02）2219-3338

傳眞─（02）2218-2859·2218-2860

郵撥帳號─0104579-2

排版─友正電腦排版股份有限公司

印刷─海王印刷廠

初版一刷─1998年2月

●本書如有破損、裝訂錯誤，請寄回調換●

ISBN　957-730-035-9

定價─新臺幣300元

E-mail：laureate@ms10.hinet.net

國家圖書館出版品預行編目資料

流行體系(I)：符號學與服飾符號/羅蘭‧巴特（Roland
Barthes）李維譯.--初版.--
臺北市：桂冠，1998〔民87〕
　　面；　　公分.--（當代新知叢書：37）
譯自：Systeme de la mode
含索引
ISBN 957-730-034-0（平裝）
1.時尚　2.服飾—心理方面

541.85　　　　　　　　　　　　　　　　87001481